REDISCOVERING ASIAN FILMS

Transnational Production and Communication in the 21st Century

Hao, Yanbin

教育部人文社会科学研究规划基金项目资助
亚洲电影的跨国生产与传播研究（项目批准号：17YJA760016）

重新发现亚洲电影

二十一世纪的跨国生产与传播

郝延斌 著

东南大学出版社
SOUTHEAST UNIVERSITY PRESS
·南京·

图书在版编目（CIP）数据

重新发现亚洲电影：二十一世纪的跨国生产与传播 / 郝延斌著 . — 南京：东南大学出版社，2023.5
 ISBN 978-7-5766-0758-1

Ⅰ . ①重… Ⅱ . ①郝… Ⅲ . ①电影事业 – 研究 – 亚洲 Ⅳ . ① J993

中国国家版本馆 CIP 数据核字（2023）第 094269 号

重新发现亚洲电影——二十一世纪的跨国生产与传播
Chongxin Faxian Yazhou Dianying —Ershiyi Shiji De Kuaguo Shengchan Yu Chuanbo

著　　者	郝延斌
责任编辑	弓　佩
责任校对	子雪莲
装帧设计	有品堂
责任印制	周荣虎
出版发行	东南大学出版社
社　　址	南京市四牌楼 2 号　邮编：210096
网　　址	http://www.seupress.com
经　　销	全国各地新华书店
印　　刷	广东虎彩云印刷有限公司
开　　本	880 mm × 1230 mm　1/32
印　　张	9.25
字　　数	180 千
版　　次	2023 年 5 月第 1 版
印　　次	2023 年 5 月第 1 次印刷
书　　号	ISBN 978-7-5766-0758-1
定　　价	46.00 元

本社图书若有印装质量问题，请直接与营销部调换。电话（传真）：025-83791830

目 录

001 | 导论　亚洲电影的再发现

004 | 　　一、行业实践与亚洲市场策略的发现
008 | 　　二、学术话语与亚洲抵抗意义的发现

013 | 第一章　亚洲想象的语境

016 | 　　第一节　亚洲电影的悲情
034 | 　　第二节　亚洲电影的转机

051 | 第二章　通往亚洲的诸路径

054 | 　　第一节　区域联合的形式与效应
068 | 　　第二节　符号资本的泛区域流通

第三章　亚洲电影的区域话语

083　第一节　介于西方与东方之间的亚洲
086
103　第二节　介于抵抗与模仿之间的亚洲

第四章　亚洲叙事的性别装置

119

122　第一节　性别装置的历史遗产
129　第二节　亚洲电影的性别修辞

第五章　亚洲电影的历史叙述

143

146　第一节　韩国电影的古代中国想象
162　第二节　日本电影的战争记忆生产

第六章　亚洲电影的民族主题

181

184　第一节　韩国电影中的"南"与"北"
205　第二节　何以想象共同体的想象

223 | 第七章　亚洲电影的离散叙事

225 | 第一节　离散者与空间政治
236 | 第二节　离散者与身份政治

247 | 结语　亚洲电影的建构与解构

257 | 附录
265 | 参考文献
285 | 后记

炎夏之夜，泰国曼谷，常驻香港的"最强音电影公司"（Fortissimo Films）制片人博伟达（Wouter Barendrecht）新开设的办事处，身着比基尼的服务生托着银盘送上了当地的风味餐点时，摄影师杜可风（Christopher Doyle）与泰国导演彭力·云旦拿域安（Pen-Ek Ratanaruang）相谈正欢。撩起兴致的话题是一个预计将在日本融资和开机制作的项目。当然，他们还有很多事情要处理。杜可风只是在此稍事停留，随后就要赶回北京为张艺谋执导的《英雄》（2002年）掌镜。云旦拿域安则忙着制作他的第三部影片《真情收音机》（*Monrak Transistor*，2001年）。这部影片和朗斯·尼美毕达（Nonzee Nimibutr）执导的《晚娘》（*Jan Dara*，2001年）一样，也来自"喝彩电影公司"（Applause Pictures）的陈可辛的创意。《乡村之声》的专栏作者查克·斯蒂芬斯（Chuck Stephens）把他描绘的这一场景看作正在崛起的"泛亚洲电影制作"（pan-Asian filmmaking）的"风暴眼"[1]。

[1] Chuck Stephens, "New Thai Cinema Hits the Road". https://www.villagevoice.com/2001/09/11/new-thai-cinema-hits-the-road/.

这场风暴到底意味着什么？仅仅称其为新趋向的出现和蔓延，甚至更进一步，视其为新自由主义全球化浪潮激荡的气象，显然都只是捕捉到了风暴经过处留下的浮光掠影。主导了这场风暴的力量来自何处？它所选择的路径又将通向哪里？其势能波及的范围何以超越民族-国家的疆界？其诱因是否仅仅在于市场空间的想象？包括上述场景中更为细节性的问题，当它推动了媒介工业的资本以更大的规模和更快的速度流向曼谷和东京这样的区域性大城市时，它到底是为亚洲电影发现了联结的节点，还是分离出了诸多各自为政的中心——如果说这些问题在那个风暴渐起的炎夏之夜还只是隐于青萍之末的迹象，那么，二十一世纪的前两个十年都已经过去之后，历史的云图可能已经允许我们在其中寻找解答的线索。

一、行业实践与亚洲市场策略的发现

似乎仅有自己对"泛亚洲电影制作"的观察并不够，查克·斯蒂芬斯还引述了陈可辛在接受《远东经济评论》（*Far Eastern Economic Review*）的采访时所提出的疑问为佐证——"既然中国导演能在好莱坞拍电影，亚洲人为什么不能跳出自己的本土市场为彼此拍电影？"第一个对这种区域主义思路做出回应的人正是他自己。一年之后，陈可辛在接受《哈佛亚洲季刊》（*Harvard Asia Quarterly*）的采访时这样说道："谈及电影，其实可以把亚洲看成一个整体的本土市场（single domestic market）。"他用一道简单的加法题演算了亚洲电影

的未来。香港只有600万人口，其规模小到甚至连独立电影都支撑不起，但是加上台湾的2000万，韩国的4000万，泰国的6000万，新加坡的400万和日本的1亿2000万，"总数就将近3亿，这甚至比美国的本土市场还要大。好莱坞电影能够成功的原因就是他们有一个庞大的本土市场，可以生产很多电影。如果亚洲电影也有一个更大的本土市场，我们当然也一样能做到。"①此时距离《三更》（Three，2002年）上映大约还有两个多月。这部由来自韩国和泰国以及中国香港地区的三位导演各自拍摄了独立的部分但又组合成一部的影片，后来取得了算得上优秀的票房成绩，特别是在泰国，甚至刷新了亚洲最有影响力的动作明星成龙主演的《我是谁》（Who Am I，1998年）创造的纪录。按照制作者的解释，《三更》的"三"——事实上，其英文片名就直接叫作《三》——也可以引申为一部影片将会同时在三地受到欢迎②。"一个整体的本土市场"，假设似乎已然成为可能。

这部"集锦电影"（omnibus film）的三个部分都使用了不同的语言，每个部分都完整地讲述了发生在不同的地理和文化背景中的故事。陈可辛执导的《回家》部分可以概括为"死身复活"，韩国导演金知云（Jee-woon Kim）执导的《失忆》部分可以总结为"亡灵再现"，泰国导演尼美毕达执导的《轮回》部分

① Jin Long Pao, "The Pan-Asian Co-production Sphere: Interview with Director Peter Chan", *Harvard Asia Quarterly*. Vol, VI, No. 3 (2002): 45.
② Bliss Cua Lim, "A Pan-Asian Cinema of Allusion: Going Home and Dumplings", in *A Companion to Hong Kong Cinema,* edited by Esther M.K. Cheung, Gina Marchetti, and Esther C.M. Yau (Chichester: John Wiley & Sons, Inc., 2015), 433.

则演绎了"报应终至"的主题。在情节上没有任何呼应与关联的三个部分,出于某种需要而在恐怖片的类型框架内组成了"三段式"的集合体,尽管看起来有些怪异,但它却正是陈可辛和他的喝彩电影所倡导的"泛亚洲电影"逻辑自洽的一次验证。通过超越民族-国家边界的媒介资本动员与部署,区域化的联合制作可以生产出一种能够容纳和关涉多重背景和要素的产品。这种产品可以借其有意识设计的混杂性为差异化的接受与认同提供契机和空间——泰国导演和韩国导演在本土市场中建立的声望将吸引当地的观众走进身边的电影院。这些观众又会沿着语言的线索而将《三更》——至少是将其中相应的那一部分,看成本民族文化经验的一次表达。尽管难以断定是区域主义的观念点醒了亚洲联合制作的风暴,还是联合制作开启了亚洲电影的区域主义视野,一种介于本土化和全球化之间的活跃地带都将在此后的二十年里形成于太平洋西岸这片季风吹拂的大陆。

事实上,早在陈可辛与喝彩电影制作《三更》之前,李仁港就完成了张国荣与常盘贵子(Takako Tokiwa)主演的《星月童话》(1999年)。杜琪峰和韦家辉联合执导的《全职杀手》(2001年)也早已经上映,刘德华和反町隆史(Takashi Sorimachi)饰演的角色在其中为了争夺亚洲头号杀手的地位而一决生死。公司方面,除了制作《全职杀手》的"银河映像"(Milkyway Image)之外,"寰亚电影"(Media Asia),"星霖电影"(Raintree Pictures),"万诱引力电影"(Irresistible Films),"爱贝克斯电影"(Avex Pictures),也都在联合制作方面有非常积极的表现。只不过在这些"先行者"当中,陈可辛在上述访谈中提到的那个极具鼓动性和预言性的判断句——

"亚洲电影的未来是合拍"，最适合这个一向都倚重营销的行业用作时代的口号。已然成为过去的二十一世纪的前两个十年见证了这种从前的未来。喝彩电影仍然沿用集锦片的制作方式，邀请中国香港导演陈果，以及日本导演三池崇史（Takashi Miike）和韩国导演朴赞郁（Chan-wook Park）再次搭起炉灶的时候，亚洲合拍片的投资与叙事都已经开始驾轻就熟地使用多种来回穿梭的套路。

正如杜可风和云旦拿域安相遇的场景所显示的那样，对于亚洲电影联合制作的区域网络形成而言，同行之间的私人社会交际关系确实发挥了牵线搭桥的重要作用，但在过去的二十多年里，除了经由这种非正式关系促成的机构与机构或机构与个人之间的对接之外，区域化的网络已然延伸到了更具规范性和稳定性的制度化层面。其一是以政府为主体签署的联合制作协议，它为"亚洲电影"提供了政策环境。根据时间先后来看，2010年中国与新加坡双边合作联合委员会（JCBC：Joint Council for Bilateral Cooperation）第七次会议召开期间达成的合拍协议，可能是亚洲国家间签署的第一份由政府主导的联合制作规划。在此之后，中国也陆续与韩国（2014年）和日本（2018年）签署了类似的文件。其二是以亚洲各地的电影节及其附属项目为中心的"区域创投计划"（regional pitch and catch），它为亚洲电影提供了行为环境。虽然这些电影节的历史各有长短——香港国际电影节（HKIFF: Hong Kong International Film Festival）创立于1977年，釜山国际电影节（BIFF: Busan International Film Festival）则晚至1996年才举办了第一届，但是到了新千年前后，这些电影节都开始通过设立各

种以"亚洲"来命名的项目,积极地将自身重新定位为区域电影文化交流的中心或媒介工业资本调度的舞台。釜山电影节的区域意识自觉最快,快到电影节创办的两年之后就设立了旨在扶持亚洲导演新项目的"釜山电影推广计划"(PPP:Pusan Promotion Plan),随后还衍生了一组致力于连接"泛亚洲网络"的"家族项目群"(family projects)。这些项目的设立与实施,当然可以被视为亚洲意识觉醒的结果,只不过这样的结果仍需要一种历史化和语境化的理解,它可能同时也意味着亚洲作为一个充满了竞争的空间在二十世纪晚期的形成。

二、学术话语与亚洲抵抗意义的发现

并非只有电影工业的实践者和电影政策的规划者发现了"亚洲",电影研究的学术话语也很快就做出了反应。中国内地出版的期刊《电影艺术》在2006年第1期发表了一组来自"亚洲电影文化合作国际论坛(青岛)"的文章。虽然作者们所持的观点各异,但是亚洲作为一个区域的概念及其包含的问题已经出现在了编辑部的主题导语之中——"进入二十一世纪,区域合作已经成为全球化时代地缘政治和区域文化最重要的形式。亚洲国家(地区)间的电影文化合作,特别是东亚国家(地区)间的合作,近年来呈现日益活跃的状态。如何使亚洲电影合作成为一种重要的文化力量?如何在好莱坞电影形成垄断的今天,通过亚洲国家(地区)间的电影合作,体现亚洲文化的主体性价值,呈现多元电影文化并存的世界电影

格局？"①戴乐为（Darrell William Davis）和叶月瑜（Emilie Yueh-yu Yeh）也在其合作的著述中描述了相似的潮流，"对于制片人和观众而言，泛亚洲是一种新兴趋势。它是东亚电影工业用于维系商业市场的终极策略，大大小小的亚洲玩家都无法忽略（它）"，依据在于"泛亚洲电影以不同的形式为区域电影事先准备了区域市场"②。斯蒂芬妮·德博尔（Stephanie DeBoer）则在其著作《合制亚洲：定位日中区域电影与媒介》（*Coproducing Asia: Locating Japanese-Chinese Regional Film and Media*）中得出了更为乐观的判断："资本与流行文化的密切交流即便是不能带来一种崭新的区域地理，也会因其将分离的场地和媒介资本连接在一起而在共享的'亚洲'亲似性（affinities of 'Asia'）的名义之下促成一种新的生产文化（production culture）。"③

电影研究的学术话语和行业实践一样，也将其实尚属假定的区域市场当作了推论的前提，原因在于它能推论出的其他方面能够提供更多的象征价值。晚近的历史表明，亚洲电影市场和其他的很多地区一样，美国电影往往要从中切割本土票房半数以上的份额，再没有什么会比这种沦陷的处境更能说明好莱坞的市场霸权。假如亚洲能够成为一个区域市场——既是一个巨大的市场，也是一个联合的市场，情况就完全不同——它将赋予"亚洲制

① 《电影艺术》编辑部，《亚洲制造：合作的亚洲电影》，《电影艺术》，2006年第1期，第4页。
② Darrell William Davis and Emilie Yueh-yu Yeh, *East Asian Screen Industries* (London: British Film Institute, 2008), 85, 93.
③ Stephanie DeBoer, *Coproducing Asia: Locating Japanese-Chinese Regional Film and Media* (Minneapolis: University of Minnesota Press, 2014), 2.

作"一种能够与好莱坞对手相抗衡的力量①。然而这个唯有联合才能巨大的市场实际上并不存在,可以转化为合力的能量仍然各自分散在彼此孤立的民族-国家的市场边界之内。正因为矛盾的地方在于此,联合制作才会被当成一种方法,用于获取开采这些能量的机会与资格。这样看来,"区域市场"就不是亚洲的历史和现实为"区域电影"提供的事先准备,而是一种事后的想象。换句话说,"亚洲市场"并不是"亚洲电影"的条件,而是它正在竭力追求的结果。学术话语的亚洲论述之所以搁置了逻辑的问题,正是因为被看重的其实是这种结果既明显又重要的符号意义——它意味着票房的流向将被改变,好莱坞电影多年来杵在亚洲市场的"铁王座"(Iron Throne)将被移除。

这绝不仅仅只是钱的事。好莱坞在全球市场建立和维系霸权的进程也是它把一种"标准电影"的参照系带到了全世界的进程。多元化的影像表达被迫腾让出媒介空间,不断地从残酷的市场竞争中退缩甚至渐趋消逝。借用李道新的话来说,"文化的单一化和全球的趋同性,正在对地方文化和区域文化构成前所未有的威胁,并引发了更加广泛的忧虑和恐惧",亚洲电影的遭遇是它"在电影的全球化亦即好莱坞化的过程中,失去了本应具备的身份意识和地方感"。新千年以降出现的"各个领域整合亚洲电影资源"的趋势则成为挽回上述丧失的方法②。"亚洲电影"

① Ti Wei, "In the Name of 'Asia': Practices and Consequences of Recent International Film Co-productions in East Asia", in *East Asian Cinemas: Regional Flows and Global Transformations*, edited by Vivian P. Y. Lee (Basingstoke: Palgrave Macmillan, 2011), 189, 191.
② 李道新,《从"亚洲的电影"到"亚洲电影"》,《文艺研究》,2009年第3期,第78、80页。

不仅被委以抵抗好莱坞的主导权和瓦解全球化的同质性之重任，而且要负担重建区域身份的使命。这一使命序列在德博尔的《合制亚洲》中被清楚地分为两个方面——"当前的电影与媒介的联合制作之所以重要，不仅在于它把近来密集交换的资本与市场开拓结合在一起。联合制作的价值还在于它作为一种技术，亦即一种生产模式（mode of production），能为区域的相遇（encounter）和表达，以及最为根本的身份认同促成一种新的形式。"[①]这两个方面的划分实际上并未摆脱流行的经济与文化二项式，它的简便性掩盖了两者之间的纠结与复杂，诸如"新的形式"与资本交换和市场开拓之间到底是什么关系？它是后者的助推器还是副产品？这些问题实际上仍然被搁置在"亚洲电影"的元叙事之中。

看起来颇为奇怪的是电影的学术研究与行业实践的关系一向比较疏远，但是在亚洲电影的区域想象这一问题上，象牙塔与片场之间却前所未有地密切联系在了一起。既有可能是学术话语为行业实践提供了灵感，也有可能是行业实践从学术话语那里得到了启发。在过去的二十多年里，团结与抵抗，亚洲身份与区域联合，既是亚洲论述通用的关键词，也是电影制作者在面向大众媒体的访谈或演讲中出现的高频语汇。在2008年，出席"韩中日电影制片人论坛"的时候，陈可辛反复强调了好莱坞电影的影响如何导致亚洲国家难以"保证本国电影的多样性"，号召亚洲电影界积极地制作合拍片并"共享电影市场"，这样"就可以（在）

① Stephanie DeBoer, *Coproducing Asia: Locating Japanese-Chinese Regional Film and Media* (Minneapolis: University of Minnesota Press, 2014), 2.

很大程度上打破美国电影的独霸局面"①。相似的论调在五年前就曾经出现过,他在接受另一次访谈的时候发起号召,"亚洲的电影人都面临着好莱坞电影入侵的危机,因此亚洲各国的电影人应该联合起来,共同抵抗美国大片。"②学界和业界确实已经达成了共识,然而这种共识并不曾谈及的一个基本问题却是为何通过抵抗好莱坞来争取"本国电影的多样性"需要——某些时候甚至被说成必须,选择一种试图超越"本国"的路径为方法。更多——可能也更重要的问题还有,本土性与区域性之间到底是什么关系?区域化的多元化与全球化的同质化之间的边界在哪里?尽管这些问题看起来已经不再是讨论亚洲电影时需要牵扯到的东西。

① 中国新闻网:《陈可辛:中韩日电影界应齐心协力对抗好莱坞》,https://www.chinanews.com.cn/yl/yrfc/news/2008/06-05/1273784.shtml.
② 新浪网:《陈可辛要打造"亚洲联盟"》,http://ent.sina.com.cn/2003-11-02/0302225578.html.

尽管亚洲电影史的开端要比欧美晚一些,制作电影的技术乃至其器具也自欧美舶来,但是在过去的一百多年时间里,亚洲地区也曾出现过诸如萨蒂亚吉特·雷伊(Satyajit Ray)和黑泽明(Akira Kurosawa)这样成就卓越的电影作者。即便是按照欧美的趣味和标准来看,也有很多亚洲电影人的姓名留在了欧洲电影节和美国奥斯卡金像奖的史志之中。套用一句曾经风行一时的"箴言"来说——你看或不看,亚洲就在那里,它始终是世界电影版图中不可缺少的一块。但是在新千年前后兴起的亚洲话语中,过去的亚洲却不能在区域的视野里构成一个新的亚洲,因为它局限在了民族-国家的边界之内——在地理的意义上,既是分散的,也是孤立的;在经济的意义上,既是脆弱的,也是落后的;在文化的意义上,既是保守的,也是局促的。特别是笼罩在好莱坞弥漫于此地的阴影之下,上述印象越发显得真切。亚洲论述因而要在超越民族-国家的层面上寻找抵抗的路径,进而重新制造区域的身份和意义。换句话说,通过整合电影工业的资本要素,促使原本只是一个复数名词的"旧"的亚洲电影变成一个

"新"的单数形式的集体名词。

正如电影的历史中出现过的每一次运动和潮流一样，亚洲话语的兴起也有其可以辨认的时代背景。一旦提及背景，则往往都隐含着一个相似的问题——为什么是在此时此地？

第一节　亚洲电影的悲情

一

尽管本书讨论的议题是二十一世纪以来的亚洲电影状况，然而在展开讨论之前，仍有必要借道欧洲而后迂回地切近主旨。一方面是因为同一时期的欧洲电影面临着看起来极为相似的处境，即便是如法国和德国这样曾在电影史上书写过辉煌之页的欧洲国家，其国产电影所占的市场份额也一再地缩减。因而早自二十世纪八十年代开始，欧洲就成立了诸多泛区域组织，制订了各种资助计划与行动方案，广泛地动员区域资源以保卫欧洲电影的生存空间。关于电影市场是否应当开放的论辩也主要是在欧洲与美国之间展开。另一方面却是因为无论将欧洲的实践视为成功的经验还是失败的教训，亚洲论述都没有把遥远的先行者当成有效的参照。这种明显的忽略遮蔽了亚洲论述的元叙事中缺失的某些前提：亚洲地区并不存在一个类似于欧盟委员会（European Commission）这样的区域性机构，更遑论具有法人资格的主体。这里既没有类似于欧洲委员会（Council of Europe）设立的"欧洲影像"（Eurimages）这

样可以提供泛区域支持的公共财政基金,当然也没有诸如"美迪亚"(MEDIA：Measures to Encourage the Development of the Audio-visual Industry)这样涵盖整个区域的"视听工业发展激励措施"。无论是欧洲与美国之间的紧张关系,还是欧洲自身的经验,都很少进入亚洲论述的范围,唯其如此,两者才能在亚洲论述中被合并成一种本质化的西方想象,从而进一步遮蔽亚洲内部的复杂性。因此,本书把借道二十世纪九十年代的欧洲看成重返亚洲现场的第一步。

没有任何经济上的统计数据,当然也没有任何文化上的理由,可供遮掩好莱坞在世界电影市场中的霸权,即便在欧洲也是如此。克里斯汀·汤普森(Kristin Thompson)和大卫·波德维尔(David Bordwell)在《世界电影史》(*Film History: An Introduction*)中将好莱坞向海外市场扩张的历史追溯到了第一次世界大战期间[1]。自此之后,这一进程就再也没有停止过。托比·米勒(Toby Miller)等人在《全球好莱坞》(*Global Hollywood*)的"统计背景"部分罗列了极为详细的数据来描述二十世纪晚期的状况。在1985年,西欧国家卖出的电影票中还只有41%是好莱坞电影。但是到了1995年,这一比例已上升至75%。在1998年,全球票房收益最高的39部影片,全部出自美国。欧洲国家的电影在其本土市场中所占的份额则大幅下滑至谷底,表现最好的法国也只有26%。英国和西班牙为12%,德国则仅剩10%。欧洲的前五大市场为美国电影的海外票房提供了六成

[1] Kristin Thompson and David Bordwell, *Film History: An Introduction* (Boston: McGraw-Hill, 2002), 56.

以上的收益①。这些数据看起来一点都不比同一时期亚洲国家的状况更值得乐观。

对比悬殊的市场博弈带来的影响之所及远远地超出了经济领域，正如米勒所言，开放欧洲电影市场的"社会冲击无法化约为价格计算"②。最为生动的证据莫过于二十世纪九十年代初期被称为"可乐与左拉"（Cola and Zola）之争的关税及贸易总协定（GATT: General Agreement on Tariffs and Trade）谈判。这场旷日持久的争夺从1986年开始，历时七年才结束。实际上，在后期成为焦点的电影市场问题上，双方仍未能达成一致，只不过是以妥协的方式将其暂时悬置，留给了后来的世界贸易组织（WTO: World Trade Organization）以步步进逼的方式渐次攻破而已。在《不宣而战：世界电影工业控制权的争夺》（*The Undeclared War: The Struggle for Control of the World's Film Industry*）中，曾经作为欧盟委员代表团的成员参与了谈判的英国制片人大卫·普特南（David Puttnam）回顾了这场"拉锯战"。"美国人认为电影和电视节目也是应当纳入GATT范围的一种服务。这意味着，至少在原则上，欧洲人再也不能继续以特殊的手段保护他们的电影工业。在很大程度上得益于法国人的鼓动，欧洲人希望GATT的议定能包含一项'文化例外'（cultural exception），认可电影和电视节目不能像其他的服务

① Toby Miller, Nitin Govil, John McMurria, and Richard Maxwell, *Global Hollywood* (London: British Film Institute, 2001), 4-8.
② Toby Miller, Nitin Govil, John McMurria, and Richard Maxwell, *Global Hollywood* (London: British Film Institute, 2001), 36.

一样开放。"①"文化例外"的说法，本身就已经表明了文化如何深深地镶嵌于经济之内。因而，当佩德罗·阿莫多瓦（Pedro Almodovar）、贝纳尔多·贝托鲁奇（Bernardo Bertolucci）和维姆·文德斯（Wim Wenders）在联名发表的公开信里号召竭力保护欧洲电影的一小块自由空间时，这里的空间就既是指商品流通的空间，也是指意义生成的空间——基于电影作为一种媒介/表达/艺术的认识，在欧洲人看来，这些数据无疑标示着欧洲电影还有多少余地在文化政治的意义上延续传统（尽管是发明的）、塑造认同（尽管是想象的）和传播经验（尽管也是充满了异质性的），在电影美学的意义上容纳多元化的风格。

前一方面正如托比·米勒等人指出的那样，美国商务部不断地为国会提供经济发展和意识形态影响如何在媒介全球化中彼此交织的素材，因而，无论好莱坞是纯粹的自由企业，还是政府无意于混同发展商品贸易和促成文化变迁，美国人的这些声明都不免让人疑窦丛生②。曾经也担任过哥伦比亚电影公司总裁的大卫·普特南则更加直率地说，好莱坞电影为美国创造了一种类似"品牌形象"（brand image）的东西，"这种东西极其易于辨认"，"对于推销美国价值和推销美国商品同样成功"——"它们是力量"③。后一方面则是指好莱坞将它自身的所谓商业美学

① David Puttnam and Neil Watson, *The Undeclared War: The Struggle for Control of the World's Film Industry* (London: HarperCollins Publishers, 1997), 330.
② Toby Miller, Nitin Govil, John McMurria, and Richard Maxwell, *Global Hollywood* (London: British Film Institute, 2001), 46.
③ David Puttnam and Neil Watson, *The Undeclared War: The Struggle for Control of the World's Film Industry* (London: HarperCollins Publishers, 1997), 350-351.

带往欧洲,建立了一种电影叙事的"标准",甚至在某种程度上可以称其为"电影语言的语法"。根据克里斯汀·汤普森的概括,这些规则主要包括以下几个方面:首先,叙事要由一系列便于观众理解的因果关系组成,任何叙事成分都必须明确而清晰,并且能被其他的元素证明为合理。人物的性格为他/她自身的行为提供了动机,其中主人公的目标则是建立情节线的依据,通常都有一主一辅两条。情节的演进以悬念为基本的形式。叙事的进程分为近乎工整的四个部分,正中间坐落着一个关键的转折点。通过一整套连贯性剪辑(continuity editing)技巧,该进程始终保持着透明[①]。如果可以沿用西奥多·阿多诺(Theodor W. Adorno)的批判理论,重复消费好莱坞电影的行为,根本上就是欧洲观众接受上述规则的自我培养和教育过程,对于电影的趣味和理解力变得愈益保守和偏狭,其结果是只能由更多的好莱坞电影来匹配。一种完美而且不断膨胀的生产与营销闭环由此形成。

无论是就市场压力而言,还是就本土文化的危机感来说,二十世纪晚期的亚洲面临的状况都和欧洲非常相似。在1998年,日本电影的市场份额为30.2%,韩国电影的市场份额为25.1%。电影工业规模较小的亚洲国家,处境则更为艰难。在同一年举行的亚洲媒介会议(AMC: Asian Media Conference)上,新加坡前总理李光耀发起号召,呼吁亚洲国家为了保护和维系亚洲社会的基本价值而限制西方的媒介内容毫无阻拦地涌入。东盟

[①] Kristin Thompson, *Storytelling in the New Hollywood: Understanding Classical Narrative Technique* (Cambridge: Harvard University Press, 1999), 1-49.

（ASEAN: Association of Southeast Asian Nations）国家也基于同样的考虑而发表了类似的联合声明，宣称为了保护处于西方媒介文化扩张威胁之下的亚洲价值与传统，有必要针对文化全球化的现象组织一种集体回应①。相较十年之前，美国电影开始在韩国直接发行的时候，那位将蛇放进电影院座椅下的抗议者而言，此时的抵抗话语显然要更复杂②。这里的复杂性绝非从个体的自发性到民族-国家的自觉性所能概括，其中还包含着多重权力关系的纠结，只不过这种纠结都暂时掩盖在了浓郁的悲情之下——下文的两个故事，可能是对亚洲的悲情恰切的演绎。前一个故事中包含着沉痛的领悟，后一个故事则由一组精确的数据组成。

二

第一个故事来自韩国延世大学（Yonsei University）的教师赵惠净（Hae-joang Cho）。她在自己开设的文化理论课上布置了一次作业，要求学生写一篇关于林权泽（Kwon-taek Im）在前一年完成的影片《西便制》（*Seopyeonje*，1993年）的观后感。其中的一份后来出现在她的一篇谈论"韩国性"的文章引述部分里。这名大四学生写道："我从来不知道它有这么动人的地方。在西方文化入侵的当下，我们需要重新建设自己，而要做到这

① Kalyani Chadha and Anandam Kavoori, "Media Imperialism Revisited: Some Findings from the Asian Case", *Media, Culture & Society*, Vol.22, Iss.4 (2000): 417.

② Eungjun Min, Jinsook Joo, and Hanju Kwak, *Korean Film: History, Resistance, and Democratic Imagination* (Westport: Praeger Publishers, 2003), 80.

点,我们必须根据传统来建立一个新文化。这部电影显示了我们应该追求的传统所在。我对该片能引起各个时代人的共鸣,觉得特别感动。我了解到盘索里(pansori)一直在我们身边。透过这部电影,我觉得我应该开始在各方面寻找'我们的'根[①]。这份作业中提到的"盘索里"是起源于十七世纪朝鲜王朝时期的一种击鼓伴奏的说唱艺术。韩国电影曾反复讲述的故事《沈清传》和《春香传》,都是"盘索里"的经典曲目。林权泽的片名所称的"西便制"则是其中的一个流派,故事的主人公裕丰即以演唱"西便制"为生。然而在裕丰生活的二十世纪中期,"盘索里"已经开始迅速地衰败。完全无意于继承父业的儿子东户出走他乡之后,裕丰只能把日益没落的技艺传授给养女松华。为了让她习得表演"盘索里"所需要的素养,对于声音的敏感性和控制力,以及一种可以称其为"恨"的情感体验,裕丰不惜熬制草药以弄瞎松华的双眼。

林权泽用相邻的两个段落将故事发生的年代表现为一个沉痛的民族创伤体验的历史时刻。在前一个段落里,漫游卖艺的父亲带着他的子女经过原野时纵情高歌,开阔的大地成为艺人们表演的舞台,影片也借此将"盘索里"定义为一种既关联着本土的生活经验,也包含着个体情感的艺术。整个段落只有一个用固定机位拍摄的长达5分9秒的镜头,首尾完整地呈现了裕丰和子女们的表演,直至其走出取景框。整个长镜头看起来就像是在向"盘索里"及其表演者致敬的一次注目礼。后一个段落则要简短很多,

[①] 参见陈光兴编《超克"现代"》(上册),台北:台湾社会研究杂志社,2010年,第261页。

不过并没有因为短而变得简单。事实上，整个段落的画面被切得更碎，视听语言也更复杂。伴随着"盘索里"歌声的出现，摄影机先从街道的另一侧开始缓慢地横移，随后才在嘈杂的市井中发现了已经来到城镇里的表演者。继而焦距缩小，视角迫近，空间变得更为狭窄，看起来就好像他们被排挤推搡到了局促的屋檐之下。裕丰一家刚刚开始演唱，来自景深处的另一种乐器的声音就开始响起，很快就将边角里的歌声淹没。在借用了表演者视点的主观镜头里，一支由铜号和手风琴组成的乐队从前景中穿过。摄影机的焦点跟随，原本围坐在现场的孩子们纷纷起身去追赶时髦的乐队。仅就其字表意而言，"盘索里"本是指在空间中回响的声音，但是在这里，在此刻，民族的声音显然已经在某种西方化或现代化——通常也都被视为西方主导的现代化的冲击之下，丧失了它的空间。如果那些离场的孩子代表了某种未来的话，那就意味着"盘索里"还丧失了自己的时间。这样看来，成年之后的东户一边走遍韩国为他供职的公司收集药材，一边打听失散多年的姐姐，这个用以统领整个故事的倒叙结构，其所指就既是想象性地治愈创伤的过程，也是重新找回传统的象征。

《西便制》上映之后受到了极为热烈的欢迎，仅在首尔地区，观影人次就突破了一百万。《韩国电影史》亦称其"在当时是一个历史性的事件"，甚至还引发了一种被视为"西便制综合征"的社会文化状况[①]。据称韩国首都街头的很多商铺都开始采

① [韩]韩国电影振兴委员会，《韩国电影史：从开化期到开花期》，周健蔚、徐鸢译，上海：上海译文出版社，2010年，第332-333页。

用传统的样式来重新装修自己的门面，流行歌手也将"盘索里"的调式夹杂到自己的曲风当中。曾有研究者试图对这种"综合征"的社会心理反应机制进行分析——"观众很可能意识到……就像盘索里艺人一样，'我们'被西方话语日益边缘化，成为它的牺牲品，日益远离'我们的'传统。'我们的'生活方式和'我们的'价值体系日益受到侵蚀，逐渐消亡，取而代之的是实行现代化必然引进的西方的生活方式和价值体系……作为一个观众共同体，'我们'情不自禁地对试图逃离现代化冲击的主人公产生深深的同情"[①]。交作业的学生作为一名观众得到激励去寻找"'我们的'根"，既是对这种状况的观察，其自身也是该状况的一种表现。

第二个故事来自日本。1994年的夏天，东京都小金井市，"吉卜力工作室"（Studio Ghibli）终于完成了制作周期长达二十个月的《百变狸猫》（*The Raccoon War*）。这部影片的导演是声望卓著的动画制作者高畑勋（Isao Takahata）。宫崎骏（Hayao Miyazaki）担任企划，制片人则是铃木敏夫（Toshio Suzuki），因而算得上吉卜力工作室的重点项目。影片上映之后，果然成为当年日本国产片的票房冠军，也是高畑勋作品中票房最高的一部，总计收益超过了26亿日元。然而在年度总榜上，这个数字却远远地落后于冠军，美国人雷尼·哈林（Renny Harlin）执导的一部混合了历险与犯罪类型的动作电影《绝岭雄风》（*Cliffhanger*，1993年）。距离亚军《真实的谎言》（*True*

① Eungjun Min, Jinsook Joo, and Hanju Kwak, *Korean Film: History, Resistance, and Democratic Imagination* (Westport: Praeger Publishers, 2003), 134.

Lies，1994年）——詹姆斯·卡梅隆（James Cameron）执导的一部兜售感官刺激和英雄主义的动作片，也相差不少。这两部美国电影提供了二十世纪九十年代的好莱坞最典型的吸引力，奇观化的场景设计。既得益于令人大开眼界的坠机和撞车，当然也受惠于耸人听闻的政治阴谋和经济犯罪，两位接连上场的动作明星——西尔维斯特·史泰龙（Sylvester Stallone）和阿诺德·施瓦辛格（Arnold Schwarzenegger）毫无悬念地打败了《百变狸猫》，尽管后者还是日本文化的经典符号与吉卜力独特的艺术风格在联合作战。

前一年的状况看起来更糟糕。东宝公司（Toho）在继续开发他们创造的经典怪兽形象"哥斯拉"（Godzilla），设计故事的编剧是此前已两次续写"哥斯拉"的大森一树（Kazuki Omori），导筒则交给了大河原孝夫（Takao Okawara）。作为日本电影史上生命力最持久且影响也最大的怪兽系列，在1993年接棒的这一部《哥斯拉之龙战四海》（*Godzilla vs. Mothra*）也不曾被冷落，影片上映后获得了22.2亿日元的票房。"哥斯拉"和"狸猫"一样，创造了当年的日本电影能取得的最好的成绩。然而这个数字在年度总榜上却连前五名都不曾排进，"哥斯拉"不仅在故事里输给了"巴特拉"和"摩斯拉"，也在市场中垂头丧气地输给了《侏罗纪公园》（*Jurassic Park*，1993年）里成群结队复活的恐龙——史蒂文·斯皮尔伯格（Steven Allan Spielberg）执导的这部影片揽走了83亿日元的票房，近于前者的4倍。

这两个故事都讲述了亚洲国家的电影与好莱坞的遭遇，并且都包含着沉重的文化或经济的挫败感，因而可以轻易地概

括成亚洲电影在二十世纪九十年代面临的共同处境,后来的亚洲论述亦据此再次翻新了陈旧的"冲击-反应"(Impact-Response)模式。批评家与创作者之间的遥相呼应也强化了这样的印象。然而在这样的印象背后,亚洲国家的电影经验其实大相径庭,甚至就是在二十世纪晚期这一时段里的遭遇本身也有相当大的差异。换句话说,即便是处境相似,形成的原因也有可能完全不同。

三

韩国电影在本土市场的份额缩减,通常被看成由被动开放市场的决策所致。按照《韩国电影史》的说法,很久之前,韩国就受到来自美国方面要求开放电影市场的胁迫性压力。美国电影出口协会(MPEAA: Motion Picture Export Association of America)的成员要求建立完全自由的贸易关系,正是因应这一要求,韩国《电影法》的第五次(1984年)和第六次(1986年)修订,以及两次修订之后的电影协商,基本上都可以被看成对上述要求的因应。第五次修订分离了此前捆绑在一起的制片业务和进口业务,废止了电影公司只有经过政府批准才能进口电影的管制条款。第六次修订则进一步放开了市场,允许外国电影公司在韩国营业。随后就出现了几乎所有论及韩国电影工业的著述都必然会提及的标志性事件:联合国际影业(United International Pictures)发行的《致命诱惑》(*Fatal Attraction*,1987年)作为第一部经由"直配"(direct release)进入韩国市场的美国电影,于1988年在首尔

及其周边地区的八家影院上映。紧随其后，华纳兄弟（Warner Bros.）、哥伦比亚三星（Columbia Tri-Star）和二十世纪福克斯（20th Century Fox）等公司也相继在韩国设立了分支机构。再到后来，便是反复被征引的数据：韩国电影的市场份额在1993年跌到了前所未有的低点——15.9%[①]。

电影市场的开放当然带来了巨大的影响，不过这种影响更应该被看作条件，而不是原因。假使韩国电影市场份额的历史最低值确实是拆除了政策壁垒的直接后果，那么，在严格封闭的时期内出现的数据就应该是绝对不同的另一番模样。然而朴智敏（Jimmyn Parc）的研究却发现，事实并非如此。韩国电影用以衡量市场份额的观影人次统计揭示了"一幅更灰暗的图景"。开放之前，韩国电影所占的市场份额最高水平为1968年的48.9%，但是这个孤立的数字并不意味着朴正熙时代通过《电影法》建立的控制体系，包括其进口配额制（import quota system），有效地促进了韩国电影的发展。在1965-1986年之间，韩国电影的平均水平仅有37.7%。朴正熙政权后期的1973年和1975年，还不到20%，只略高于1993年的历史最低值。"原因很简单，外国电影吸引了远较韩国电影更多的本土观众。简言之，意在保护韩国电影工业的进口配额制得到了强有力地执行，然而它并不能为韩国电影增加观影人次。"[②]

[①] [韩]韩国电影振兴委员会，《韩国电影史：从开化期到开花期》，周健蔚、徐鸢译，上海：上海译文出版社，2010年，第292、303页。在韩国电影振兴委员会于其他地方发布的数据中，1993年的市场份额为15.4%。

[②] Jimmyn Parc, "The Effects of Protection in Cultural Industries: The Case of the Korean Film Policies", *International Journal of Cultural Policy*, Vol.23, Iss.5 (2017): 620.

另一个用以说明开放恐慌的数据是涌入韩国市场的外国电影激增的数量,其中大部分都是好莱坞电影,国产片的数量则保持在一个明显较低的水平。配额制时代的状况并非如此。得益于不断变化但始终严苛如一的指令,先是将每个进口配额须生产两部韩国电影的标准提高到五部,后是以《电影政策措施》(Film Policy Measure)规定外国电影的数量不得超过当年国产片的三分之一,韩国电影在二十世纪六十年代晚期和七十年代初的平均产量超过了200部,在1970年,达到了历史最高水平231部。当年的外国电影则仅有61部,尚不及前者的三分之一①。这样看来,上文所勾勒的图景其实还要更加灰暗一些,因为韩国电影是以三倍于外国电影的数量收获了后者票房的四分之一,这恰好就是配额制所期待的那个理想局面的反面。

如果把分析的范围限定在市场开放的前后十余年间,我们还可以看到另外的两条线索(参见表1.1)。一是韩国电影的票房份额下跌并不是始自第五次修订的《电影法》实施的1985年,也不是"直配"落地的1988年,而是在市场开放之前的1983年,犹如跳水似的从41.0%骤减至30.9%,跌幅超过十个百分点,这也是二十世纪最后二十年里差额最大的数据。二是配额制解除之后,外国电影的数量迅速增长,竞争加剧,曾经稳赚不赔的进口业务开始变得不那么确定。早前外国电影以韩国电影产量的三分之一即可收获八成票房,而在1988年之后则是以两三倍于韩国电影的数量分割同等比例的票房。这种状况也意味着韩国电影是以

① Eungjun Min, Jinsook Joo, and Hanju Kwak, *Korean Film: History, Resistance, and Democratic Imagination* (Westport: Praeger Publishers, 2003), 153.

较小的量比收获了较小的份额。在1983年,市场上的影片有近80%是韩国电影,票房份额略高于30%;在1989年,市场上的影片有近30%是韩国电影,票房份额略高于20%。

表1.1　韩国电影市场自由化前后的状况

年份	外国电影	韩国电影		
	影片数量/部	影片数量/部	影片量比	票房份额
1979	33	96	74.4%	N/A
1980	39	91	70.0%	38.4%
1981	31	87	73.7%	40.3%
1982	27	97	78.2%	41.0%
1983	23	91	79.8%	30.9%
1984	26	81	75.7%	32.3%
1985	30	80	72.7%	30.3%
1986	51	73	58.9%	29.7%
1987	85	89	51.1%	27.0%
1988	176	87	33.1%	22.3%
1989	264	110	29.4%	20.2%

数据来源:韩国电影振兴委会员。

朴智敏以片均观影人次(admission-share per film)为指标,在更长的时段内分析了上述变化所反映的趋势(参见图1.1)。在为配额制所约束的二十世纪七十年代和八十年代早期,外国电影的片均观影人次往往是韩国电影的数倍乃至数十倍,原因在于大部分韩国电影都只是为了获取配额而粗制滥造的产品。配额制解除之后,外国电影相较于韩国电影的强势迅速减弱。一方面是因为外国电影的数量激增,然而货架和顾客都只有

那么多,进口商品也要在有限的市场空间内彼此竞争;另一方面则是因为韩国电影不必再以获取进口配额为目标来组织生产,有可能调度有限的资源专注于电影本身的质量。这种相对优势的变化不仅促成了电影工业的结构调整,也扭转了市场与观众的认识,韩国电影并不一定全都是劣质货,外国电影也并非每一部都是"下金蛋的母鹅"[1]。正是这种演变趋势的持续为韩国电影在二十一世纪的第一个十年里整体超越进口电影的"复兴"叙事和"千万观影人次"的神话奠定了基础。颇具深意的细节则是韩国电影的片均观影人次超越进口电影的转折点,恰恰就出现在已经被符号化的1993年,也就是《西便制》上映的那一年。

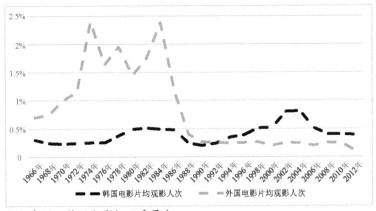

数据来源:韩国电影振兴委员会。

图1.1 韩国市场的片均观影人次份额变化[2]

[1] Seung Hyun Park, "Structural Transformation of the Korean Film Industry, 1988-1993", *Asian Cinema*, Vol.11, Iss.1 (2000): 52.

[2] 图表中的数据出自前引朴智敏的文章。作者所定义的平均观影人次份额为给定年份的韩国/外国电影的观影人次在总人次中所占的份额除以韩国/外国电影的数量所得。图表格式与要素有调整。

这些数据应该能够说明，此前二十年的严密监管措施实际上从来没有真正地保护过韩国电影，更遑论振兴。事实反而是进口配额制与叠加其上的电影业经营者资格审查，以及基于冷战意识形态背景的电影内容审查，共同构成了一整套反市场的制度，并且决定了韩国的电影工业结构在朴正熙时代和全斗焕政府前期的高度僵化。如果能够正视这二十年的历史，那么，韩国电影在二十世纪晚期的遭遇就不会被简单地看成一种文化上的抑郁症，一种遭遇了好莱坞电影的创伤后应激反应，而是一种寻求克服的自我调适。遗憾的是似乎并没有多少人愿意检视这些经验，尤其是它还被视为负面遗产的时候，即便是韩国电影在二十一世纪展开其"复兴"的进程后也同样如此。积案盈箱的著述在讨论国家扮演的赞助人角色为韩国电影的繁荣提供了何种便利的政策工具时，大都将其解释成对于好莱坞冲击的反应，而不是民族-国家电影经验的修订。这种思路在观念上带来的结果，大概就是每一次对于好莱坞电影的批判最终都会变成对于美国的主体性的再一次确认。

　　学界往往会将韩国的状况与日本的状况并置于二十世纪九十年代这个"同一时期"的背景中进行讨论，但是日本电影市场的开放实际上比韩国整整提前了二十年。早在1964年，加入经济合作与发展组织（OECD: Organization for Economic Co-operation and Development）之后，日本政府就宣布取消进口电影的配额限制[①]。具体的政策方面也有明显的差异。正如韩国在开放市场的同时将银幕配额制（screen quota system）中规定的放映国产

① 韩国则迟至1996年才加入了该组织。

片的时间从121天提高到了146天，试图以此来保护本土的工业，当时日本的通商产业省（MITI: Ministry of International Trade and Industry）也计划为日本电影制定一套银幕配额体系，但是业界却认为日本电影已经有一套自我管理的体系，配额制只能是政府实施管制的政策，因而拒绝了通商产业省的建议。商议的结果是在次年建立一套"日本电影特别放映体系"来替代。这套体系并不具备法律的普遍约束力，只是由行业内的几家规模较大的公司协同议定，支持杰出的日本电影每年在22家首轮影院上映的时间不少于40天。郑恩善（Insun Chung）因而认为韩国和日本代表了两种开放市场的模式，前者属于政府导向型（government-led model），后者则是市场导向型（market-led model）①。

按照郑恩善的解释，日本电影业界之所以拒绝了通商产业省设想的保护政策，更深层的原因是日本的电影工业在二十世纪六十年代初期的巅峰时刻建立了一种"排他性结构"（exclusive structure）。在1959—1961年，无论是产量，还是电影院的数量和观众的数量，日本电影都达到了历史最高水平。一边为了发行大量生产的影片加速扩张连锁影院，一边为了给连锁影院供应更多的影片而大量生产，这种循环的刺激促使大公司很快就建立了庞大的垂直整合体系。因而，在市场开放之后，很少有新的势力能在不依赖这些大公司的前提下动摇这一体系。结果显而易见

① Insun Chung, "Risk or Chance: 'The Liberalization of Foreign Film Imports' and Its Impacts in Korea and Japan", *International Journal of Cultural Policy*, Vol.24, Iss.1 (2018): 68-84.

（参见表1.2），业界拒绝了银幕配额体系，但是进口电影的数量并没有太大的波动——1964年的数量还比1963年少了8部。至于整体份额的下滑，则是早在1961年就开始显现的大规模扩张之后乏力持续的结果[①]。

表1.2 日本电影市场自由化前后的状况

年份	外国电影	日本电影		
	影片数量/部	影片数量/部	影片量比	票房份额
1959	210	493	70.1%	77.3%
1960	216	547	71.7%	78.3%
1961	229	535	70.0%	77.2%
1962	228	375	62.2%	73.1%
1963	267	357	57.2%	68.8%
1964	259	344	57.0%	66.3%
1965	264	487	64.8%	66.7%
1966	250	442	63.9%	63.2%
1967	239	410	63.2%	61.3%
1968	249	494	66.5%	64.4%
1969	253	494	66.1%	64.1%

数据来源：日本映画制作者联盟。

[①] Insun Chung, "Risk or Chance: 'The Liberalization of Foreign Film Imports' and Its Impacts in Korea and Japan", *International Journal of Cultural Policy*, Vol.24, Iss.1 (2018): 75.

第二节　亚洲电影的转机

一

1994年11月12日，单休制时代的一个寒冷的周末，北京市海淀区，曾在日本以微弱的优势超过了"哥斯拉"的《亡命天涯》（*The Fugitive*，1993年）作为第一部"引进大片"在中国上映。尽管此事在政府决策的层面上早已一锤定音，然而在社会接受的层面上却引起了非常激烈的争论，特别是在当时的电影机制层级结构中，实施的过程并不顺利。早在影片上映的几个月之前，已经有"部分省公司共同签署《关于当前电影行业机制改革几个问题的紧急呼吁》"，对于"外国电影进入我国电影市场的问题'提出异议'"[①]。在北京，市一级的电影公司因为没有机会分享政策的红利而竭力阻止拥有发行权的中影公司，后者的应对策略则是绕过前者径直与经营影院的区一级公司接洽。借用当事人高军的话说，该事件的前前后后堪比曲折的电影情节。时任海淀区电影公司总经理的韩茂瑞不得不把拷贝装进后备箱里，开着车在学院路蓟门桥一带东躲西藏[②]。这幅图景说明对于民族-国家电影工业的分析很难概括出一个整一的立场，电影的制作、电影的发行、电影的放映，各个业务环节之间牵扯着复杂的利益博弈，在韩国，在日本，在亚洲的其

[①] 万萍，《进口分账影片十年票房分析》，《北京电影学院学报》，2005年第6期，第50页。
[②] 高军，詹庆生，《中国市场中的引进片：历史回顾与现实评析》，《当代电影》，2018年第11期，第5页。

他国家，也同样如此。另一方面，它也说明从二十世纪九十年代的亚洲电影中其实很难概括出一个相同的状况，至少是在中日韩之间如此。当中国选择了主动引入好莱坞电影以重新激活八十年代晚期以来日渐沉寂的市场时，开闸放水之后的韩国电影正在重新选择落脚点，早已从产值的巅峰滑落的日本电影则陷入了持久的低迷状态。

正如前文所言，韩国电影的市场份额在1993年跌至谷底，但也正是从这一年开始，片均观影人次这项指标第一次超过了进口电影。韩国电影在1991年和1992年的产量分别占到总量的28.1%和21.1%，相应的票房份额则相对较低，分别是20.3%和17.6%。到了1993年，则以影片总量的13.0%获得了票房总量的15.4%。自此之后，虽然也有波动，不过在总体上仍保持着逐年攀升的趋势。1997年和1999年是两个值得特别留意的时间点。在1997年，尽管次贷危机的爆发对国民经济造成了毁灭性的打击，而且还有《泰坦尼克号》（*Titanic*，1997年）分割了史无前例的1700多万美元的票房，但是韩国电影的市场份额仍实现了小幅增长——产量减少至59部，约为整个市场流通影片量的12%，但其所占的票房份额却达到了25.2%，是前一指标的两倍多，而且略高于上一年度的22.4%（参见图1.2）[①]。另一个具有象征意义的事件则是《生死谍变》（*Swiri*，1999年）在二十世纪最后一年的上映。这部电影的票房不仅在很短的时间内就超过了《西便制》，而且最终刷新了《泰坦尼克号》创造的历史纪录，因此被视为韩国电影复兴浪潮（nouvelle

[①] 更详细的数据参见附录中1991-1999年的韩国电影市场相应部分。

renaissance）涌起的标志。更为重要的影响则是，它开创了一种将民族主义意识形态的动员混杂进大规模资本调度的路线——在此后的二十多年里，这种路线成为韩国电影最主要的产制逻辑。

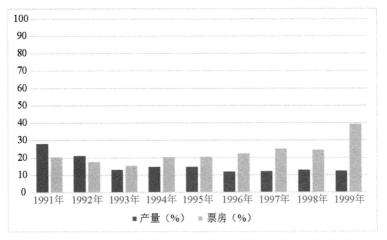

数据来源：韩国电影振兴委员会。

图1.2　韩国电影的本土竞争力（1991—1999年）

二十世纪最后一年所取得的成绩鼓励了韩国电影振兴委员会在年度总结里庆祝韩国电影大获全胜，已将先前被外国电影吸引走的观众重新夺了回来，但是宣称"除了美国，韩国可能是世界上仅有的一个国产片份额接近四成的国家"[1]，未免言过其实。贯穿九十年代，只有在1999年，日本电影的市场份额相较韩国

[1] Yong-kwan Lee, "'Nouvelle Renaissance' of Korean Cinema", in *Korean Cinema 2000*, edited by KOFIC (Seoul: Korean Film Council, 2000), 10.

电影在其本土市场的表现稍低一些，除此之外，其余的任何一年都比韩国电影更高，其中有四年超过了40%（参见图1.3）①。只不过相对其黄金时代的绝对优势而言，落差过于明显而已。在1958-1961年之间，日本的银幕总量超过了7000块，观众人次超过10亿。但是到了1989年，银幕总量已不及前期的三分之一，观众人次也徘徊在1.5亿左右。八十年代流传最广的逸闻，大概就是黑泽明执导的两部古装片——《影武者》（*Kagemusha: The Shadow Warrior*，1980年）和《乱》（*Ran*，1985年），皆仰赖于来自美国和法国的资金协助才得以完成②。按照四方田犬彦（Inuhiko Yomato）的说法，正是大制片厂体系在八十年代的崩溃和经济泡沫破裂的余波所及，导致了日本电影在整个九十年代都未能缓过气来③。如果这种说法成立，那就应以一种"在承受"而非"求进取"的标准来看待九十年代的日本。在此视角之下，日本电影的市场份额能够维持在年均近37.8%的水平，已经是不那么容易实现的成绩了。

① 更详细的数据参见附录中1991—1999年的日本电影市场相应部分。
② [日]佐藤忠男，《日本电影史》（下），应雄译，上海：复旦大学出版社，2016年，第295页。
③ Yomota Inuhiko, *What is Japanese Cinema? A History*, translated by Philip Kaffen (New York: Columbia University Press, 2014), 174, 186.

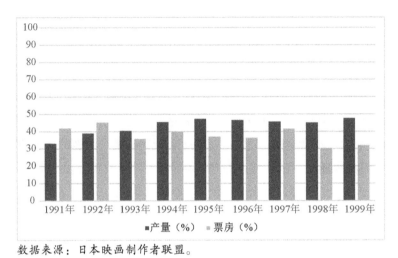

数据来源：日本映画制作者联盟。

图1.3　日本电影的本土竞争力（1991—1999年）

如果说二十一世纪的亚洲电影进入了一个新的阶段，那么，二十世纪九十年代就是它充满了差异性的多声部前奏，只不过这种差异性在好莱坞电影的强势之下都被忽略了。在中国，一些人视之为洪水猛兽，在恐慌和忧虑中再次讲起"狼来了"的故事，另一些人则基于事后的经验和劳动组织的市场理论，称其为翻搅起波澜的"鲶鱼"。在日本，缺乏可持续性的高速扩张与大企业体系的瓦解，同样也被看作抵抗好莱坞的战略性失误。在韩国，制片模式和发行系统的变革连同大财阀的新资金和民族主义情绪，全都被看成"韩民族"部署"绝地反击"的混合兵法。换句话说，正是转借好莱坞的强势存在，亚洲电影的经验才被概括成了如何进行回应的历史。令人诧异的是这种概括的逻辑却没有在九十年代这个更关键的时期衍生出

后来的亚洲话语，没有用加法和它的统计学演算亚洲电影的未来，进而为亚洲的退让、僵持和突破提供方法与契机，尽管九十年代看起来更需要也更迫切。

<div align="center">二</div>

如果亚洲话语的要义是为民族-国家的电影工业收复其本土市场份额，那么，这一历史使命在二十一世纪的第一个十年即将结束的时候就已经完成了，至少是就中日韩这三个规模较大的电影生产国的状况而言是这样。

主要得益于"韩式大片"（Korean blockbuster）策略的成功，韩国电影的市场份额在2001年第一次超过了进口电影。最好的成绩则出现在2006年，赢得六成以上的市场份额。分阶段来看，第一个十年的平均水平接近51%（参见图1.4），第二个十年的平均水平接近53%（参见图1.5）。这一关键的指标表明，韩国电影已经形成了一种相对稳定的优势局面。即便是以其他的特殊指标来看，韩国国产片的地位也堪称强势[①]。首先，在"卖座片"的前十榜单上，只有两年低于五部。在2013年和2016年，韩国电影甚至占据了"TOP10"中的九席。其次，随着工业规模的扩张，"韩式大片"的标杆也水涨船高。早前观影达到数百万人次就算得上轰动效应，例如被视为里程碑的《生死谍变》即为660万观影人次。但是到了2003年，康佑硕（Woo-Suk Kang）执导的《实尾岛》（*Silmido*）在不到两个月的上映时间

① 各项具体数据均参见 http://www.koreanfilm.org.

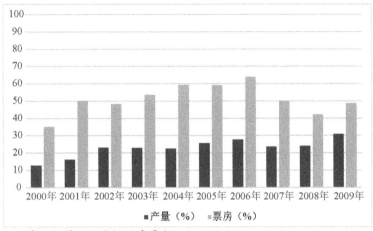

数据来源：韩国电影振兴委员会。

图1.4　韩国电影的本土竞争力（2000—2009年）

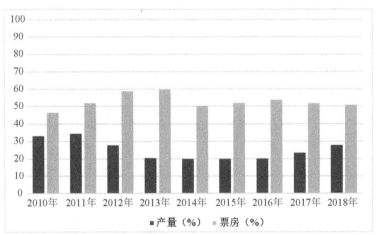

数据来源：韩国电影振兴委员会。

图1.5　韩国电影的本土竞争力（2010—2018年）

内就将门槛提高到了1000万人次,自此之后,"千万观影人次"就变成了"大片"的新指标。在2000—2018年的十九年间,总共出现了十九部超过了"新指标"的影片。其中由希杰娱乐(CJ Entertainment)出品,巨石影业(BigStone Pictures)制作的《鸣梁海战》(*The Admiral: Roaring Currents*,2014年),更是创造了1700多万人次的新纪录——当年的韩国人口总量才不过5100多万。

假如把50%看作一道观察市场的分水岭,那么,到了2006年,日本电影也开始改变它的整体流向,国产片也开始占据相对较多的份额。除了次年小幅收缩了5.5个百分点之外,此后再没有跌至半数以下。其间还有三年超过了60%。分阶段来看,二十一世纪第一个十年的平均水平接近43%(参见图1.6),第二个十年的平均水平接近58%(参见图1.7)。尽管扭转趋势的时间稍晚于韩国几年,但是增长的速度却更快,幅度也更大[①]。日本市场也有它独特的指标——"10亿日元票房",但是不同于韩国的"千万观影人次"仅用于统计国产片,日本的指标覆盖了所有进入发行渠道的电影。在过去的二十多年里,这一指标与日本电影整体态势的变化趋同。更加准确地说,这些"重量级"的电影所占的席位多少基本上决定了最后的市场份额分布。在2006年,票房排行榜的前三甲都是进口电影——《哈利·波特与火焰杯》(*Harry Potter and the Goblet of Fire*,2005年),《加勒比海盗:黑珍珠号的诅咒》(*Pirates of the Caribbean: The Curse of the Black Pearl*,2003年),《达·芬奇密码》(*The*

① 在2020年和2021年,日本电影的市场份额分别达到了76.3%和79.3%。

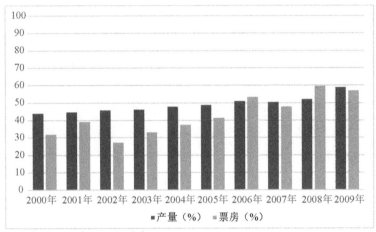

数据来源:日本映画制作者联盟。

图1.6 日本电影的本土竞争力(2000—2009年)

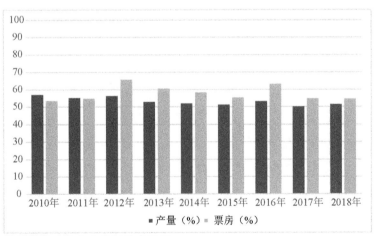

数据来源:日本映画制作者联盟。

图1.7 日本电影的本土竞争力(2010—2018年)

Da Vinci Code，2006年），但是在票房累计超过10亿日元的影片中，国产片的数量却比进口电影多出8部，最终促成整体份额的相对优势。2012年和2016年的情况也一样，这两年之所以能将国产片份额提升到二十年中的最高水平，正是因为超过了10亿日元标尺的国产影片分别比进口影片多出了20和23部（参见图1.8）。

中国电影也在过去的二十年里取得了长足的进展。除了2012年略微低于半数之外，2004年至2018年的其他时间里，国产片一直都保持着明显的相对优势，其间还有四年超过了60%（参见图1.9）。在基本的票房构成方面，中国与日韩两国一样，基本上也取决于每年的若干部"卖座片"。这类电影的阵营在早前被称作"亿元俱乐部"，现今的标准已飙升到十亿乃至几十亿人民币。不同之处在于，中国的电影市场并不是完全开放的市场，尽管"引进大片"从1994年开始出现在中国的影院里，但是具体的数量始终都有明确的规定。早前的限额是每年10部，在2012年，《中美双方就解决WTO电影相关问题的谅解备忘录》签署之后，这一数字增加到了每年34部。进口电影只有履行规定的审批手续才能获得许可，被纳入目录。外国的电影机构直接发行的空间当然也不存在。因而，政策壁垒之于中国电影工业发展的影响要远大于完全放任的日本和半放任状态的韩国[①]。

[①] 韩国仍然保留着每年73天的银幕配额制。

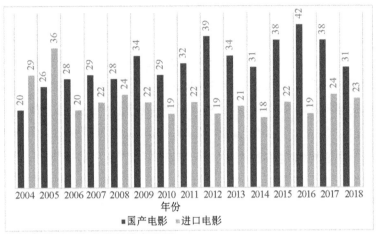

数据来源：日本映画制作者联盟。

图1.8 2004—2018年日本10亿日元票房的电影分布与比较（单位：部）

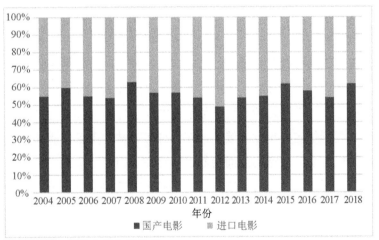

数据来源：国家广播电视总局。

图1.9 2004—2018年中国电影市场的票房份额变化[1]

[1] 数据引自尹鸿的系列论文"中国电影产业备忘"。

三

　　这些统计数据看起来似乎已经为亚洲论述提供了稳固的基础，它证明了亚洲的电影工业在过去的二十年里实现了更快的发展，积蓄了更强的力量，因此完全有理由想象"我们亚洲"的"明天会更好"。然而它同时也提供了质疑这种论述的依据。如果亚洲论述的要义是在本土市场中收复丧失的份额，那么，为何恰恰是在这一任务已然完成的二十一世纪才要将亚洲想象为一个单数形式的集体名词，而不是在挑战更加严峻的二十世纪晚期？在此情境之中重新测绘亚洲电影的市场空间，可能会发现，亚洲的加法其实并没有多少新意——早在八十多年之前，德国的制片人埃里克·鲍默（Erich Pommer）就曾演算过相似的题目，如果把欧洲设想为一个由3亿2000万观众组成的单一市场，那么，欧洲的制片人和发行商就有机会去雄心勃勃地完成最终能够和美国相抗衡的影视项目[1]。

　　暂且不论人口基数只能表示一个潜在的市场，而不是一个已实现的市场，愿意走进电影院的人，从来都只是基数中的一部分，看一看文化消费在当地居民的可支配收入中所占的比例，大概也能推算出其规模的大小。至于这个折扣到底要打到多少才算合理，恐怕也不是电影工业自身能够左右的事情。假如一定要按照人口基数来计算，那就连亚洲市场如何才能大于美国的加法也纯属多余，因为仅仅是中国内地市场的规模就近五倍于美国。然而陈可辛的算式并没有将中国内地市场包括在内，因为他也知道

[1] David Puttnam and Neil Watson, *The Undeclared War: The Struggle for Control of the World's Film Industry* (London: HarperCollins Publishers, 1997), 326-327.

并没有一个可以在市场管理政策上平均化的亚洲,也没有一个主体化的区域组织可以超越疆界和差异,搭建统一协调的行动框架。亚洲的加法,只是一种冀图以联合制作为主要的形式寻求进入民族–国家单一市场的曲线式方案。换句话说,无论如何演绎亚洲的在场,首先得看见亚洲的进场。

这种曲线式的方案之所以还有一些可能,基本的前提恰恰正是电影市场的开放或有限的开放。无论是中国还是韩国——事实上也包括其他国家,对于进口电影的约束和管制都并非仅仅适用于美国的单边政策,亚洲国家的电影同样也是外国电影,政策的壁垒同样也横亘在亚洲国家之间,美国电影被拒绝的市场,中国和韩国电影同样不得其门而入——即便是在开放之后,亚洲电影要挤进去也并不容易。之所以还有可能,是因为亚洲国家间的关系自二十世纪九十年代以来发生的一系列变化提供了更加具体的现实条件。首先,中国和韩国在1992年正式建立了外交关系。虽然当时还没有电影的贸易,但是作为一种文化气氛上的回应和渲染,崔真实(Jin-sil Choi)主演的电视剧《嫉妒》(*Jealous*,1992年)在韩国MBC电视台(Munhwa Broadcasting Corporation)播出的次年就出现在中国的荧屏上。韩国和日本之间禁绝数十年的文化交流也在金大中时期开放。截至2000年,包括岩井俊二(Iwai Shunji)的《情书》(*Letters of Love*,1995年)和北野武(Takeshi Kitano)的《花火》(*Fireworks*,1997年)在内,韩国总共引进了14部日本电影[①]。亚洲论述总是在强

① [韩]金钟元,[韩]郑重宪,《韩国电影100年》,[韩]田英淑译,北京:中国电影出版社,2013年,第300页。

调自身的文化和经济意义,但它也是一项在很大的程度上取决于政治环境的议程。

即便是具备了上述前提,进一步的推论也需要审慎以待。尽管中日韩三国的电影工业所取得的阶段性胜利在时间上前后相继,但是要用亚洲的繁荣来概括这种局面却并不那么恰当,至少在国产电影的份额逐渐提升到半数以上的前后几年里是这样。首先,这里的繁荣需要进一步的分析。从好莱坞电影在亚洲市场上的表现来看,在二十一世纪的第一个十年里,好莱坞电影出口到亚洲国家的绝对数量不仅没有减少,反而有两组数据微妙地暗示出它在亚洲的地位甚至较此前更加稳固。第一组是在日本国产电影的份额超过半数后三年,日本每年进口的美国电影数量均在160部以上,然而在此前的三年里,这一指标却是在160部以下;第二组是在韩国国产电影的市场份额达到最高水平的当年及此前,韩国每年进口的美国电影均在120部以下,然而在此后的三年里,这一指标却升至120部以上。至于中国市场方面,《2008年中国电影艺术报告》的统计显示,从1994年到2007年之间,除了2000年和2004年之外,美国电影在进口电影中所占的比重都接近九成。其次,所谓"繁荣"也很难被定义为"亚洲的"繁荣。从亚洲的电影在亚洲市场上的表现来看,所谓的文化亲似性与市场反应之间似乎也没有多少关联。亚洲的电影并没有因为民族-国家电影工业的繁荣而更多地进入对方的市场,更遑论为亚洲的加法提供数据支持,进而想象一个可以彼此共享的区域性流通空间。仅以上文所讨论的同一时期为例来看,尽管日韩两国的电影贸易由于持续多年的政策关卡终于被拆除而一度有较快的增长,但是中国电影在日本和韩国的表现,基本上没有哪一年值得

稍加圈点，销量最小的时候甚至还不到两位数（参见表1.3）。

表1.3　2003—2009年日韩市场的进口电影（单位:部）

进口国	出口国	2003	2004	2005	2006	2007	2008	2009
日本	中国	16	18	26	38	21	20	N/A
	韩国	14	29	61	54	41	55	N/A
	美国	152	152	153	165	182	162	N/A
韩国	中国	10	9	7	12	13	16	13
	日本	18	30	26	34	57	40	34
	美国	112	119	111	115	127	129	130

数据来源：日本外国映画输入配给协会；韩国电影振兴委员会。

由此可见，亚洲国家的电影从其本土市场中收复的份额在很大程度上都并非来自好莱坞电影的归还，而是其他国家的电影容身的空间进一步收缩的结果。打个比方来说，尽管看起来还是同一场战斗，然而胜利的旗帜和抵抗的旗帜却并不是同一面。这些数据也将所谓"全球化/同质化"与"本土化/多元化"的二项式变成了一种悖论。假如好莱坞代表了全球化及其同质化的取向，那么，这种令人忧虑的趋势其实尚未被有效地阻止，可是象征了本土化和多元化的民族-国家电影的强势崛起，却分明又被赋予了抗击的意味。正是这种悖论揭示了亚洲的加法为何既是一种剩余的想象，同时又是居间的策略。亚洲的电影若要在本土市场中维系它的成长性，常规的选项看似只有两个，一是份额的持续提升，二是规模的持续扩大。若是没有各种公开或不公开的市场干预手段，不仅份额的持续提升难以为继，保持现有的比重其实也相当不容易，特别是在已经达到较高水平的情况下。规模的持续

扩大则需要人口基数的不断增长、国民经济水平的提高和消费结构发生偏向于文化的改变，所有的这一切都不可能一蹴而就。因而，无论哪一个选项，能够提供的速度和容量都已经相当有限，亦即本土市场已经无法提供充裕的空间以满足媒介工业资本的增殖冲动——陈可辛开始掰指头的时刻，正是香港电影在亚洲的影响力迅速萎缩的时刻。

亚洲论述则提供了另一个选项，既不需要放弃本土市场的基础，同时又试图在海外寻求扩张的空间。通过泛区域的媒介资本调度与联合制作，单个项目也可以容纳关涉多个民族-国家的元素，无论是制作资金和发行渠道，还是叙事成分和演职名单，全部都能包罗在其中，进而以一种跨越民族-国家的形式在不同的单一市场中谋求身份认证。它将既是韩国电影，又是中国电影，同时，它也既不是韩国电影，也不是中国电影，最后只能以一种修辞术的权宜将其命名为"亚洲电影"。从一开始，"亚洲电影"就内在地包含着这种矛盾。它一方面以民族-国家的名义借用本土性和多样性的术语来批判全球化与跨国资本主义，另一方面却复制了跨国资本主义的方法和全球化的逻辑来声张超越民族-国家的立场，进而将本土性和多样性杂糅成区域性的同质性。这样的矛盾之所以始终不曾被深究，原因也在于亚洲论述预设了亚洲市场对它的积极反应，一如《三更》所演示的那样。这种想象的热烈为矛盾重重的亚洲话语涂抹了一层浪漫主义的色彩——我将赢得青睐与芳心，因为我拥有身份和姓名——至少在它碰壁之前是这样。

韩国的两家公司希杰娱乐与泰元娱乐（Taewon Entertainment）联合制作的影片《飞天舞》（*Out Live*）在2000年以50万美元的价格出口到了日本。这个价格虽然不及此前的《生死谍变》和此后的《共同警备区》（*Joint Security Area*，2000年），但是它作为一种积极的信号，鼓励了韩国的电影学者去畅想拓殖海外市场的计划。在《韩国电影100年》里，作者写道"（目前的）输出市场主要限于日本，市场基础仍然薄弱"，此后的任务应是"如何通过各种国际电影节提高韩国的地位，广泛地宣传，从而拓宽销路，尤其要树立进军死角地带——南美洲和亚洲最大（的）市场——中国及中华圈的战略"[1]。《飞天舞》实际上正是推进该战略的一个案例——通过对诸多层面上的跨国资源的整合来敲开海外市场的窄门，特别是中国的市场。这部影片在中国内地取景；由上海电影集团协助拍摄；动作设计

[1] ［韩］金钟元，［韩］郑重宪，《韩国电影100年》，［韩］田英淑译，北京：中国电影出版社，2013年，第309-310页。

由曾参加过《倩女幽魂》（1987—1991年）制作的香港马玉成武术队完成；三角恋故事中的一女两男，分别由韩国演员金喜善（Hee-seon Kim）和申贤俊（Hyeon-jun Shin）以及中国演员王亚楠饰演。台前幕后的这些跨国关联也是后来的亚洲合拍片惯用的套路，然而这些套路是否如预期所料，能够在两个市场中同时获得掌声的答案却不那么肯定。《飞天舞》虽然拿到了中国的公映许可证，但是市场的反应却极为冷淡，大多数观众都是数年之后才在二级窗口——中国中央电视台电影频道里看到它。

第一节 区域联合的形式与效应

一

在《劳特利奇亚洲区域主义手册》（*Routledge Handbook of Asian Regionalism*）的"导论"中，马克·毕森（Mark Beeson）和理查德·斯塔布斯（Richard Stubbs）两位编者简洁地对照了区域主义（regionalism）和区域化（regionalization）的不同。区域主义是一项由国家引导的工程，其目的在于通过特定的制度和战略手段促成一个"可定义的地理区域"（definable geographic area）；区域化则是指一种进程，个体或群体通过家庭的联系与迁移，贸易和资本的流通，跨越边界的媒介传播以及诸此等等跨国事务的"物质性模式"（material patterns）而将松散定义的地理区域联结起来的进程。区域主义是自上而下的，区域化则是自下而上的；区域主义是自觉且具有连贯性的规划，

区域化则是自发但也非常复杂的过程，而且通常都显示出无计划的偶然性①。弗雷德里克·桑德鲍姆（Fredrik Söderbaum）则在《区域主义诸理论》（*Theories of Regionalism*）中将区域化看作一种非正式的区域主义。正式的区域主义通常是指得到已成文的条约（legal treaties）或章程支持的官方政策和定型化的交互关系，非正式的进程则是指建立在彼此理解、相互通融和默认的共识基础之上的一系列非定型活动②。

在某些方面，托比·米勒对跨国电影合制的区分与上述意见颇为相似。他把联合制作分成两种，一种是由政府主导的协议合制（treaty co-production），另一种则是以企业为主体的股份合制（equity co-production）。在协议合制中，每一个作为参与者的民族-国家的政府都将作品视为自己的民族文化的产物，因而会以保护民族文化或民族工业的名义给予各种形式的补贴或税务减免。合制协议即是指两个或多个民族-国家的政府之间为使协作项目在每一个国家都能符合补贴条件和配额要求而制定的规则。在股份合制中结成伙伴关系的企业则主要寄希望于通过共享资源来寻求经济和文化的利益，同时也以各自的持股比例来分享权利和收益③。大体而言，协议合制的逻辑类似于区域主义，可

① Mark Beeson and Richard Stubbs, Introduction to *Routledge Handbook of Asian Regionalism*, edited by Mark Beeson and Richard Stubbs (London: Routledge, 2012), 1-2.
② Fredrik Söderbaum, "Theories of Regionalism", in *Routledge Handbook of Asian Regionalism*, edited by Mark Beeson and Richard Stubbs (London: Routledge, 2012), 18.
③ Toby Miller, Nitin Govil, John McMurria, and Richard Maxwell, *Global Hollywood* (London: British Film Institute, 2001), 84-89.

以将其看作一种连贯地依循某些既定原则实践的规划，股份合制则类似于区域化或桑德鲍姆所说的非正式区域主义，既是一个持续的过程，同时也是一个分散的、灵活的过程。

米勒的区分在一定程度上也适用于亚洲电影。在过去的二十年间，电影工业稍具规模的亚洲国家几乎都签署了合制协议。作为最积极的行动者之一，新加坡政府早在2003年就制订了一项名为"媒体二十一世纪"（Media 21）的计划，旨在加强国际知名的制片人与新加坡媒体发展管理局（Media Development Authority）和制作机构之间的联系[①]。几年之内，新加坡就先后与中日韩以及澳大利亚和新西兰签署了联合制作电影的协议。这些协议的签署往往都有其具体的外交关系背景，通常都是议程设置更广泛的双边经贸会谈的一部分成果。需要特别提及的是，协议合制并非仅指双边的签订，它也包括以民族-国家为规范市场而自主制定的本国与泛指的外国之间进行合作的制度，以及接受这种约束与激励的实践。虽然协议合制与股份合制一样，每一个项目的最终落实仍要由具体的企业来完成，但是协议的框架却为合制行为提供了较为稳定的约束性和驱动力。约束性在于它对电影生产所涉及的诸要素，以及合作方在其中所占的比例都有明确的规定。合制项目的执行者接受这种约束的目的，则是寻求协议所能提供的驱动力，一种经由政策工具转移支付的收益——其一即米勒所说的"作品被视为民族文化的产物"，获得不受配额限制的国民身份，并且享受票房分成的偏向性待遇和税负优惠；其

① Pieter Aquilia, "Westernizing Southeast Asian Cinema: Co-productions for 'Transnational' Markets", *Continuum: Journal of Media & Cultural Studies*, Vol.20, No.4 (2006): 433-434.

二即是直接从公共财政中获取的资助与补贴。

布莱恩·耶西斯（Brian Yecies）以中韩合制的《大明猩》（*Mr. GO*，2013年）为例解说过亚洲电影的这种合作。这部影片由中国的华谊兄弟和韩国的秀宝娱乐（Showbox Entertainment）联合制作。华谊兄弟投资约500万美元，这在很大程度上帮助了该片顺利通过中国国家新闻出版广电总局（现为中国国家广电总局）的审批，并在中国内地以国产片的身份进行大规模的发行。在韩国，这部影片同时获得了韩国电影振兴委员会的"国际合作激励计划"（International Co-production Incentive）和韩国文化产业振兴院（KOCCA：Korea Creative Content Agency）的"文化科技研究与发展项目"（Culture Technology Research and Development Program）的资助，用于后期数字特效制作的140万美元经费中也有一部分来自韩国政府[①]。

虽然《大明猩》在亚洲其他地区的表现都不尽如人意，但是它至少在中国内地的市场中收获了1亿元人民币的票房。在过去的二十年里，亚洲联合制作的影片几乎颗粒无收的案例也比比皆是。朴智敏就曾质疑协议合制的约束与激励政策，他以迈克尔·波特（Michael E. Porter）在《竞争优势：最佳表现的创造与持续》（*Competitive Advantage: Creating and Sustaining Superior Performance*）中提出的价值链组合（Value Chain Approach）为方法，分析了协议合制极有可能带来的三种弊端：首先，它会掩盖合作伙伴各自的竞争优势和劣势，从而影响合制

① Brian Yecies, "The Chinese–Korean Co-production Pact: Collaborative Encounters and the Accelerating Expansion of Chinese Cinema", *International Journal of Cultural Policy*, Vol.22, Iss.5 (2016): 778-779.

方案的价值链优化；其次，对合拍片进行补贴其实也是一种集体筛选与审查形式，它在决策委员会和普通观众之间造成了品位与偏好的差异；最后，补贴也可能被个人或企业用以谋求自身的利益。所有这些问题的出现，都有可能导致最终产出毫无吸引力的电影，结果不仅无助于促进文化的多样性，而且还可能加剧文化匮乏（cultural paucity）[①]。

朴智敏的提醒揭示了在协议的框架下展开的亚洲联合制作存在的某些隐忧，只不过这些隐忧还需要进一步的讨论。首先，协议的约束与激励效应既不相等，也不均匀。一部合拍片是否能够得到官方的身份认可，关系到它是否能够从限额中被豁免，进而是否能够在市场中现身的关键问题。但是补贴则始终都只是一种辅助性的渠道，仅仅能覆盖制作成本的一部分。假设亚洲电影的联合制作项目还将自身定义为市场行为，而不是行政行为，那么主导的思路就仍然是在市场中获取收益——问题其实也恰恰就出在市场方面。若不是牵涉到市场准入资格的问题，决策委员会与普通观众之间的品位与偏好所能决定的其实只是补贴的有无或多少，区域内各单一市场的观众品位与偏好的差异才是更为致命的影响。联合制作的伙伴各取所长搭配而成的强强联手，并不能克服这些始终都以各取所需为期待的差异。换句话说，价值链最优化的结果只是一种静态的一般性的评估，它或许适用于制造业效益的提高，但是并不能匹配区域内彼此不同的电影市场对于吸引力的不同定义，所谓"最佳表现"，完全无法预测，只能是一种

① Jimmyn Parc, "Understanding Film Co-Production in the Era of Globalization: A Value Chain Approach", *Global Policy*, Vol.11, Iss.4 (2020): 464.

经验主义的权衡、一种事后的判断。顾此失彼是常有的事，满盘皆输也并非不可能。

二

关于亚洲电影联合制作的形式，魏玓认为，由于复杂的政治关系和历史，亚洲地区历来的国际电影合制几乎都属于米勒所说的股份合制①。事实可能恰好相反。暂且不论"国家在全球化时代创造和维系民族的媒介空间方面扮演的各种各样的重要角色"②这一更加宽泛的理论背景，甚至也不需要探讨政府将其纳入文化发展方案的"韩流"（Hallyu）和"酷日本"（Cool Japan）本身就是一项塑造国家身份及其形象符号的工程，亚洲地区的国际合制不仅如上文所说，往往仰赖于国家间的合作架起桥梁，打开通路，而且在实践联合制作的企业背后也有国家的力量在起作用。例如多次与中国公司合作的星霖电影，实际上隶属于新加坡最大的媒体组织"新加坡媒体集团"（MediaCorp），该集团的大股东则是新加坡财政部下属的政府投资机构淡马锡控股（Temasek Holdings）③。中肯的看法可能如金达泳（Dal

① Ti Wei, "In the Name of 'Asia': Practices and Consequences of Recent International Film Co-productions in East Asia", in *East Asian Cinemas: Regional Flows and Global Transformations,* edited by Vivian P. Y. Lee (Basingstoke: Palgrave Macmillan, 2011), 192.

② Woongjae Ryoo, "The Political Economy of the Global Mediascape", *Media, Culture & Society,* Vol.30, Iss.6 (2008): 887.

③ Pieter Aquilia, "Westernizing Southeast Asian Cinema: Co-productions for 'Transnational' Markets", *Continuum: Journal of Media & Cultural Studies,* Vol.20, No.4, (2006): 443.

Yong Jin)和李东浩(Dong-Hoo Lee)所说的那样,观察亚洲的电影合制,既要注意到市场和社会自下而上提供的引因,另一方面也不忽略民族-国家在区域化进程中的重要作用,进而将此进程视为一种"国家-社会复合模式"(state-society complex model)①。更加切合亚洲之实际的理解,则是将这种模式看作处于国家/政府框架有限约束之下的社会/市场行为。

正如区域化与区域主义之间并非两相对立,托比·米勒的二分法其实也不能在亚洲电影合制的实践中泾渭分明地区别开来,协议合制与股份合制之间当然有差异,但也有各种形式的关联。协议合制意味着一种身份(identity)和地位(status),股份合制则代表了一种方法(method)和行为(activity)。这种方法与行为的结果并不必然能,也不必须要——获得前者所认可的身份和所提供的地位,换句话说,股份合制中实际上包含了溢出协议合制边界的一部分内容。欧洲视听观察组织在2018年5月发布的文件《欧洲的国际电影合制》(*International Film Co-production in Europe*)明确地规定了什么算合制,什么又不算。合制的基本界定是视听作品由一个以上的制作者制作,作品的产权/著作权由每一个合制者共享(co-owns),通过合制合同达成协议。国际合制的基本界定是合制者来自不同的国家,基于双边或多边合制协议,作品将在所有参与合制的国家都被认定为本国的产品,因而有权获得公共资助(public funding)。以下两种情况则不属于合制:一是仅参与投资(participates

① Dal Yong Jin and Dong-Hoo Lee, "The Birth of East Asia: Cultural Regionalization through Co-production Strategies", *Spectator*, Vol.27, No.2 (2007):31–45.

in the financing）而不拥有产权（without co-owning）；二是仅通过预售合同（pre-sales contract）获取特定市场的发行权（distribution rights）。欧洲将其排除在外的情况却正是美国电影的主流形式。所以尽管这两种合制难以区分，但是米勒仍然通过将前者视为"欧洲模式"，后者视为"美国方法"，进而将其区分开来。在亚洲，股份合制一方面像"美国方法"一样包含了多种形式，另一方面又像"欧洲模式"一样要尽量使自身能够叠合于协议合制的标准。鉴于这种复杂的情形，倒不如干脆依据股份及其相应的权益在联合制作中存续的形式将其分为项目股份制和公司股份制两种。

项目股份制是企业作为决策与执行主体以项目为中心达成协议的合制方式。项目股份制合作往往是一片一议，过去二十几年里的亚洲合制案例大多属于这种形式。当然，如果先前的项目遇到的挫折比较少，得到鼓励的投资者也可能继续寻求合作的空间。例如宝蓝电影（Boram Entertainment Inc.）在2005年与慈文影视等中国公司联合制作了《七剑》之后，又在2006年与华谊兄弟联合制作了《墨攻》。有些时候，合作伙伴也会规划较为远大的蓝图，多片一议。例如中国的派格影业和华谊兄弟与韩国的希杰娱乐和秀宝电影等公司就制订过包含了多个项目的较长期合作计划，只不过这些计划最终是否全部都会落实，却是另一回事。亚洲各大电影节所设立的创投单元往往是项目股份制合作集中议定的平台，类似于"中韩电影交流会"这种由业界定期或不定期举办的各种影展及其附属议程，有时也可以发挥促进接洽的枢纽功能。某些风险投资公司也会成为促进泛区域合作的中心。典型的案例之一是韩国的亚洲文化科技投资公司（Asia Culture

Technology Investment）在2008年成立了"亚洲联合制作电影基金"（Asia Joint Production Film Fund），计划筹措2400万美元用于重点布局中日韩三国的合拍片①。

公司股份制实际上是一种捆绑得更深、更紧的合作，但也因为不会在文本中显露而经常被观察者忽略。因为机构本身就是跨国组合的主体，所以其生产的影片在某种意义上都是联合制作的产物。米勒视为欧洲与美国合作之典型的法国公司"频道+"（Canal Plus）颇具参考意义。在新千年前后，"频道+"一方面与华纳旗下的贝尔艾尔娱乐（Bel Air Entertainment）、派拉蒙旗下的曼德莱（Mandalay）以及迪士尼旗下的望远镜影业（Spyglass）签署合制项目，另一方面也以注资美国公司的方式进行合作。在1990年，它以3000万美元的价格收购了卡洛可影业（Carolco Pictures）5%的股份，三年之后，又将股份比例提升到17%。在1998年，"频道+"又联合环球影业，各持股一半，合资成立了新的制作公司"暂定名"（Working Title）②。亚洲公司的合资案例其实也并不鲜见，特别是中国与韩国之间。较早的先行者是在韩国发行《英雄》的中博传媒。这家公司在2011年联手釜山国际电影节的主办方，成立了合资公司"中博-巴尔肯"（Zonbo-Balcon）。此后的数年里，中国的电影公司、传媒公司或互联网与科技公司"进军"韩国的电影业风行一时。韩国导演金容华（Yong-hwa Kim）在制作《大明猩》期

① Liz Shackletons, "Korean's ACTI Set to Launch Pan-Asian Film Fund". https://www.screendaily.com/koreas-acti-set-to-launch-pan-asian-film-fund/4041241.

② Toby Miller, Nitin Govil, John McMurria, and Richard Maxwell, *Global Hollywood* (London: British Film Institute, 2001), 103-106.

间成立的韩国德克斯特公司（Dexter Studios），联想资本就拥有其13.3%的股权。华策影视在2014年以三亿多人民币的价格收购了韩国的"N.E.W娱乐世界"（Next Entertainment World）15%的股权，其后还宣布将成立新的合资公司"华策合新"。印纪传媒的全资子公司DMG（香港）以250亿韩元的价格收购了绿蛇传媒（Chorokbaem Media）的股份，成为其第一大股东。搜狐也以8000万人民币的价格收购了韩国娱乐传媒公司奇思特（KeyEast）6.4%的股权，成为位列裴勇俊（Yong-joon Bae）之后的第二大股东。

尽管合作形式可以有很多种简便的分类，但是任何一种分类都不可能完全准确地概括所有的市场实践，特别是联合制作中的权责利分配，从来就没有统一的模式。亚洲国家所签署的双边协议，往往也只对"创意贡献"（creative contributions）和"资金贡献"（financial contributions）做出规定，权益方面则仅强调享受国产片的同等待遇，例如中国市场所提供的43%的分账，很少涉及版权/著作权的归属与分割，这些内容基本上处于一种暧昧的空缺状态。然而，欧洲的标准却无法容忍对这种关键问题的回避。《欧洲委员会关于电影联合制片的公约》（*Council of Europe Convention on Cinematographic Co-Production*）第2条第7款"电影作品联合制作者的权利"，明确规定了"联合制作合同必须保证每一个合作者都对影片的有形或无形产权享有共同的所有权"[1]。按照这一标准来看，合作方必须同时也是出品机构。因而上文所说的《七剑》和《墨攻》，以及后来的《非常完

[1] 欧洲委员会的官方网站提供了2017年于荷兰鹿特丹修订的《公约》全文下载。

美》（2009年，希杰娱乐），《分手合约》（2013年，希杰娱乐）和《第三种爱情》[2015年，S.M.内容投资（S.M. Contents Investment）]等等，算得上是中韩合拍片。至于陈凯歌执导的《无极》（2005年），虽然有秀东影业（Show East）参与制作，张东健（Dong-gun Jang）扮演了主要的角色，但是由于其出品机构中并没有韩方，因而就不能称其为中韩合拍片。另一部经常被拿来当成中韩合作之典型案例的影片《集结号》（2007年）实际上也是如此。韩国的MK影业（MK Pictures）虽然是联合摄制机构，但它却不享有收益分成之外的其他权利。

 纠结在繁复多变的资本组合关系里止步不前，其实无助于推进议题，因为不仅欧洲的标准与亚洲的标准不同——事实上，亚洲的民族-国家之间也并不相同，而且，政策的话语与学术的话语同样各有其不同的处理方式。例如在中国，除了在前文所说的"创意贡献"和"资金贡献"方面达到某些标准而定义的合拍片之外，电影管理机构还甄别了"协助摄制"和"委托摄制"两种类型。相形之下，业界和学界关于"亚洲电影"的论述则要宽泛模糊得多。举凡有来自亚洲不同民族-国家的元素出现在同一部影片里，哪怕只是"创意贡献"方面的独立外包服务，一种雇佣劳动关系，或是"资金贡献"方面纯粹的融资与投资关系，全部都可以被纳入"亚洲电影"的范畴。然而即便其范围已如此宽泛，为何却很少有人问及，贾樟柯执导的《站台》（2000年）是一部"亚洲电影"吗？

三

我们的第一次合作是《站台》。我记得我跟北野武工作室（Office Kitano）签合同的时候，约定了片长不超过两小时，然而完成的剧本有一百五十多场。市山尚三(Shozu Ichiyama）读完剧本后跟我说："照这个剧本看，我们认为这部影片至少得三小时，它不可能是一部两小时的电影。"我问他："那我需要写一个新的草稿，删减掉一些场景吗？"他的回答我永远都不会忘记——"如果作为导演的你，觉得影片需要这样的长度来讲你的故事，那你就这样讲吧。"自此之后，我们就一直合作到现在。

我还记得我把《世界》（2004年）的剧本寄到北野武工作室，他们读过之后给我回信，解释说："经过认真考虑，我们公司认为你的这部电影肯定会赔钱。不过北野先生的新电影《座头市》（Zatoichi，2003年）票房表现很不错，所以我们决定继续支持你的电影。"我们一直合作到《山河故人》(2015年)。结果到拍摄《江湖儿女》(2018年)的时候，北野武先生离开了公司，于是这部电影的片头就没有出现"Office Kitano"。[1]

上面这段引文出自加州大学洛杉矶分校（UCLA）的华语电

[1] Michael Berry, *Jia Zhangke on Jia Zhangke* (Durham: Duke University Press, 2022), 107-108.

影研究者白睿文（Michael Berry）对贾樟柯的一次访谈。这位已经建立了卓著声望的导演充满深情地回忆了他与北野武之间长达十几年的合作。北野武工作室不仅为贾樟柯的多部电影提供了制作资金，而且通常都早自创作阶段就已经开始介入，最后也作为联合出品机构出现在这些电影的片头字幕里。但是北野武和贾樟柯却极少被亚洲论述列入经常由冯小刚和姜帝圭（Je-gyu Kang）领衔的那一长串"亚洲新电影"或"新亚洲电影"的片单——包括《站台》在内，这些电影成为亚洲想象的跨国"集结号"无法动员和组织的部分。北野武工作室的投资当然也是一种市场行为，也在评估观众对电影篇幅的容忍度和有可能开掘的利润空间，但是它同时也体现出了强烈的反市场倾向，拒绝了资本的一般逻辑和商业的普遍法则，创作者的自由表达空间被赋予了远甚于收益预期的权重。北野武与贾樟柯的合作当然也是一种加法，然而亚洲的加法所求的和，却并非前者的题中之义。它并不寻求借助资本的渠道开辟进入更多市场的途径，其意图仅在于勉强扛住电影工业的大资本挤压，争取到一小块容身之地。不无讽刺的是环绕在《站台》前后的一部分挤压者，却正是跨国资本联手打造的"亚洲电影"。对于孜孜以求如何在北半球的密林与旷野中将其想象的雪球抱起来滚到最大的亚洲论述而言，明知道不赚钱也要做的北野武工作室就好像一块只能碾过去但又无法裹进去的顽石。

亚洲话语的号召力在很大程度上都来自它推演了泛区域的媒介工业资本联合将如何瓦解以好莱坞电影为中心的全球文化同质化，重建电影的民族性和地方性，恢复世界电影的丰富样态。《站台》不是正好可以放在承担这种文化使命的背景中来理解

吗？贾樟柯的电影几乎就是好莱坞的反面。在另一本著作里，白睿文提到了他在美国的课堂上放映过这位中国导演的作品之后发现的反应："它看起来就像哪个中国人拍的家庭录像。"或者更干脆地说："沉闷……"①强烈的对比不只体现在风格的方面。《三峡好人》完成之后，中国的学者在导演的家乡组织了一次座谈会。主持人汪晖认为贾樟柯电影的叙事方式取自两个传统：一是小津安二郎（Yasujiro Ozu）和侯孝贤的传统，"展示渗透在我们日常生活中的深刻变化"；二是"新纪录运动"的传统——"他的视角不但朝向更低的底层，而且叙事的角度也更平行于这个世界的人物"。汪晖把这两种传统的结合称为通过多角度的反复描写而使一个时代的面貌逐渐呈现出来的"深描写实主义"②。电影所讲述的这个世界和它讲述这个世界的方式都完全不同于好莱坞，然而令人尴尬的是它也完全不同于后来的"亚洲电影"反反复复讲述的打打杀杀和哭哭啼啼。

正如汪晖所说的那样，实际上贾樟柯导演自己也曾多次提及，他的电影与小津安二郎和侯孝贤两位亚洲导演所代表的"亚洲的"传统有密切的关系，更何况在北野武工作室负责联络贾樟柯的市山尚三，还曾是侯孝贤多部电影的制作人。然而，亚洲论述仍然无法将那些片名写入它的系谱，原因在于这里的亚洲认同并不以亚洲论述的区域主义或区域化思路为基础，甚至也拒绝了更为广泛的所谓区域文化的大背景。促成上述关系的框架是另一

① Michael Berry, *Xiao Wu · Platform · Unknow Pleasures: Jia Zhangke's "Hometown Trilogy"* (London: British Film Institute, 2009), 8.
② 李陀，崔卫平，贾樟柯，西川，欧阳江河，汪晖，《〈三峡好人〉：故里、变迁与贾樟柯的现实主义》，《中国独立电影访谈录》，欧阳江河编，香港：牛津大学出版社，2007年，第263-265页。

套概念，包括电影的历史、艺术的自律性和创作者个人的美学趣味，而不是资本的欲望。不只有小津安二郎和侯孝贤，在此框架之中，维托里奥·德·西卡（Vittorio De Sica）和阿巴斯·基亚罗斯塔米（Abbas Kiarostami）也一样拥有他们的位置。当然，亚洲电影也在虚位以待这些盛名，期望能将其当作一种符号资本来影响市场并交换为经济资本。

第二节 符号资本的泛区域流通

一

尽管托比·米勒的区分与欧洲委员会的条款并不相同，但是两者对于联合制作的界定都主要以经济因素或生产组织形式为依据，并不太注重联合制作在电影文本层面的显现。亚洲的想象则正好相反，无论是借市场之名还是借文化之名，无论是团结的话语还是抵抗的话语，尽管也在泛区域的经济资本关联中寻找依据，但是亚洲想象更多的注意力仍然集中在那些能够意指跨国性的象征符号之上。例如《危险关系》（2012年）的制作机构与出品机构中并没有韩方，但是因为许秦豪（Jin-ho Heo）执导了该片，张东健扮演了男主角谢易梵，所以它也被看作中韩合制的典型案例[①]。简单地说，可以把协议合制和股份合制视为主

[①] 新加坡的家乐亚洲（Homerun Asia）也是该片的共同投资者，但它同样也既非联合制作者，也非联合出品机构。在法律意义上，该片的所有权益皆归属于中博传媒独家。

要由经济资本主导的索引,象征性则代表了符号资本(symbolic capital)的出场。这里的"符号资本"是一个挪用自皮埃尔·布尔迪厄(Pierre Bourdieu)但又有所区别的概念,它是指经济资本用以交换并将其组织到文本之中的技术与工艺以及其他形式的创意性劳动之产物。它掩盖了经济资本,但又具有经济的效应;它遮蔽了物质劳动,但又显现为物质化的形式。

时至如今,电影的生产早已无法仅凭单一的机构所提供的条件就能完成,各个工种和职能部门程度不同的资源外取(outsourcings)已经成为相当普遍的现象。在中国,即便是那些主要针对本土市场的主旋律电影,有时候也会聘用外籍技术人员来掌机。诸如在《我和我的祖国》(2019年)与《我和我的家乡》(2020年)中操作崔尼提(Trinity)稳定器的摄影师,都是来自意大利的朱尼尔·卢卡诺(Junior Lucano)。当然,亚洲的行业精英之间的合作也越来越密切。在最近的这些年里,韩国的"莫法克与阿尔弗雷德"(Mofac & Alfred)与"宏图迈迹"(Macrograph Inc.)数字技术公司就频繁地出现在华语电影片尾的特效制作机构名单中①。特别是中国香港导演拍摄的那些注重技术表现与场景效果的电影,不仅包括在贺岁档蜂拥而上的一连串"西游"故事和徐克执导的奇幻化的"狄仁杰"系列(2010年—2018年),还有包含着枪械战斗场景的泛主旋律电影《智取威虎山》(2014年)和《红海行动》(2018年)等等,往往都更看重韩国的团队所提供的技术资源。中国内地导

① 视觉中国在 2016 年以 80 亿韩元的价格收购了"莫法克与阿尔弗雷德"20.03%的股份,因而也可以将其视为前文所说的公司股份制的一个案例。

演拍摄的电影,也曾雇佣过这两家公司来制作特效,诸如陈思诚执导的《唐人街探案》(2015年)和邓超执导的《银河补习班》(2019年)。

按照一般的经验性的认识,在任何一个工种或流程内吸收具有相对优势的资源,应该都有助于改善电影的视听效果,或者说电影的质量。然而不应忽略的是任何一个工种或流程也都只是电影生产的一部分,改善能否实现,最终还是取决于电影的整体状况。没有哪一个市场会以海报上的logo(标志)为依据做出反应,况且数字特效公司的logo往往还不会出现在海报上。否则就不会出现同样是由"宏图迈迹"提供的数字技术支持,且在同一年上映的《上海堡垒》(2019年)和《流浪地球》(2019年),票房与口碑都几近天壤之别的情况。亚洲市场的加法更不适用这种技术层面的合作。虽然民族主义情感为韩国电影复兴提供了重要的动力,但是技术性业务所承揽的海外订单显然还不足以激发和调用这种动力。轰动中国的《流浪地球》在韩国的票房尚不到10万美元[①]。这意味着技术作为符号资本的联合并不能在市场预期中促成某种亚洲属性,事实上,生产流程中是否存在这样的属性也值得怀疑。在媒体与学者津津乐道的《集结号》(2007年)里,韩方团队的岗位只有四种:"特殊动效录音""特殊化妆组""烟火组"与"动作组"。包括中间片制作在内的大部分数字技术处理的工作,实际上都由特艺集团(Technicolor)的北京分支"视点特艺数字技术有限公司"[Technicolor(Beijing)Visual Technology Co. Ltd.]和

① 数据来源:www.boxofficemojo.com.

温哥华分公司"特艺创意服务"（Technicolor Creative Service Vancouver）承担[①]。

管虎执导的《八佰》（2020年）是另一个典型的案例。这部影片的制作者也聘请了亚洲的数字特效制作机构——来自印度的"阿尼布莱恩数字技术"（Anibrain Digital Technologies）。但是这种雇佣关系显然不能成为某种亚洲联合正在形成的证据，因为整个数字和视觉特效工作其实都是在澳大利亚完成的。经常被看作中日合作范例的《十面埋伏》（2004年）也是在澳大利亚完成的后期制作，技术团队主要是澳洲本地的"野兽逻辑"（Animal Logic Film）[②]。在《八佰》中担任视效总监的是大名鼎鼎的蒂姆·克罗斯比（Tim Crosbie），他所带领的团队，除了上文提及的印度公司之外，还有英国的"双重否定"（Double Negative）、澳大利亚的"日升影像"（Rising Sun Pictures）与"Fin设计+效果"（Fin Design + Effects）。战争场面的设计则出自格雷·鲍斯威尔（Glenn Boswell），他是曾制作过《黑客帝国》（*The Matrix*）三部曲（1999年—2003年）和《霍比特人》（*The Hobbit*）三部曲（2012年—2014年）的特技师；爆破指导则是曾在《模仿游戏》（*The Imitation Game*，2014年）中担任过特效总监的杰森·特劳顿（Jason Troughton）。除非是考虑商务往来的差旅便利，否则"亚洲电影"的合作关系就没有任

[①] 冯小刚执导的另一部影片《夜宴》的所有数字特效全部都由英国的 MPC 公司（Moving Picture Company）和特艺集团的加拿大公司（多伦多、蒙特利尔、温哥华）完成。

[②] 该公司已在 2022 年被奈飞（Netflix）收购。这也表明观察电影工业的区域视角无法脱离其全球背景。

何理由按照就近原则将自己框定在地理的边界之内。寻找合适的伙伴将是一项在全球范围内展开的工作，尽管其中可能也掺杂着私人交情和所谓文化亲似性的因素，但大体上仍是试图在预算规模、专业素养和劳动价格之间取得平衡。

任何人都能在电影生产的任何要素之中为不同的影片找到某些相似性，但是这些相似性是不是就具有区域身份建构的意义却需要进一步的推论，即便是那些相较数字技术而言文化意味更强烈的元素，诸如音乐，也同样如此。作为一种视听艺术，音乐在电影中的分量自不待言。很多日本的音乐家都曾为华语电影配乐，包括多次与徐克和叶伟信在"狄仁杰"系列和"叶问"系列（2008年—2019年）中合作的川井宪次（Kenji Kawai），先后为吴宇森的《赤壁》（2008年—2009年）和《太平轮》（2014年—2015年）配乐的岩代太郎（Taro Iwashiro），《画皮》（2008年）和《鲛珠传》（2017年）中的藤原育郎（Ikuro Fujiwara）。然而据此推论亚洲的导演与亚洲的音乐家之间的合作就是"亚洲性"的表征，可能并不那么妥当，因为亚洲与美国和欧洲的关联，并不比它内部的关联更少。典型的案例是久石让（Joe Hisaishi）为姜文执导的电影《太阳照常升起》（2007年）编写了配乐，这一直都是作曲家和导演的"粉丝"们传诵的美谈，特别是当这支主题曲在后来的《让子弹飞》（2010年）里又一次响起的时候。但是在《邪不压正》（2018年）里，姜文也邀请了法国的作曲家尼古拉斯·埃热拉（Nicolas Errèra）。更能说明问题的是王家卫的《花样年华》（2000年）。其中的"插曲"部分来自日本的梅林茂（Shigeru Umebayashi），"原创音乐"部分则来自美国

的迈克尔·加拉索（Michael Galasso）①。如果说前者代表了某种区域性，那么后者岂不正是超越区域性的象征？

二

作为甲方的制作机构在寻找合作伙伴时，乙方无论是团队还是个体，其专业素养都只能体现为经由过去的项目而在本土或全球电影市场中累积的盛名。华谊兄弟之所以邀请克罗斯比主持视效处理，无非是因为他曾参与制作过《黑客帝国》（1999年）、《超人归来》（*Superman Returns*，2006年）、《血钻》（*Blood Diamond*，2006年），以及"X战警"（*X-men*）、"哈利·波特"（*Harry Potter*）和"指环王"（*The Lord of Rings*）等大系列。"集锦日本"（Omnibus Japan）能够接手《妖猫传》（2017年），也是因为这家视效制作公司的项目表上出现过"浪客剑心"（*Rurouni Kenshin*）和"阴阳师"（*Onmyoji*）系列。列出这些盛名的意图当然是希望电影能够赢得积极的评价，只不过这种希望有时候并不能实现，作用于市场的方式也较为曲折。至于是否能借此在合作方的国家照亮银幕，从而完成亚洲的加法，更是无从确认之事。反复被引证的《集结号》在韩国市场的票房实际上仅有47万美元，并没有韩方加入的《夜宴》（2006年）却在韩国获得了接近230万美元的收益，近于前者的五倍。

① 除了《花样年华》之外，梅林茂作曲的影片还有《2046》《一代宗师》，迈克尔·加拉索作曲的影片还有《重庆森林》。

相形之下，亚洲合作在过去的二十年里最显眼的形式——导演和演员在跨国制作的项目中出场，似乎是一种更稳妥的方案。这一推论的前提是电影工业已然用它过去一百年的历史所证明的效应，即导演和演员的明星地位会直接影响观众的选择，所以"明星制"和"作者论"才会演化成两种经典的营销组织方案。但是当这一前提用于演绎亚洲市场的扩充时，推论自身就疑窦丛生，作为前提的"明星制"和"作者论"实际上被"亚洲合作"覆盖了，换句话说，它是并不具有普遍意义的推论之推论。在王家卫执导的电影《2046》（2004年）中，木村拓哉（Takuya Kimura）扮演了重要的角色。这部电影的日本票房为684万美元。同样是由王家卫执导的影片，演员全部都是欧美明星的《蓝莓之夜》（2007年）在日本的票房为429万美元。这两部影片的票房差距看起来好像说明了中日合作是能否成功的决定性因素之一，然而周星驰执导的《功夫》（2004年）同样没有日本演员，却在日本创造了1651万美元的票房业绩，近于前两部影片之和的1.5倍。同样是由韩国明星李准基（Joon-gi Lee）领衔主演的电影，日本女演员宫崎葵（Aoi Miyazaki）与之对戏的《初雪之恋》（*Virgin Snow*，2007年）在日本的票房是126万美元，没有任何日本演员出场的《王的男人》（*King and the Clown*，2005年）仅收获了不到30万美元的票房，看起来好像是日韩合作决定了电影在日本的票房表现，然而裴勇俊主演的《外出》（*April Snow*，2005年）同样也没有日本演员，结果却在日本创造了2167万美元的纪录，这个成绩近乎前两部影片之和

的14倍①。更具讽刺意味的案例仍是在韩国市场的票房业绩超过了《集结号》的《夜宴》，其中不仅没有韩国演员，反倒是有两位日本演员丰海裕介（Yusuke Toyomi）和田北笃史（Atsushi Takita）参加了"伎人舞"的演出。

　　电影明星的影响力不仅与市场有关，而且也牵涉到更为复杂的民族身份问题。在过去的二十年里，除了像《无极》这样极为鲜见的例外（架设了一个去民族化和非历史化的"人神杂处"的奇幻世界），大多数"亚洲电影"的故事仍有其相对清晰的民族-国家的指示符号，亦即明星和他/她饰演的角色都有其民族身份背景。按照这种关系来看，可以把电影明星的跨国出演分为两类，一类是明星饰演的角色和他/她本人的民族身份一致，另一类则是明星"假扮"了另一种民族身份的角色。

　　张之亮执导的《墨攻》就属于第二类。这部影片改编自日本小学馆（Shogakukan）出版的同名漫画，讲述的是战国中期（公元前370年）梁城抵抗赵国入侵的故事。尽管原漫画出自三位日本艺术家之手，改编过的情节也都以前近代时期的中国为背景，并没有任何与韩国有关的元素，但在选角的时候，剧组仍然启用了两位韩国演员，素有"国民影帝"之称的安圣基（Sung-kee Ahn）在片中饰演了赵国大将巷淹中，梁王公子的角色则交给了年轻的韩国偶像崔始源（Si-won Choi）。《墨攻》试图通过这种安排来同时吸引中国观众和韩国观众，期待前者能够认同角色的民族身份，后者能够认同演员的民族身份，从而使影片自身既能作为一部中国电影在中国市场被接受，也能作为一部韩国

① 数据来源：www.boxofficemojo.com.

电影在韩国市场被接受。然而问题在于认同了角色身份的中国观众，必须同时辨认出演员的身份，安圣基和崔始源作为"韩流明星"的使用价值才能实现；认同演员身份的韩国观众，又必须同时确认角色的身份，电影的叙事才可能被理解。这意味着所有的观众在看电影的过程中始终都清楚地意识到那是一出"假扮"的"戏"。换句话说，演员与其饰演的角色之间无法消除的紧张关系，总是要不断地将亚洲的组合重新分解为不同的民族－国家。然而即便如此，仍然有很多电影将"假扮"当作一种投机性的策略继承下来。苏志燮（Ji-seob So）在《非常完美》（2009年）里饰演了一名外科医生，张东健在《危险关系》中饰演了上海滩的风流公子谢易梵，郑雨盛（Woo-sung Jung）在《剑雨》（2010年）里扮演了一位隐匿于市井的高手江阿生，宋慧乔（Hye-kyo Song）在《一代宗师》（2013年）里饰演了叶问的妻子张永成，宋承宪（Seung-heon Song）在《第三种爱情》（2015年）里饰演了大财团的第二代继承人林启正，全智贤（Ji-hyun Jun）在《雪花秘扇》（2011年）中饰演了湖南姑娘雪花/索菲亚，中村狮童（Shido Nakamura）在《赤壁》里饰演了东吴将军甘兴，小田切让（Jo Odagiri）在《狼灾记》（2009年）里饰演了西汉的戍边将领陆沈康……《墨攻》里的崔始源也再一次出场，在一部号称是改编自真实历史的电影《天将雄师》（2015年）里饰演了西域都护府的武官殿破。

在操作程序上更加复杂的是让故事情节在跨越民族－国家的背景中展开，从而使演员与故事世界里的角色能够保持民族身份的一致。唐季礼执导的《神话》（2005年）是较早的案例之一。这部影片以时空穿越的套路讲述了一个发生在公元

前三世纪和现时代之间的故事。韩国女明星金喜善在其中扮演了被迫嫁给秦始皇的玉漱公主，此前已经与玉漱订立了婚约的将军则由崔民秀（Min-su Choi）饰演。这部装神弄鬼的电影并不曾认真地对待秦帝国晚期的亚洲史，只是通过公主与将军的语言表明，这两个虚构的角色和饰演者的民族身份相同。在现代背景的印度部分中，成龙饰演的秦始皇御前侍卫蒙毅摇身一变，成为一名意外落入恒河的考古学家杰克。在此后的段落中，玛丽卡·沙拉瓦特（Mallika Sherawat）饰演了将英雄救上岸的美人——功夫世家的名门闺秀莎蔓纱，拉姆·戈帕尔·巴贾杰（Ram Gopal Bajaj）则饰演了莎曼纱的伯父——一位得道的圣僧。

尽管难以断定是不是为了给明星的跨国出演提供看似更恰当的空间，但在某些改编自小说的电影中，来自异域的明星所饰演的角色确实并非原著所有。改编自梁羽生小说的《七剑》，故事的主线延续了原著的脉络，讲述的是清廷为巩固皇权而屠杀天下武人，隐于世外的大师晦明派遣自己的数名弟子下天山，拯救一个村庄的经过。然而在改编后的电影中，徐克刻意模糊了原著小说中的反清背景——因为十四世纪晚期，高丽已经被李氏朝鲜取代，《七剑》故事的电影版因而不仅可以把甄子丹饰演的大弟子楚昭南变成一个高丽剑客，而且还杜撰了一个流浪异国的高丽女奴绿珠，交由韩国明星金素妍（So-yeon Kim）饰演。甚至是那些更为"文艺"的电影，有时候也会这样做。妻夫木聪（Satoshi Tsumabuki）在侯孝贤执导的《刺客聂隐娘》（2015年）里饰演的倭国（今日本）磨镜少年，便是唐传奇原作中并不存在的人物。

作为亚洲容量最大的电影市场，中国不仅吸引了亚洲地区的热钱涌入，而且也成为娱乐帝国好莱坞谋求进一步扩张的领地。但是由于中国的电影市场仍有严格的进口电影数量限制，所以好莱坞电影在中国并不能像它在日韩两国那样畅通无阻，只能另求他途。通常的做法之一便是在剧情中增补一个中国的角色，并且邀请一位中国明星来饰演该角色，尽管其效应并不确定。另一方面，则是中国电影在日韩两国也不像好莱坞电影那样畅通无阻，杜撰一个日本或韩国的角色，并且邀请相应的明星来饰演该角色，同样也是屡见不鲜的套路。批评者意识到了好莱坞电影如何经由这种套路来拓殖中国市场，然而"亚洲电影"的抵抗话语却从不曾用它在好莱坞电影中发现的这种投机性来批判它所鼓励的亚洲对象。

"亚洲电影"所袭用的这种套路当然也不具有确定的效应，而且，并不是每一部为亚洲组合提供了文本空间的电影都有其自洽的叙事逻辑。欧洲的电影批评者曾将某些欧洲合拍片称为"欧洲布丁"（Euro-puddings）。苏菲·德·温科（Sophie De Vinck）曾在评估"欧影联合制作基金"实施效果的文章里简洁地解释过这个充满了讥讽意味的绰号："人们用它来指称那些将太多不同国家的元素结合在一起，创造出一种类似于每家自带一道菜的'百家餐'（potluck）效果的电影，结果是对任何相关国家的观众都没有吸引力。"[1]尽管不是所有的"百家餐"都不适合任何国家的观众，《神话》在韩国获得了接近300万美元的

[1] Sophie De Vinck, "Europudding or Europaradise? A Performance Evaluation of the Eurimages Co-production Film Fund, Twenty Years After Its Inception", *Communication*, Vol.34, Iss.3 (2009): 281.

收益,也还进入了印度市场,但是作为一种组织电影生产和结构叙事文本的方法,"亚洲布丁"带来的问题可能远远大于它并不那么确定的收益。正如普特南所说的那样,在这些影片里,"叙事的逻辑似乎仅仅被一种要给合作伙伴提供国籍或财务方面的充足理由以使其投资项目的意图所驱动。做法通常包括以合作者的国家为背景设置若干个场景,抑或启用来自同一个国家的明星,无论他们有多么不适合角色——这其中没有任何一种做法会是票房成功的秘诀。"①

三

电影导演也背负着同样的期待来到了陌生的文化语境。尽管新市场的口味可能与其先前熟悉的观众群大异其趣,但是总有一些东西被认为是可以超越这些差别的硬通货,比如名望。岩井俊二来中国拍摄《你好,之华》(*Last Letter*,2018年)之前,他是最受中国观众欢迎的青春电影《情书》的导演。中博传媒在2011年签约许秦豪和郭在容(Jae-young Kwak),宣布成立韩国导演工作室之前,《八月照相馆》(*Christmas in August*,1998年)和《我的野蛮女友》(*My Sassy Girl*,2001年)早已是中国观众无比熟悉的"韩流"经典。除了这种较为泛的影响力之外,更为具体的导演跨国制作还有两种:一种是导演长期在某一类型的领域中创作,因而在某种程度上已经成为该类型在特定

① David Puttnam and Neil Watson, *The Undeclared War: The Struggle for Control of the World's Film Industry* (London: HarperCollins Publishers, 1997), 322.

地区的标志性人物。例如去韩国拍摄犯罪片《雏菊》(*Daisy*,2006年)之前,刘伟强已经完成了二十世纪九十年代以来香港电影最著名的两个犯罪片系列,"古惑仔"(1996年—1998年)与"无间道"(2002年—2003年)。另一种则是国际电影节的奖项,作为一种建立声望和确认创作者个人风格的仪式,导演在电影节的表现已在某种程度上成为衡量导演影响力的尺度。应邀为松竹映画(Shochiku)纪念小津安二郎一百周年诞辰拍摄《咖啡时光》(*Coffee Jikou*,2003年)的侯孝贤是第46届威尼斯电影节金狮奖的获得者;有资格将村上春树(Haruki Murakami)的《挪威的森林》(*Norwegian Wood*)改编成电影的越南裔导演陈英雄(Anh Hung Tran)是第52届金狮奖的获得者;伊朗导演阿巴斯·基亚罗斯塔米来到日本拍摄《如沐爱河》(*Like Someone in Love*,2012年)之前,已是第50届戛纳电影节金棕榈奖和第56届威尼斯电影节评审团特别大奖的获得者。

 不需要再重复证明,导演的声望和其他的符号资本一样,并不能保证预期的经济收益一定会实现。作为二十世纪六十年代之后逐渐被普遍接受的"作者",导演越是久负盛名,个人风格的印记越是明显,他/她所拍摄的电影就越是要求接受者和批评者将其置于创作谱系的框架之中。然而,故事世界里的语言——对白的语言,却又在抗拒美学的语言、风格化的语言。结果只能是既将其列入作者的作品集,但又要放在一个特别的位置上——它是一位越南导演或伊朗导演的日语作品,如同一位越南作家或伊朗作家的全集中单另成册的译文卷,虽然共有同一个名字,但是并不能掩盖其内在的差异性。如果一定要将全集打理成一个包裹,进而视其为亚洲的象征,那么,侯孝贤向艾尔伯特·拉摩里

斯（Albert Lamorisse）致敬的法语电影《红气球之旅》（*Flight of the Red Balloon*，2007年），陈英雄根据法国作家爱丽丝·芬妮（Alice Ferney）的小说《寡妇的优雅》（*L'Elegance des veuves*）改编的法语电影《爱是永恒》（*Eternity*，2016年），阿巴斯在法国与朱丽叶·比诺什（Juliette Binoche）合作的《合法副本》（*Certified Copy*，2010年）——这些电影又应该如何理解？难道不是这些导演在欧洲拍摄的电影和上文所列的亚洲合作之间并没有什么本质上的不同吗？换个角度来说，如果吴宇森执导的《终极标靶》（*Hard Target*，1993年）与许秦豪执导的《危险关系》之间的区别，仅仅在于后者能被亚洲的外延所框定而前者却不能，那么，"亚洲"难道不正是亚洲论述在展开之时就已经为它自身预设了的先在前提吗？

在过去的二十多年里，亚洲地区的电影工业资本找到了种种途径来绕过民族－国家的疆界，雄赳赳气昂昂地扛着区域主义的猎猎大旗，试图在本土市场之外开辟更多肥沃的利润空间。这种区域主义自有不同于全球化的一面，但它却并非其对立面。正如贾樟柯在《世界》里找到的那个堆满了"赝品"[①]的公园一样，它既是地方化的景观，同时又是全球欲望的投射。"亚洲电影"亦并非太平洋西岸内生的、一致的、逆向的洪流，而是电影工业全球化浪潮激荡的局部气象，它复制了全球化的全部逻辑，同时又是全球化的一部分。亚洲论述在此浪潮之中找到的那些垃圾与漂浮物——包括所谓的同质化、霸权性和帝国意识，同样都潜藏

[①] "赝品"的说法出自格非，参见《〈世界〉札记》，刊于《读书》，2005年第9期，第145-152页。

在它自己的话语之中,甚至是如乔纳森·麦金托什(Jonathan D. Mackintosh)等人所言,区域主义并没有减少或消除边缘化和压迫,作为二十一世纪的全球化之一部分,区域主义复制、重建和再生产了这些东西[①]。正是这种混杂了多种成分的想象使得"亚洲"这个概念成为全球性与本土性,民族主义的韧性与资本主义的花样,强权与底线之间既彼此争夺又相互协商的场所。无论如何理解这个概念,我们都不能把亚洲看作一个问题来提出的同时,却又把它当成答案。

[①] Jonathan D. Mackintosh, Chris Berry, and Nichola Liscutin, Introduction to *Cultural Studies and Cultural Industries in Northeast Asia: What a Difference a Region Makes*, edited by Chris Berry, Nichola Liscutin, and Jonathan D. Mackintosh (Hong Kong: Hong Kong University Press, 2009), 15.

在《区域主义诸理论》中，弗雷德里克·桑德鲍姆认为："对于区域主义的观察应将两种不同的视角结合起来，一是自外而内的外生性视角（exogenous perspective），二是由内向外的内生性视角（endogenous perspective），前者将区域化和全球化一样看作全球转型带来的缠绕纠结，后者则将区域化视为区域内的众多不同因素形塑的结果。"[①]尽管桑德鲍姆对正式的区域主义和非正式区域主义的区分很难在亚洲电影的区域论述中甄别开来，但这双重视角的结合却是一种重要的启发。李佩然（Vivian P. Y. Lee）也在她主编的论文集的导言中说，更应当将所谓的区域电影理解成一种在"区域内"（intra-regional）和"区域间"（inter-regional）两个层面上展开的电影实践构成的变动不居的网络。这张网络其实很难被化约为亚洲与好莱坞的二元对立。在外生性视角中，亚洲电影不仅牵涉到美国，而且联结着欧洲，以

[①] Fredrik Söderbaum, "Theories of Regionalism", in *Routledge Handbook of Asian Regionalism*, edited by Mark Beeson and Richard Stubbs (London: Routledge, 2012), 12, 18.

及美国和欧洲共同组成的西方镜像。正是这些相互交错的关系使得亚洲电影在文化帝国主义、跨国资本主义和后殖民主义的多重框架之中显露出了复杂变幻的面向。内生性的视角则要求对亚洲身份或亚洲意识进行反思,借用李佩然的措辞来说,要求检讨作为一种批评框架的区域为何要以及如何能——调停即便不是全部也是在很大程度上仍以民族-国家为基础而结构的彼此相异的权力关系、历史记忆与本土现实的紧张关系[①]。这种紧张关系不仅内在于亚洲电影的联合制作实践之中,它也更为深广地渗透或弥散在亚洲意识之中。

第一节 介于西方与东方之间的亚洲

一

几乎是在好莱坞电影长驱直入欧洲大陆的同时,对于它的抵抗就出现了,而且正是八十年后的亚洲所期待的那种团结的抵抗。汤普森和波德维尔在他们的电影史著作中说道:大约是在二十世纪二十年代初期,一些评论家注意到,如果欧洲所有国家的影院聚集为一个整体的大陆市场,其规模就能比肩美国。假如欧洲的电影工业能够通过保证进口彼此的电影而展开合作,那会如何?欧洲电影可能就会像好莱坞电影一样获益丰厚。进

[①] Vivian P. Y. Lee, "Introduction: Mapping East Asia's Cinemascape", in *East Asian Cinemas: Regional Flows and Global Transformations*, edited by Vivian Y. P. Lee (Basingstoke: Palgrave Macmillan, 2011), 1-4.

而可以提升预算，改善制作水平，甚至有可能在世界其他市场上与美国电影相抗衡。这种观念逐渐具体化为"泛欧洲"（pan-European）电影或"电影欧洲"（Film European）的实践。号称德国第一制作商的埃里奇·鲍默与法国巴黎的发行商路易·奥伯特（Louis Aubert）达成的协议为欧洲的其他地区提供了样本。鲍默声称，两个国家投资与联合制作的影片，至少可以保证在两个市场中发行[①]。

虽然这一趋势被后来的诸种干扰因素所打断，但是到了战后的五十年代中期，此进程又再一次开始延续。意大利和法国在1949年签署的双边合制协议标志着第二个"欧洲电影"时代的到来。茱莉亚·哈梅特–贾玛特（Julia Hammett-Jamart）等人在其著作《欧洲的电影与电视联合制作：政策与实践》（*European Film and Television Co-production: Policy and Practice*）之中概括了这一时期欧洲的政策与方法，不妨完整地引述如下：欧洲各国的政府期望看到欧洲电影能匹敌霸占着全球银幕的好莱坞进口大制作，因而开始为他们的制片商寻求更多的资金投入。最明显的策略莫过于促进欧洲国家之间的公共资金汇集，不过这种策略也会遇到诸多挑战。已然建立的国家基金具有法律约束力，严格地用于帮助民族电影和民族工业，外国电影无权获得这些资金。官方的联合制作因而成为一条迂回之路。好比一个花招，政府间签署的联合制作协议规定了被认可的合制影片可以获得"国民待遇"（national treatment），从而使欧洲的电影制作者能够从多

[①] Kristin Thompson and David Bordwell, *Film History: An Introduction* (Boston: McGraw-Hill, 1994), 168.

个国家获取公共资源，凭借为符合配额要求而同化于本土的内容来渗透到外国市场，同时也鼓励制作人为彼此的电影充当大使，代表他们的欧洲伙伴在自己的国家保障营销与发行[①]。欧洲的实践看起来太像后来的亚洲论述，然而奇怪的是亚洲的加法却很少把它当成一道已经演算过的例题。

亚洲论述之所以回避了欧洲，原因并不是欧洲的理想在很多方面的实际成效都绝非想象中那样完美。事实可能恰恰相反，过去的二十多年里，"亚洲电影"在很大程度上都把欧洲的模式本身当成了一种值得追求的理想。只不过亚洲既没有规模庞大的公共基金，也没有可以承担区域协调组织工作的公共机构，因而，尽管"亚洲电影"根本上就是在竭力重走欧洲已经走过的路，然而它的理想却始终都只能悬在半空之中。真正的原因只是"回避"在此被当成一种暧昧而简便的方法，用以绕开更加复杂的问题：亚洲与西方。无数的著述讨论过亚洲与西方的纠缠，特别是以近代以来的历史为视野的讨论。正如孙歌所言，"亚洲这一概念不仅从诞生之日起就不是一个自足的概念，而且即使在亚洲开始觉醒并获得自我意识的二十世纪，也无法排除掉作为他者的欧美"[②]。其结论则像阿里夫·德里克（Arif Dirlik）所说的那样："即便是在看似肯定一种反西方的自治性自我（autonomous self）的时刻，西方也在亚洲的自我发现中有其不可轻估的分

[①] Julia Hammett-Jamart, Petar Mitric, and Eva Novrup Redvall, "Introduction: European Film and Television Co-production", in *European Film and Television Co-production: Policy and Practice*, edited by Julia Hammett-Jamart, Petar Mitric, and Eva Novrup Redvall (Gewerbestrasse: Palgrave Macmillan, 2018), 2-3.
[②] 孙歌，《寻找亚洲：创造另一种认识世界的方式》，贵阳：贵州人民出版社，2019年，第290页。

量，无论它是切实的还是缺席的在场。"亚洲与西方之间不断变化的关系事实上已经成为亚洲和泛亚洲主义的语境，并且在亚洲诸社会之间的关系与亚洲观的形成中扮演了重要的角色①。

然而后殖民批判理论越是揭示这种纠缠，"亚洲价值"和"亚洲传统"的捍卫者就越是要努力将其从中剥离出来，尽管这种努力在阿希斯·南迪（Ashis Nandy）看来无非是一种心理防御机制的建设，用于应付内在化的帝国想象②。"亚洲电影"因而不得不左支右绌地处理矛盾的状况。当它所强调的重点是好莱坞电影在全球电影市场建立并且仍然在维系的霸权时，欧洲和亚洲都是受到损害的地方性和多样性的代表，都是它的"其余部分"。正如前文所述，亚洲论述有时也会借由描绘欧洲的处境而为自己的抵抗叙事寻找共鸣。然而当它的叙事试图超越共同的"受害者"角色，要从共鸣之中分离出一个德里克所说的"自治性自我"的时候，欧洲的位置就又转而并列于美国的同一侧，在权力结构中与之共同构成处于主导位置的"西方"，共同构成了"亚洲价值"和"亚洲传统"的焦虑因素，甚或共享了同一种东方主义的文化政治视野。只是因为"亚洲电影"的论述在借来"亚洲性"这个模糊的概念时，也将好莱坞勾勒成了更加清晰的他者形象，所以欧洲作为西方的面向才暂时地隐蔽了。然而一旦当亚洲的叙事要继续推进，试图倒转"亚洲性"与好莱坞的位置

① Arif Dirlik, "Culture Against History? The Politics of East Asian Identity", *Development and Society*, Vol.28, No.2 (1999): 176, 181.
② Ashis Nandy, "A New Cosmopolitanism: Toward a Dialogue of Asian Civilizations". in *Trajectories: Inter-Asia Cultural Studies*, edited by Kuan-Hsing Chen (London: Routledge, 2005), 127.

时，欧洲作为经验的概念便浮现在历史的近处，如同一个挥之不去的幽灵。视而不见大概是唯一可行的"驱魔术"。

然而，亚洲论述越是对欧洲保持沉默，它就越是自缚于这种幽灵般的存在。张英进曾在一篇解构"电影节神话"的文章里将欧洲重新放回到了西方的框架之中。在他看来，欧洲电影节的影响在于它"决定了什么样的电影可能在西方的艺术院线发行和放映，因此也决定了西方的观众可能接触到的中国电影的形象"①。事实上，欧洲的电影节不仅决定了欧洲艺术院线的状况，它也在很大程度上决定了亚洲的观众可能看到怎样的亚洲电影图景。在主流的商业院线外，通常只有那些被欧洲电影节的选片人所看中的电影，参加过电影节的展映或竞赛单元，特别是在其中获得了奖项的电影，才有可能成为亚洲的发行商、流媒体内容采购商以及盗版DVD制作者，当然也包括电影批评者所特别关注的对象。时至今日，关于越南电影的讨论必然提及似乎也仅可提及的影片仍然是陈英雄在第46届戛纳电影节获得金摄影机奖的《青木瓜之味》（*The Scent of Green Papaya*，1993年）和第52届威尼斯电影节金狮奖的获奖作品《三轮车夫》（*Cyclo*，1995年）。泰国电影也是相同的处境，如果没有阿彼察邦·韦拉斯哈古（Apichatpong Weerasethakul）在第57届戛纳电影节上获得评审团奖的《热带疾病》（*Tropical Malady*，2004年），泰国电影的银幕上是不是就只有在热带疾病中死去又活来的鬼魂？正如《三更》的制作背景和市场策略所演示的那样。

① [美]张英进，《神话背后：国际电影节与中国》，《读书》，2004年第7期，第69页。

欧洲电影节的获奖名单为亚洲论述提供了一张备选词汇表，这种局面很难让人相信亚洲电影在确认自我发现的能力时，不是同时也在反复地确认欧洲的话语权。日本导演河濑直美（Naomi Kawase）与是枝裕和（Hirokazu Koreeda）都是被本土的PFF电影节（PIA Film Festival）发现并推到了聚光灯之下的导演[①]，但是只有在欧洲获奖之后，才进入了中国观众和批评者的视野。乃至是枝裕和的文字作品《拍电影时我在想的事》（南海出版公司，2018年）和《是枝裕和：再一次，从这里开始》（东方出版中心，2019年）翻译成中文出版的时候，腰封上的广告都要提醒读者，他是"戛纳电影节金棕榈奖得主"。出自亚洲的导演似乎只有取道欧洲，之后才能重新回到亚洲。甚至是在为了确立亚洲电影的成就而撰述的历史中，欧洲也是决定结构的重要因素。例如谈及日本电影在战后的复兴，黑泽明和他获得金狮奖的电影《罗生门》（Rashomon，1950年），往往都是第一个需要强调的重点，更加准确地说，它还是开启了新时代的起点。

这样的叙述固然是在发现亚洲，但它未尝不是同时也在发现西方的视野。即便是成就了所谓"东方电影美学"之典范的小津安二郎，同样也无法摆脱这样的认识程序。大约是在二十世纪九十年代前后，重新评价小津的热潮催生了大量关于导演的读物在日本出版。《大魂漫画特刊》（Big Spirits Comics Special）也在1998年与1999年间连载了导演的传记故事《小津安二郎之谜》（The Riddle of Ozu Yasujiro）。故事的主人公是一个前来

① 贾樟柯，《贾想1996-2008：贾樟柯电影手记》，北京：北京大学出版社，2009年，第41-42页。

日本访问的美国导演斯坦——有人认为他的原型即在十几年前拍摄了纪录片《寻找小津》(*Tokyo-Ga*, 1985年)的德国导演维姆·文德斯。他向助手提出的第一个要求就是前往镰仓的小津之墓去祭奠。斯坦问及小津墓碑上的"无"字是什么意思,可是随行的助手并不能给出满意的解释。"后续的十二期内容,即是跟随这位外国导演,尝试着去从逝者留下的模糊信息背后揭示出隐秘的含义。"①斯坦或者文德斯的出场,固然只是这个连载漫画用于结构故事的一种叙述策略,但这种策略是不是也暗示着对于西方凝视的某种期待和依赖?无论来自美国还是来自德国,如果没有西方的"寻找",小津安二郎的"无"和"东方电影美学",是不是就逃不脱沉默的命运?

正如亚洲论述通过将互相交叉但又并非彼此重叠的好莱坞与全球化确立为他者,并以此将普遍的民族-国家的特殊性组装成特殊的区域普遍性一样,许秦豪来中国拍摄的《好雨时节》(*A Good Rain Knows*, 2009年)讲述了所谓亚洲认同与他者的在场之间的微妙关系。郑雨盛饰演的男主人公朴东河是韩国一家工程机械公司的经理,他被派往成都洽谈业务,意外地遇到了高圆圆饰演的中国女同学吴月。后续的情节补充介绍了这个久别重逢的故事得以成立的前提,朴与吴相识于他们在西方留学的时候。这些信息是否意味着只有经由西方,并且只有在智识和经济方面通过西方的考核,亚洲才能得以命名?恰似"四小龙"曾以同样的逻辑定义了亚洲那样。这样的理解似乎只是夸张的过度阐释,然

① Abé Mark Nornes, "The Riddle of the Vase: Ozu Yasujirō's Late Spring (1949)", in *Japanese Cinema: Texts and Contexts*, edited by Alastair Phillips and Julian Stringer (New York: Routledge, 2007), 78.

而，稍后出现的另一个细节却再一次肯定了西方所扮演的角色及其意味。重逢唤起了关于往日的记忆，可是俩人都无法确认是否曾经有过亲密关系。朴只好去询问另一个名叫"本"的同学，请他传来见证两人交往的照片。尽管求助的电话不知拨到了哪里，"本"在影片里也只是一个来自远方的讲英语的声音，然而亚洲的相遇却只有转借这个"另一处"和"另一人"无须现身的在场才能挽回自己的过去和未来。中韩合作的这部影片所讲述的正是亚洲论述建立的基础——只有通过不断地强调好莱坞的在场，"亚洲电影"才可以被想象成一个共同体。

二

然而亚洲论述并没有去寻找一种更有力的批判性以祛除这些分量，转而借由复制西方与东方的权力关系来在亚洲的内部寻找一个岩渊功一（Koichi Iwabuchi）所说的"次等他者"（inferior other）[①]，以此消除自身作为西方之他者的身份焦虑。这个次等他者的角色通常都是由西亚来扮演。行文至此，终于可以解释为何本书也像诸多亚洲主题的著作一样，尽管也以"亚洲"为名，但是实际上却围绕着亚洲的一部分展开议题。这种差异甚至使得作为一个地理概念的亚洲也开始变得模糊，更不要说作为一个文化概念的"亚洲"。当然也像同类的著述一样，一旦将亚洲想象中的符号性亚洲落实到地理学的布局之上，便会发现亚洲通常都

① Koichi Iwabuchi, "Complicit Exoticism: Japan and Its Other", *Continuum: Journal of Media & Cultural Studies*, Vol.8, No.2 (1994): 49.

仅指代着东亚，甚至只是以中日韩为中心的东北亚，并不涵盖西亚。正是在这样微妙的意指转移中，部分的亚洲取代了整个亚洲。这样的取代会不会是东方主义认识论的因袭？亚洲想象又如何才能把西亚当作一个组成部分？

　　孙歌曾经讲过一个关于日本的文化人类学家梅棹忠夫（Tadao Umesao）的故事。梅棹曾经前往西亚考察，"当他在巴基斯坦听到某个知识分子说'咱们都是亚洲人'的时候，感到十分震惊，因为他觉得这种认同仅仅是一种观念，既不具有实质性内容，也没有感性的依据支撑。梅棹断言，这仅仅是一种'外交性的虚构'"。尽管孙歌认为，梅棹忠夫的震惊只是源于生态学的体验观察，其中并没有包含价值判断的内容①，然而对于东亚的知识分子而言，西亚并不在其亚洲经验之内的事实，却在"亚洲电影"的想象中产生了别样的深意。首先是东亚与西亚同属于东方主义认识论将其内在的差异一并抹除的西方之他者，另一方面，则又是西亚与东亚的差异沿着西方现代性叙事的思路被看作一种具有进化论意味的区别，从而使西亚成为东亚的他者。概括地来说，东亚与西亚的关系，正是在西方与东方的关系前提之下进行的颠倒与复制。

　　西亚有没有必要和可能进入亚洲想象的"虚构"，实际上也是一项欧洲的事务。对于伊朗电影在中国传播的状况稍有了解就会发现，在阿巴斯成为"明星作者"之前的年月里，伊朗的电影很少进入亚洲观众的视野，包括他本人在中国引起广泛的关注，

① Sun Ge, "How Does Asia Mean? (Part 1)", *Inter-Asia Cultural Studies*, Vol.1, No.1 (2000): 23.

差不多也是《樱桃的滋味》(Taste of Cherry, 1997年) 获得第50届戛纳电影节金棕榈大奖之后的事情。这条迂回的路线导致了一种无比奇怪而荒谬的现象：亚洲的导演总是要以一种"回顾展"的方式完成他在亚洲的首次出场。尽管阿巴斯的第一部长片《体验》(The Experience, 1973年) 早在二十世纪七十年代就已经完成了，然而到了九十年代晚期，人们才"发现"了此前的作品。不仅是阿巴斯本人的其他作品在回顾中被发现了，莫森·玛克玛尔巴夫 (Mohsen Makhmalbaf) 和马基德·马基迪 (Majid Majidi) 等其他的伊朗导演，也在阿巴斯之后被发现了。当这样的发现等同于伊朗电影的崛起时，它可能并不是伊朗电影自主性的实现，而是某种认识论的形成。在这样的认识中，阿巴斯成了一个亚洲的或东方的悖论。一方面是他作为伊朗电影兴起的代表人物成为亚洲论述的重点，但是在另一方面，他的电影被视为艺术家与他身处其间的文化相对抗的结果，却又是理解阿巴斯的起点，有时候也是终点。因而，阿巴斯的出场也就成了伊朗问题的出场。在回答一位中国记者的提问时，阿巴斯曾说："一上来的提问总是关于审查。在西方被问到这个问题，我会觉得被冒犯——他们觉得我们是有着不可理喻的审查制度的第三世界国家。"[①]审查当然是一个问题，而且是一个重要的问题，只不过不能把审查的问题看成关于阿巴斯的全部问题。阿巴斯并未提及他在东方回答这一问题时是不是也感觉被冒犯。尽管第三世界的其他国家也有审查，但是"审查"这个动词似乎只有和"伊朗"这个名词发生关联时才显得特别有意义，因为别处的审查作

① 李宏宇，《阿巴斯：我喜欢让观众睡着的电影》，《南方周末》，2004-5-20。

为意识形态国家机器运转的程序,可以被理解,伊朗的审查却是一种古老的麻烦。

通过复制东方主义的思路来寻找次等他者的冲动,不仅存在于电影的社会机制之中,也存在于文本虚构的世界之中;不仅存在于东亚和西亚之间,也存在于东亚诸国之间。这种冲动尤其清晰地表露在一些亚洲电影对好莱坞电影的改写中。雷德利·斯科特(Ridley Scott)拍摄的科幻电影《银翼杀手》(*Blade Runner*,1982年),因为呈现了一幅动荡且危险的亚洲图景而被视为东方主义想象栖身于好莱坞的典型。数年之后,日本导演押井守(Mamoru Oshii)在他制作的动画片《攻壳机动队》(*Ghost in the Shell*,1995年)里挪用那些图景的时候,一些微妙的变化出现了。廖勇超发现,在斯科特的电影里,原本充满了明显地指涉着日本的视觉与听觉符号,但是这些日本元素在押井守电影的文化转译过程中悄然退场、隐遁无踪,最后取而代之的是一幕幕堆叠着中文招牌的肮脏市集场景。作者因而认为:"借由将自身从西方眼中的东方地景中抽离并将其影像亚洲化,日本成功地将自身区隔于所谓'破败、落后'的亚洲,并且占据了先前西方所具备的优势位置。在此,我们不仅能看见日本对于亚洲的东方主义想象,更能看见日本如何将加诸其自身的东方主义形象置换到亚洲都市场景的弃却行为。"[①]

① 廖勇超,《从颓败之城到丰饶之都:浅谈〈攻壳机动队〉二部曲中亚洲城市影像的文化转译/义》,《中外文学》,2006年第121期,第167-168页。

三

在《后殖民氛围：全球资本主义时代的第三世界批评》（*The Postcolonial Aura: Third World Criticism in the Age of Global Capitalism*）里谈及东方主义的时候，阿里夫·德里克曾说，尽管东方与西方的区别，以及作为概念和实践的东方主义都源于欧洲，但是这一术语也可以引申为亚洲人对亚洲的看法——"用以描述一种将会成为东方主义历史组成部分的自我东方化倾向。"① 这种倾向鼓励了亚洲电影去寻找一个内部的次等他者——如果存在这样一个内部的话，另一方面却又异常吊诡地通过一种符号经济学的发现将这种寻找变成了对于一个"真正的东方"肖像的追逐。正如釜山国际电影节前任主席金东虎（Dongho Kim）所说的那样，"亚洲电影之所以吸引全世界的眼球"，原因就在于"亚洲各国在竞相制作区别于西方审美观的独特而富有创意的电影"②。当"亚洲"被亚洲论述自身处理成一种独特性，"西方"又落实为亚洲之外主要由北美和西欧构成的市场实体时，"亚洲电影"更像一个类型标签。在英国导演伊恩·索夫特雷（Iain Softley）执导的美德合拍片《K星异客》（*K-PAX*，2001年）的开头处，有一个意味深长的场景：一个言行奇怪的陌生人突然出现在纽约的中央公园车站，自称是来自K-PAX星球的旅客。虽然饰演者凯文·史派西（Kevin Spacey）看不出任何亚

① Arif Dirlik, *The Postcolonial Aura: Third World Criticism in the Age of Global Capitalism* (Boulder: Westview Press, 1997), 111.
② [韩] 金东虎，《亚洲电影的现状与展望》，《艺术评论》，2008年第6期，第69页。

裔的外貌特征，然而人物诡异的现身方式还是让发现了他的美国人连声惊呼："成龙！成龙！"随后，闻讯赶来的警察连忙将这位被误认成亚洲动作明星的"外星人"送到了精神病院。故事世界里的这场误认，戏剧化地表明了西方市场的期待视野——亚洲电影来自一个有如外星球一般遥远而陌生的地方，神秘而奇特的功夫元素及其泛化的身体动作，乃是其唯一可以辨认的标识。

编剧约翰·福斯克（John Fusco）和导演罗伯·明可夫（Rob Minkoff）显然对此情形非常熟悉。在中美合拍的《功夫之王》（*The Forbidden Kingdom*，2008年）里，迈克尔·安格拉诺（Michael Angarano）饰演的主人公——美国少年杰森在他的房间里贴满了中国功夫片的海报。杰森常去的那家唐人街杂货铺/古董店的柜台上也堆满了功夫片的影碟。《功夫之王》也从这些功夫片影碟中借用了常见的情节设计技巧——机缘巧合之下，杰森成为肩负起要将金箍棒交还给孙悟空这一神圣使命的不二人选。闯过充满了玄机的"无门之门"后，杰森便踏上了惊心动魄的旅程。影片不仅借此为成龙和李连杰饰演的两位护送者提供了展示拳脚功夫的舞台，而且经由其他形式的互文本，密集地指涉了香港武侠黄金时代的一系列影片。诸如刘亦菲饰演的"金燕子"，袭用了郑佩佩在张彻1968年执导的影片中饰演的主人公之名。杰森模仿的动作和他提及的种种拳法，也多来自二十世纪后半期的邵氏武打片。美国少年的奇幻旅程因而也成为浏览功夫片经典形象与符号的电影史画廊。当然，影片也试图借此将自身置于画廊之中，置于唐人街杂货铺的影碟柜台之上。《功夫之王》上映之后，成为迄今为止票房最高的中美合拍片，也是唯一的一部美国票房超过了中国票房的中美

合拍片①。

　　亚洲电影被简单地等同于功夫/动作片，当然只是一种刻板的成见，然而这种偏狭的认识却成了亚洲电影通往西方市场时唯一的一道窄门。本来只是一种类型成规和风格元素的功夫与动作，因而在诸多国家的电影中不断地被复制。借用彭丽君（Laikwan Pang）的话说，功夫/动作片已经为亚洲电影塑造了一个"看似统一的形象"。这种泛亚洲动作电影的准身份（quasi-unified identity），既是批评家和发行商在话语的层面上完成的缔造（discursively forged），也是电影制作者通过彼此模仿而有意识建构的产物。"从批评家到发行商，这些中介人都把新亚洲电影之共同形象的一般特征描述为动作与速度，震撼与刺激——好像亚洲电影就是文明的美国与欧洲电影的原始他者。"②然而亚洲言说实际上根本无意于破除这种原始他者背后的权力结构，因为"亚洲电影"的想象所苦恼的事情，其实并非电影工业的全球化所导致的身份危机——在全球与本土的夹层之中，是不是真的存在这样一种超越了民族-国家的亚洲认同，本身还是一个尚待证真的命题，真正的焦虑反而是如何建构这样一种身份，并且借以赢取市场空间的问题。因而，当功夫/动作元素可以被用作一种有效的市场策略时，原意是要消解全球化的"亚洲电影"想象，反而转身变作与之共谋的一种表达，在全球化的话语中成为好莱坞电影之外的一个"补足语"。

① 美国的票房为 5207 万美元，中国的票房为 2690 万美元。数据来源：www.boxofficemojo.com.
② Laikwan Pang, "New Asian Cinema and Its Circulation of Violence", *Modern Chinese Literature and Culture*, Vol.17, No.1 (2005): 166–167.

全球化并没有淹没文化上的异他性质，而是借用资本主义的逻辑使其还魂为一种奇妙的"异国风味餐点"（exotic cuisine）①。迄今为止，亚洲想象在两个层面上举证的影片都说明了这一点。作为抵抗好莱坞的电影，能够进入西方主流院线寻找空间的亚洲电影只有古装功夫/动作大片；作为亚洲各国共同制作的电影，那些声势浩大的合拍片也多是突出功夫/动作元素的古装剧，这在二十一世纪的第一个十年里，表现得更为突出一些。德里克曾说，对于亚洲或亚洲价值的宣称提供了能够说明东方主义遗产的最糟糕的例证，因为这种宣称经常表露出一种优先权，要将亚洲的过去置于亚洲的现在之上②。"亚洲电影"的想象所鼓励的这些影片，则为"亚洲的过去"提供了最糟糕的例证，因为这里的过去只是极具讽刺意味地表现为亚洲人在虚构的历史背景上，穿着过去的衣裳飞檐走壁。至于"亚洲的现在"，尽管脱下了古装，却仍摆不脱对功夫/动作的依赖。

四

庾河（Ha Yoo）执导的《马粥街残酷史》（*Once Upon a Time in High School*，2004年）是一部充满了暴力色彩的青少年电影。在感官刺激最强烈的动作序列中，权相宇（Sang-woo Kwon）饰演的男主角铉洙在关键时刻用他的双节棍击败了对

① Koichi Iwabuchi, "Complicit Exoticism: Japan and Its Other", *Continuum: Journal of Media & Cultural Studies*, Vol.8, No.2 (1994): 68.

② Arif Dirlik, "Culture Against History? The Politics of East Asian Identity", *Development and Society*, Vol.28, No.2 (1999): 180.

手。事件过后,这名高中生被迫离开了学校。他的父亲原谅了他,而且安慰他说李小龙也没有上过大学。到了影片的结尾处,高中生与他的朋友在一家电影院的门口重逢,背后的海报是成龙主演的《醉拳》(1978年)。朋友告诉他,李小龙已是历史人物,现在的成龙要更好看。然而在电影上映的两年之后,成龙的时代也在韩国的媒体中被宣告终结。刊于韩国电影振兴委员会官方刊物《韩国电影观察》(*Korean Film Observatory*)的一篇文章认为,李连杰和甄子丹也已经是最后一代动作明星。西方的观众惊讶于曾在日本和中国香港发展起来的这一类型如今也出现在韩国。"如果我们以这样的方式来争取美国和欧洲市场的话,迟早会有打开的那一天。这是首尔动作学校的愿景,也是韩国动作片的未来。"① 当这篇以英文发表的文章在这样的上下文中列出"首尔动作学校"(Seoul Action School)的名称时,无论如何都会让人想到它的另一种译法——"首尔动作学派",一种不仅迥异于李连杰和甄子丹,而且可以取代李连杰和甄子丹的风格。

"亚洲电影"作为一个模糊的概念清晰地出现在这样的趋势中,固然可以视为某种区域意识的表达,然而它也更像是西方市场这面浩瀚的镜子所折射出的某种地方特产的商标。这种经济价值的发现也鼓励了亚洲的民族-国家去争夺一种可称之为亚洲肖像的象征权力——谁来代表亚洲?这样的争夺在韩国的釜山和中国的香港之间显得尤为激烈。香港国际影视展发布的《市场报道》曾称自己是受访者选出的"最重要的亚洲影视展",但是在

① Sung-chul Ju, "The Pleasures of a Pure Action Movie", *Korean Film Observatory*, No. 19 (2006): 28.

首尔电影委员会的官员看来,"我们现在已然进入韩国的时代"①。参与举办电影节的釜山电影委员会则将其目标明确地定为"经由釜山开路而让韩国在亚洲的电影工业中担当最重要的角色"②。

"最重要"——这种象征着权力的夸张修辞中包含着明显的经济考量。首先是民族-国家的电影工业通过对"亚洲"的强调来确立自身的区域中心地位,抑或更直接地称之为领导权或号召力,进而巩固和扩大自己的电影在亚洲的市场。其次,这些民族-国家的电影也试图以积极建构的"亚洲身份"出场,并且以此谋求进入西方的市场。在此意义上,无论是对香港而言,还是对釜山来说,"亚洲"这一名词本身就已在彼此竞争的关系中成为一种必要的修辞手段。似乎对于"亚洲"强调得越频繁,代表"亚洲"的资格就越自然,进而将自身塑造为亚洲电影之区域中心的过程,也就越具有无可置疑的合理性。无论这种塑造是否已经成型,它都揭示了亚洲内部的博弈和不稳定的态势。《绿洲》(*Oasis*,2002年)的制片人乔恩·杰伊(Jeon Jay)就曾坦率地说,釜山电影节刻意强调的亚洲身份使得欧洲的制片商认为"亚洲电影市场"只是亚洲的事。如果要跟亚洲电影界做生意的话,其实在参加过东京和香港的电影节之后就没有必要再到釜山跑一趟了③。这种虽然并没有明显的胜负但是依然还在继续的竞争表明,亚洲言说中的"亚洲",从来都是一个复数的概念,它是釜

① Su-mi Kim, "Filming in Seoul", *Korean Film Observatory*, No.6 (2002): 13.
② Dong-mee Hwang, "Busan Film Commission: Spearheading One-stop Administrative Assistance for Location Shoots", *Korean Film Observatory*, No.3 (2001): 16.
③ Darcy Paquet, "Interview with Jay Jeon", *Korean Film Observatory*, No.20, Pusan Special (2006): 27.

山的亚洲、东京的亚洲或者香港的亚洲,而非"我们亚洲"。它也从来都是一个无法自足于"我们亚洲"的外向的概念,因为这里的亚洲身份只有得到西方的认可,得到资本的认可,才有它孜孜以求的实利价值。

第二节　介于抵抗与模仿之间的亚洲

一

几乎是从一开始,关于"亚洲电影"的论述就是一种针对全球化及其同质化的抵抗话语。尽管阿里夫·德里克曾反复声明,思考世界到底会走向同质性(homogeneity)还是走向异质性(heterogeneity)并没有什么学术价值,只有在意识形态或信念的基础上才能回答[①],然而作为一项学术议题的"亚洲电影"恰恰就是在意识形态的层面上找到了价值和"政治正确"。好莱坞电影就像可口可乐占领了亚洲的软饮料货架一样占领了亚洲的银幕,摧毁了民族-国家的电影工业,迫使本土民众的情感和经验的表达同时丧失了现代媒介及其主体和对象。正如弗雷德里克·詹姆逊(Fredric Jameson)在《全球化与政治策略》(*Globalization and Political Strategy*)中所说的那样:"世界文化的标准化,也就是通过驱逐或打击本土流行或

① Arif Dirlik, "Markets, Culture, Power: The Making of a 'Second Cultural Revolution' in China", *Asian Studies Review*, Vol.25, No.1 (2001): 18.

传统形式的文化而为美国的电视，美国的音乐、食物、服装和电影腾出空间，这一过程已经被很多人视为全球化的核心所在。"①"亚洲电影"的论述因而为自身设置了一整套反对文化帝国主义的议程，这种状况使得任何疑问和异议的提出都在某种程度上成为"不正确"的选择。然而不应被忽略的是詹姆逊在批判美国的利益集团要求其他国家为美国的电影和电视敞开国门这种文化帝国主义的暴力行径时，也在挑战新自由主义的市场理论和资本的逻辑——"一般来说就是难以遏止的扩张欲望，抑或是要求积累必须保持增长，这一要求既不能被阻拦，也不能减缓，使之停滞或加以变革。"②"亚洲电影"的论述却没有充分地考虑这些问题，至少是并未考虑将其引向一种反身性的思路。换句话说，亚洲论述试图压抑一种资本的冲动时是否又在刺激另一种资本的冲动，批判一种电影的同质化时是否又在鼓励另一种电影的同质化，这些不曾被仔细清理的矛盾会不会从一开始就将抵抗的话语领上了一条南辕北辙的道路？

1998年1月16日，米凯尔·萨洛门（Mikael Salomon）执导的《大雨成灾》（*Hard Rain*）在美国上映。这部电影的制片成本高达7000万美元，但是它在美国的票房收入却只有800万美元，亏损的其余部分只能通过海外市场发行来弥补。对于规划这

① Fredric Jameson, "Globalization and Political Strategy", *New Left Review*, No.4 (2000): 51.
② Fredric Jameson, "Notes on Globalization as a Philosophical Issue", in *The Cultures of Globalization*, edited by Fredric Jameson and Masao Miyoshi (Durham: Duke University Press, 1998), 60.

一项目的慕切电影公司（Mutual Film Company）而言，收之桑榆的便利在于众多的外国公司参与了制作，其中有很多都是来自欧洲的电影企业，包括法国最大的连锁影院的经营者UGC（Union Générale Cinématographique），英国广播公司BBC（British Broadcasting Corporation），曾属荷兰所有的法国电影发行商宝丽金电影娱乐（Polygram Film Entertainment），德国的电视播映权经营者TMG（Tele München Group），丹麦的制片厂诺迪斯科电影（Nordisk Studio）。在《全球好莱坞》中，着眼于联合制作形式的托比·米勒将《大雨成灾》看成以美国为代表的股份合制之典型，但在另一方面，它也揭示了"欧洲电影"的政策体系无论如何完整成熟都不可能控制的那一面——好莱坞像"漫威电影宇宙"（Marvel Cinematic Universe）里的那个超级反派"万磁王"（Magneto）一样贪婪地吸走了来自欧洲的媒介工业资本。尽管我们可以说那是来自欧洲的资本，然而资本自身并没有什么"欧洲性"，也不会追求什么"欧洲认同"。资本永远都只是无休止地追随利润的嗅觉指引。当然，这只是很多人都打过的比方，绝不意味着资本可以被人格化。亚洲论述最令人惊奇的地方就在于它竟然以自己的奇思妙想为资本赋予了某种意识，乃至某种道德，感觉就好像每一张在亚洲印刷的纸币都清楚地知道应该把自己花在亚洲而不是其他的什么地方。极具讽刺意味的是为《大雨成灾》出资的合作伙伴里确实也有两家日本公司：丸红株式会社（Marubeni Corporation）和东宝东和公司（Toho-Towa Company）。而且，根据米勒研究的结论来看，正是来自欧洲和日本的二十家大公司将好莱坞大制作中的外资比例推高到了

七成①。

二十年过去了,米勒的结论显然需要进行部分修订了——在亚洲,除了日本之外,财大气粗的中国企业也开始成群结队地进入美国,其规模远远超过了中国与其他亚洲国家的合作。标志性的事件——至少是被媒体渲染出了标志性意义的事件,可能是万达集团以31亿美元的价格收购了美国的第二大院线AMC(American Multi-Cinema),此后的AMC又陆续并购了美国和欧洲的多家连锁影院②。另一笔交易则是万达集团以35亿美元的价格收购了托马斯·图尔(Thomas Tull)创立的传奇影业(Legendary Pictures)。那些将业务扩张到电影工业的互联网科技公司也开始将钱抛向好莱坞。阿里影业收购了斯皮尔伯格创立的公司安培林(Amblin Partners)的部分股权;腾讯公司收购了大卫·埃里森(David Ellison)创立的天空之舞(Skydance Media)的部分股权。主营业务本来就是影视传媒的公司当然更为积极。博纳影业通过TSG娱乐金融公司(TSG Entertainment Finance)投资2.35亿美元,参与了20世纪福克斯多部大片的制作,包括《火星救援》(*The Martian*,2015年)、《X战警:天启》(*X-Men: Apocalypse*,2016年)、《猩球崛起:终极之战》(*War for the Planet of the Apes*,2017年),等等。华谊

① Toby Miller, Nitin Govil, John McMurria, and Richard Maxwell, *Global Hollywood* (London: British Film Institute, 2001), 99.
② 万达集团董事长王健林公开否认了投资31亿的说法,声称万达对AMC的实际投资为7亿美元,另外的24亿美元实际上包括AMC的原有债务19亿美元和事实上并未产生的设备改造费5亿美元。详情参见《证券日报》许洁的报道《万达集团套现后退出AMC董事会,九年投资赚了近50亿元》。转引自《界面新闻》: https://www.jiemian.com/article/6134529.html.

兄弟与罗伯特·西蒙斯（Robert Simonds）和比尔·麦克葛兰夏（Bill McGlashan）创立的电影制作公司"STX娱乐"（STX Entertainment）签署了三年内制作18部电影的合约。凯莉·弗莱蒙·克雷格（Kelly Fremon Craig）执导的《成长边缘》（*The Edge of Seventeen*，2016年），比利·雷（Billy Ray）执导的美国版《谜一样的双眼》（*Secret in Their Eyes*，2015年），艾伦·索金（Aaron Sorkin）执导的《茉莉牌局》（*Molly's Game*，2017年）都是STX制作（或出品）的电影。华谊兄弟还出资2.5亿美元，持股60%，联手多部漫威电影[《美国队长》（*Captain America*）系列的第二部和第三部，《复仇者联盟》（*The Avengers*）系列的第三部和第四部]的导演安东尼·罗素（Anthony Russo）和乔·罗素（Joe Russo）成立了合资公司AGBO。罗素兄弟亲自执导的电影《谢里》（*Cherry*，2021年），萨姆·哈格雷夫（Sam Hargrave）执导的《惊天营救》（*Extraction*，2020年），马修·迈克尔·卡纳汉（Matthew Michael Carnahan）执导的《血战摩苏尔》（*Mosul*，2019年），以及获得第95届奥斯卡最佳影片奖的《瞬息全宇宙》（*Everything Everywhere All at Once*，2022年），全都是这家公司的产品。

无论是来自欧洲还是来自亚洲，资本流向好莱坞都不应当仅仅被视为一种单向度的输出，更不是英文媒体所说的"入侵"或中文媒体所说的"主导"。在现时代的情形中，它也是出自美国的资本涉渡至亚洲的方法。正如《大雨成灾》的国际合作伙伴要将其带往欧洲和日本分销一样，中国资本的价值并不在于它会补齐好莱坞大规模预算的部分缺口，而是能转过身为美国资本进入

中国市场铺平回流的路。众多美国大片的背后都闪现着中国公司的身影，这种流行的说法，更应当纠正为——众多中国公司的背后都闪现着美国大片的身影。正如中国电影管理部门的官员所批评的那样："一个完全的美国故事，投点小钱，加上点中国元素，带上个中国演员，就叫'合拍片'了，其实只能算是'贴拍片'。"①更加糟糕的是这种"贴拍片"还剪出了"双版本"，一版用于国际发行，另一版则专门用于投放中国市场。DMG投资的两部电影，莱恩·约翰逊（Rian Johnson）执导的《环形使者》（*Looper*，2012年）和沙恩·布莱克（Shane Black）执导的《钢铁侠3》（*Iron Man 3*，2013年），可以看作这种中国特供版的典型。在《环形使者》的中国版中，中国女演员许晴和饰演男主人公的布鲁斯·威利斯（Bruce Willis）之间多多少少还有一些对手戏，但是在另一个版本里却已删减得几乎可以忽略不计。范冰冰在特供中国的《钢铁侠3》里的表演，在发行于其他地区的版本中被剪得一格不剩；王学圻饰演的角色也只在几秒之内一闪而过。正如发表在《新周刊》上的一篇文章所说的那样："好莱坞被分成了两种：美国观众看到的好莱坞，以及只有中国观众能看到的好莱坞。"②

需要进一步解释的是并非只有好莱坞电影才为自己装扮出了这样一副"雅努斯"之脸，它也是"亚洲电影"驾轻就熟的套路。在数年前举办的一次"两岸导演研讨会"上，这种套路还被

① 中国新闻网：《广电总局将严查中美合拍片：挤占市场空间威胁市场》，http://www.chinanews.com.cn/yl/2012/08-25/4133293.shtml.
② 新周刊：《有一种好莱坞电影叫中国特供》，https://www.neweekly.com.cn/article/shp1522676583.

当作"独门绝技"亮出来。陈嘉上坦率地说香港电影的"灵活性"就在于"常常是观众要什么我们就给你什么,经常就有不同的版本来适合不同地区发行口味的要求",因而其期望便是"允许合拍片有多个版本,准备不同的结尾"①。

二

亚洲的加法一方面为媒介工业资本的增殖出谋划策,另一方面却又无视资本的本性,试图用人格化的种种假定约束其增殖的欲望,既期待它能越过民族-国家的疆界,又希望它能止步于区域的边缘。然而无论区域的边缘还是民族-国家的疆界,对于资本而言都不过是局限。卡尔·马克思(Karl Marx)曾指出,"创造世界市场的趋势已经直接包含在资本的概念本身中"②。大卫·哈维(David Harvey)也曾多次在他的著作中详细地阐述过这一论断。诸如在《新帝国主义》(*The New Imperialism*)中,他说,"可以从理论上推出并且与资本主义的历史-地理记录相一致的是:有一种永不停息地减少(如果不是消灭)空间障碍的动力,以及与之相伴随的永不停息地加速资本周转的冲动"③。这意味着资本在它成为资本的那一刻起,实际上就已经潜在地试图跨过一切疆界,更何况无论是在

① 新浪娱乐:《陈可辛尔冬升两岸导演研讨会亮出"独门绝技"》,http://ent.sina.com.cn/m/c/2005-01-10/1516624809.html.
② [德]马克思,恩格斯,《马克思恩格斯文集》(第八卷),中共中央马克思恩格斯列宁斯大林著作编译局译,北京:人民出版社,2009年,第88页。
③ [美]大卫·哈维,《新帝国主义》,初立忠,沈晓雷译,北京:社会科学文献出版社,2009年,第81页。

理论上,还是在经验上,亚洲任何一个民族-国家的边界之内都不存在可以无限容纳电影工业资本的市场空间,尽管这些空间在近年来的变化确实令人瞩目。"过剩资本的吸收遇到困难怎么办?"大卫·哈维对这一设问的回答之一即"通过地理的扩张来在别处寻找市场"[1]。然而并非所有的扩张和寻找都能如其所愿。正如杜赞奇(Prasenjit Duara)曾说过的那样,"在空间的民族模式中,有一种要使文化与政治权威相叠合的努力。当然,这也会在民族空间与资本主义空间之间制造出紧张关系。最为重要的是民族-国家的领土主权会限制资本主义去疆域化的基本使命"[2]。这种限制最为明显的体现是以政治和经济的指令来约束资本的流入与流出。正如前文所言,亚洲电影的跨国合制成为谋求进入对方市场的途径,固然说明政策性的壁垒有所松动,但是绕道而行的路线也表明了门槛依旧存在。

更含蓄但也更稳固的限制尚在门槛的背后。在为《亚洲电影中的殖民主义和民族主义》(*Colonialism and Nationalism in Asian Cinema*)所写的导论里,维玛尔·迪萨纳亚克(Wimal Dissanayake)概括了本尼迪克特·安德森(Benedict Anderson)在《想象的共同体:民族主义的起源与散布》(*Imagined Communities: Reflections on the Origin and Spread of Nationalism*)中论述过的印刷资本主义与民族认同的基本观点

[1] David Harvey, *The Enigma of Capital and the Crises of Capitalism* (Oxford: Oxford University Press, 2010), 158.

[2] Prasenjit Duara, "Asia Redux: Conceptualizing a Region for Our Times", *The Journal of Asian Studies*, Vol.69, No.4 (2010): 964.

之后，继续说道，"在现代世界，电影变成了传播的主导形式，它在识字和不识字的群落中唤醒想象的共同体方面扮演的角色至关重要"①。然而电影并非只是取代了印刷媒介的位置。在安德森的论述里，印刷资本主义和民族认同是一种条件与产物的关系。电影作为一种媒介在二十世纪初期出现的时候，想象的共同体已然经历了数百年的风雨，换句更直接的话说，它最初的想象早已经完成了。这意味着现时代的电影不再是——至少不仅是——想象共同体所需要的方法，更是想象的共同体所需要的方法。通过地理的扩张寻求空间的跨国资本既要应付"别处的市场"，也要为返归此地的本土市场寻找退路，毕竟"绝大多数亚洲国家还都依赖本土观众来获得投资的收益"②。唯其如此，"亚洲电影"才会成为竞争与协商的场所，工业资本的跨国组合与民族主义话语的纠缠才会显现为一种彼此决定的关系、一种内在的矛盾。

　　荆子馨（Leo Ching）也曾在他的文章《全球化的区域，区域化的全球：晚期资本主义时代的大众文化与亚洲主义》（*Globalizing the Regional, Regionalizing the Global: Mass Culture and Asianism in the Age of Late Capital*）中论及资本的跨国流通问题。他提醒道，"我们忘了资本自身始终都是潜在的跨国资本。只要剩余价值能被提取，在理论上，资本就没有理由

① Wimal Dissanayake, "Introduction: Nationhood, History, and Cinema: Reflections on the Asian Scene", in *Colonialism and Nationalism in Asian Cinema*, edited by Wimal Dissanayake (Indianapolis: Indiana University Press, 1994), xiv.
② Wimal Dissanayake, "Introduction: Nationhood, History, and Cinema: Reflections on the Asian Scene", in *Colonialism and Nationalism in Asian Cinema*, edited by Wimal Dissanayake (Indianapolis: Indiana University Press, 1994), xiv.

保持为民族的或跨国的资本"①。面对"亚洲电影"的状况，这一论断也可以稍加修订——只要能够获取利润，媒介工业资本就有理由选择让它的叙事话语保持为民族的话语或跨国的话语。在寻求折中的情况下，甚至能够借由生产出另一个副本而使两者同时成立。日本的胜制作公司（Katsu Productions）与中国香港地区的嘉禾公司在1971年合拍的影片即为一例。在这部由安田公义（Kimiyoshi Yasuda）执导的影片里，胜制作的创始人胜新太郎（Shintaro Katsu）延续了他在此前塑造的"盲剑客"形象座头市，另一个风行一时的形象则是王羽在张彻的电影里扮演的"独臂刀"王刚②。影片在这两个经典人物之间组织情节，显然是一种谋求区域市场的策略，一方面试图借用"独臂刀"的形象为日本观众提供"唐人武士"的异域情调，另一方面也借此牵连将"盲剑客"的形象带往更为广泛的热衷于武打片的华人观众群体。影片也直率地表达了超越民族文化差异的欲望。来到日本寻访友人的王刚，遇到了行旅途中的座头市之后发生了很多误会，产生误会的原因则借人物的对白而归结为"可惜语言不通"。更为重要的是通过强调江湖道义，影片还让这两位侠客与社会底层的其他受害者一起结为对抗地方统治集团的力量。然而即便是通过引入阶级和伦理观念的新视角，影片找到了想象另一种命运共同体的方法，"盲剑客VS.独臂刀"的基本设计仍然无可避免地要将故事引向该类型的

① Leo Ching, "Globalizing the Regional, Regionalizing the Global: Mass Culture and Asianism in the Age of Late Capital", *Public Culture*, Vol.12, Iss.1 (2000): 243.
② 在张彻的《独臂刀》（1967年）里，王羽饰演的角色名叫方刚。

惯例，一场必须分出胜负的最终决斗。鉴于这样的输赢结果总是容易触动敏感的民族情绪，结果是影片剪出了两个不同的版本并分别拟定了片名——日本本土上映的是"盲剑客"刺死了王刚的《座头市大败唐人剑》，中国香港地区上映的则是王刚战胜了座头市的《独臂刀大战盲侠》。

资本的冲动无法遏制自身寻找增殖空间的欲望，然而疆界的存在又迫使其不得不顾虑民族主义话语的表达，这些问题都不是只有"旧"亚洲电影才面临的特殊状况。前文提及的《飞天舞》即是"新"亚洲电影的一例。在这部影片里，第一次通过大银幕被介绍到中国的金喜善在其中扮演了元朝一位将军的庶生女雪莉，影片也就以其为中心讲述了她和两个男人的故事，其中一个是高丽武士的后人刘珍河，另一个则是江浙豪强南宫家的长子俊光。在这个三角恋的故事里，又混杂着极为繁复的家族仇恨情节，这使得人物关系异常纠结，不过所有的繁复与纠结也都在"最后所有人全死了"的结局中得到了彻底的解决。如果说这个故事的主题是如何放下记忆的负担，并将历史上的种种亏欠与偿还、伤害与报复重新化约为零，那么它可能的确是想表达一种超越民族身份的亚洲认同。但这只是《飞天舞》呈现出的一种面向而已。

罗贵祥（Kwai-Cheung Lo）在观察韩中合拍的影片时发现，对于自身充满了怀疑的韩国男主角总是需要中国的女性来重新肯定他们的信心和勇气。"卡司里的香港男星则需要假扮韩国人的角色。例如在朴熙俊（Hee-joon Park）执导的科幻电影《天士梦》（*Dream of a Warrior*，2001年）中，黎明的声音就完全被韩语配音掩盖，影片借此将其他者性抹除，进而控制其中国阳

刚之气的威胁。"①在《飞天舞》中，中国演员王亚楠饰演的南宫俊光不仅在"阳刚气质"上威胁到了韩国演员申贤俊饰演的刘珍河，他的磊落与宽容要比后者的轻率更具品格上的吸引力，而且还从刘珍河的身边夺走了金喜善饰演的雪莉。《飞天舞》因此成为一个控制失败的案例。但当影片在韩国上映时，所有出现王亚楠版南宫俊光的镜头悉数被删，重新切入了韩国演员郑镇荣（Jin-yeong Jeong）饰演的另一个南宫俊光。如果说《飞天舞》的韩国版象征性地挽回了控制的失败，以此投合了表达的民族主义期待，那么它的中国版就表明了对于民族主义的疏远如何被利用为拓殖亚洲的一种方法。

这种方法当然不可能随着亚洲想象的流行而失效。2014年，韩国的希杰娱乐和巨石公司联合制作的那部以"丁酉再乱"（1597年）为题材的《鸣梁海战》即是一例②。在这部影片里，崔岷植（Min-sik Choi）饰演的朝鲜名将李舜臣率领十余只战船大败入侵的日本水军，迫使其仓皇撤退。在中国公映的版本中，影片的片头以动画叠加字幕的形式演示了16世纪晚期的东亚状况，介绍了丰臣秀吉以"征明假道"为借口入侵"明国"近邻的背景和"朝明联军"携手抗击的局面之后，历史的叙事才回到主人公在当时的处境。早前蒙冤的李舜臣出任水军统领，列阵于珍岛碧波津，准备迎击来岛通总的舰队。作为故事展开之前的引

① Kwai-Cheung Lo, "There Is No Such Thing as Asia: Racial Particularities in the 'Asian' Films of Hong Kong and Japan", *Modern Chinese Literature and Culture*, Vol. 17, No. 1 (2005): 138.
② 尽管影片中大部分主要的日本角色都由韩国演员假扮，但是也有日本演员参演，因而仍然可以将《鸣梁海战》看成一部跨国制作的"亚洲电影"。

言,这些介绍显然考虑到了前近代时期的中国在这场战争中的角色,然而这样的历史叙述也只是资本的增殖欲望所支配的一个副本。在韩国上映的版本中,在历史重述的另一种重述中,"明国"和"联军"都作为一种不必要的信息暧昧地消失了。《鸣梁海战》经由再一次剪辑变成了民族主义叙事更纯粹和更完美的模范,当然它也成为韩国本土市场当年的票房冠军。

三

托比·米勒等人曾以冗长的篇幅讨论了"欧影基金"资助的合拍片《美丽新世界》(*Asterix and Obelix Take On Caesar*, 1999年),一部在票房的意义上难得一见的成功之作。这部影片虽然在法国拍摄,但是法国只提供了4500万制片资金中的51%,其余的49%则来自德国(33%)和意大利(16%)。《美丽新世界》在欧洲的764家影院同时上映,总共获得了1亿1100多万美元的票房收益——美国市场仅仅贡献了其中的零头。法国的《世界报》(*Le Monde*)因而将其树立为"抵抗美国影像帝国主义(cinematographic imperialism)的形象"。然而,这种抵抗所用的武器却是"亦步亦趋于好莱坞的叙事特征"和市场策略:"如果说《美丽新世界》以其快节奏的线性叙事、明星饰演的目标导向的人物、奇观化的特效和动作序列分享了好莱坞电影的类型化特征,那么,它也跟好莱坞电影分享了一种民粹主义的表达。正如好莱坞电影所改编的漫画故事里通常都会有一些英雄,虽然被贬抑或被遗弃,但又都拥有对抗各种体制性压迫的特殊力量,《美丽新世界》和'国袍电影'(peplum films)也将斗志

和实力赋予它们的日常英雄,对抗更大的强权。"作者们进而提问道,启用规模庞大的卡司,制作成本高昂的特效,《美丽新世界》借用好莱坞的策略,创造了一种奇观化的动作-历险模式以迎合国际市场。这就是要以模仿好莱坞,同时以牺牲成本更小的替代性电影和本土表达(local expressivity)为代价的那种未来的欧洲电影吗?虽然高举着抵抗好莱坞的大旗,但这显然不是能使欧洲电影多元化的理想处方[①]。

尽管时至如今,"亚洲电影"尚不曾像"欧洲电影"一样在其想象的区域内开辟过这样一片"美丽新世界",但它陷落的困境却完全相同。甚至退一步到"亚洲的电影",亦步亦趋于好莱坞的叙事特征和市场策略既是其攥在手中的金箍棒,也是它悬于头顶的紧箍咒。《韩国电影史》的作者们在回顾历史不远处的里程碑时曾这样说道:"从此之后,韩国电影的目标是吸收《生死谍变》的成功经验进行扩大再生产。即遵循标杆分析法(benchmarking),仿效好莱坞大片,特别是动作片的高概念(high concept)模式,制作出更多超越韩国电影固有模式而能立足世界影坛的电影。"[②]民族-国家电影复兴的亚洲模范也因此而有了其他的意味。在生产方面,"颇具讽刺意味的是韩国的电影工业将好莱坞的成规与习惯本土化到如此纯熟的程度,乃至连好莱坞也觉得其制作的公式化电影(formulaic films)口味正

① Toby Miller, Nitin Govil, John McMurria, and Richard Maxwell, *Global Hollywood* (London: British Film Institute, 2001), 94-97.
② [韩]韩国电影振兴委员会,《韩国电影史:从开化期到开花期》,周健蔚、徐鸢译,上海:上海译文出版社,2010年,第372页。

宗"①；在发行方面，"制作一种基于本土但又可以在全球营销的电影，而后通过垄断经营的连锁多厅影院发行，这种做法正是韩国的电影工业要在国内和国际市场中成为另一个好莱坞的努力及其结果"②。

"亚洲电影"的重新发现，既是要发现它的未来——区域化、共同体和想象的大市场，也是要发现它的过去——正在丧失的传统、经验和本土性，然而这些概念中没有任何一个可以清晰地被定义。通过模仿好莱坞而将其超越的"韩国电影固有模式"算是传统吗？如果不算，那它又算是什么呢？经验到底是电影所讲述的某个对象，还是对于电影的讲述本身的抽象？本土性是什么？暂且不论是否存在一种纯粹的本土性，它的基础是民族-国家还是地理区域，抑或可以灵活地添加前缀？更加重要的问题还在于如何理解连接了过去与未来的现在。亚洲论述要在好莱坞的阴影之下为亚洲的电影争取更大的生存空间，然而这些空间实际上却是为极少数的电影准备的舞台。这些电影越来越倚重庞大的资金和昂贵的技术，开画的那一刻就能铺满主流院线的银幕，上映的时间甚至可以持续数月之久，导致小成本的电影，同时也是对风格化更为容忍的电影生存的可能越来越小，只能在排片表的边边角角处寻找栖身之地。亚洲的剧院里到处都是好莱坞电影固然糟糕，然而，铺满了剧院的每一部亚洲电影看起来都像是好莱坞电影，可能也同样糟糕。尽管亚洲言说的目的是要用多样化来

① Kyung Hyun Kim, *The Remasculinization of Korean Cinema* (Durham: Duke University Press, 2004), 273.

② Nikki J. Y. Lee, "Localized Globalization and a Monster National", *Cinema Journal*, Vol. 50, No. 3 (2011): 61.

改变均质化，然而在通往目的的过程中，所付出的代价却恰恰是多样化的消失。套用齐泽克（Slavoj Žižek）的修辞来说，开始的时候还是赞歌，后来就变成了挽歌。

然而似乎只有这样，才能把"亚洲电影"当成特殊性和统一性的假定。一旦站到这种假定的立场上说话，"无论我们采取多么激进的姿态，我们永远不会在批判方面取得成效"①，这既是酒井直树（Naoki Sakai）在《现代性与其批判》中的提醒，也是伊曼努尔·康德（Immanuel Kant）告诉我们的道理。如果"亚洲电影"的想象始终都将自己定义为一种能够剔除资本及其欲望的抵抗性与批判性话语，那么，必须回答的问题还有，在全球化的背景中强调文化多样性的时候，为什么必须要以一个超越民族-国家疆界的想象的区域共同体而不是民族-国家为主体？为了抵抗好莱坞的霸权而建构"亚洲电影"与为了建构"亚洲电影"而挪用抵抗的话语是截然不同的。如果是前者，那么这种建构只是失败的；如果是后者，这种建构还有可能是危险的。毕竟直到现在也没有人设计出一种方法，能在跨越民族-国家疆界的行列里一眼看出过分的民族主义，并将其扣留在原地——在我们的"亚洲电影"想象中，这可能是更大的隐忧。

① [美]酒井直树，《现代性与其批判：普遍主义和特殊主义的问题》，白培德译，《后殖民理论与文化批评》，张京媛编，北京：北京大学出版社，1999年，第404页。

在《视觉快感与叙事电影》（*Visual Pleasure and Narrative Cinema*）里，劳拉·穆尔维（Laura Mulvey）将她对好莱坞电影的所有批评都建立在它的父权制（patriarchy）属性这一前提之上。她在这篇已经成为电影理论经典文献的总结部分里写道："窥淫癖（scopophilic）的本能（来自将别人当作色情客体观看的快感），以及与此相对的自我利比多（ego libido）（形成认同的过程），充当了可为这种电影所利用的构造与机制。女性的形象作为男性凝视（主动的）的原始材料（被动的），将此观点进一步带入表征的结构，因应父权制秩序的意识形态所要求的层次，幻想性的叙事电影（illusionistic narrative film）则是这种意识形态运作最恰切的影像形式（cinematic form）。"[①]所谓"父权制"，《传播与文化研究的关键概念》（*Key Concepts in Communication and Cultural Studies*）提供了简明的解释，意

① Laura Mulvey, "Visual Pleasure and Narrative Cinema", *Screen*, Vol.16, No.3 (1975): 17.

思是指一种要在社会、政治和性的方面将女性生产和再生产作为男性之附属的社会组织和社会进程①。这样的性别关系因而成为权力话语最为熟悉的装置，也是西方殖民者关于东方的叙述中最为原始的修辞。哥伦布在第一次抵达美洲的时候，竟就以为自己到了中国，蜿蜒的奥里诺科河（Orinoco）便是流经伊甸园的天堂之河。齐亚乌丁·萨达尔（Ziauddin Sardar）就此提问道，除了夏娃的诱惑，殖民者还能在所谓伊甸园里发现什么？出现在西方视野里的东方，从一开始就是既需要惩罚又等待救赎的女性形象。这一形象既以其妖娆的身体满足男性的"个人要求"，也以她顺从的姿态服务于西方的"集体目标"。萨达尔认为，这两种欲望的同时并存，正是东方主义想象的病理学基础②。

第一节　性别装置的历史遗产

一

理查德·奎因（Richard Quine）执导的影片《苏丝黄的世界》（*The World of Suzie Wong*，1960年）所讲述的全部故事都建立在萨达尔所说的基础之上。威廉·霍尔登（William Holden）饰演的画家罗伯特在前往香港写生的渡轮上遇到了一位

① Tim O'Sullivan, John Hartley, Danny Saunders, Martin Montgomery, and John Fiske, *Key Concepts in Communication and Cultural Studies* (New York: Routledge, 1994), 219-220.

② Ziauddin Sardar, *Orientalism* (Buckingham: Open University Press, 1999), 1-2.

名叫林美的中国姑娘。这个相遇的场景以描绘/艺术的名义为男性/西方的凝视提供了无可辩驳的合法性。林美的天真与鲁莽，以及她所杜撰的世家豪门出身，进而作为一套典型的东方叙事符号进入情节；另一套则是神秘与堕落，以及黑暗的历史——罗伯特再一次遇到林美的时候，发现她竟是在旅馆楼下的酒吧里卖笑的妓女苏丝黄。所有的这一切都激发了罗伯特去探索香港和苏丝黄的兴趣，尽管是以罗曼史的类型模式。

如同诸多远赴异域历险或猎艳的故事一样，这部电影完美地满足了西方男性对于东方女性的想象。苏丝黄看到画布上的女人并不像自己时，罗伯特相当简便地回答说，他描绘的只是自己脑中的印象。这样的"认识论"解释了他对苏丝黄如偏执狂般的迷恋和其他所有的反应。为了能讨罗伯特的欢心，苏丝黄把自己弄成了摩登女郎的模样，但她那身洋裙却引起了画家的盛怒。罗伯特一边咒骂她看起来就像欧洲街头的妓女（尽管她就是妓女，但她是东方的妓女），一边粗暴地剥下她的衣服。考虑到《海斯法典》其时仍然有效，这个动作就是影片中最具色情意味和攻击性的一幕。罗伯特的反应之所以如此强烈，原因在于苏丝黄的模仿无意中闯进了西方现代性的符号系统，威胁到了白人男性的自我定义和他者想象，所以其必须被重新包裹在得体的东方色彩之中。结果是他找来了一套凤冠霞帔，迫不及待地给苏丝黄穿戴起来。

重提苏丝黄的目的并不在于复述这部影片怎样续写了殖民叙事的陈词滥调，而是发现西方如何自喻为男性并完成了形象谱系的自我修订。除了苏丝黄以外，罗伯特还吸引了西尔维亚·萨姆斯（Sylvia Syms）饰演的银行家之女凯伊的芳心，但他并未选

择后者，而是迎娶了异族的新娘带往美国。这样的转折和大团圆的结局使得这部影片看上去已然超越了西方与东方的权力关系，然而，好莱坞的跨国罗曼史却正是借此来为西方中心主义的重申提供了空间。凯伊的父亲原是画家的资助人，当他听说罗伯特爱上了苏丝黄之后，立刻就拒绝再给他提供工作的机会。借用结构主义的方法命名，差一点成为罗伯特岳父的银行家，只不过是主人公的"假父亲"，不仅不能引导故事里的英雄成长，反而要将其领入败坏的世界。这位"假父亲"对于亚洲人抱有顽固的偏见，只是以统治者和剥削者的姿态君临东方。移情别恋的情节因而意味着对于某种象征性遗产的拒绝。如果说西方曾经仇视或鄙视过亚洲，那么现在，腐朽的观念已经与粗暴狡猾的势利鬼一起被否决了。

衰老的西方退场了，取而代之的是帝国的新主体——优雅的绅士。在被帝国的绅士驯服前，苏丝黄也像曾在无数荒诞传奇里出现过的东方女郎一样神秘。区别在于这里的神秘不再与诡异的东方风俗或传统有关，而是某种历史的后果。苏丝黄隔三岔五地突然消失，之后又突然出现，真相是去照料同她一起被负心的情人遗弃在贫民窟的私生子。这里的神秘只是东方的女性遮掩其苦难的遭遇和挽回尊严的方法，只要西方的男性约略展示他的包容性，这种幼稚的武装就会自动解除。当罗伯特把苏丝黄带到西餐馆的桌前时，她就坦白了自己只是卑微的卖笑女。于是，东方的女性就既要以其神秘激发西方男性的征服欲，同时又要借这种神秘的消散来将欲望的满足改写成拯救。大团圆的结局因而成为新的西方男性主体将亚洲的女人从贫瘠、幽暗、充满了罪孽的历史中解放出来的标志。

二

《苏丝黄的世界》和贾科莫·普契尼（Giacomo Puccini）创作的歌剧《蝴蝶夫人》（*Madama Butterfly*）一样，历来都被视为殖民叙事的样本，陆润堂（Thomas Y.T. Luk）干脆把苏丝黄看成新版的"巧巧桑"①。然而并没有任何迹象表明"亚洲电影"对此构成了挑战。这些影片如同好莱坞电影一样，既是父权制的文化逻辑支配的结果，也是对其进行再生产的场所。区别只是在好莱坞电影中占据了支配地位的男性处于种族的规定之中，"亚洲电影"则在复制性别与权力结构的同时，代之以民族身份的约束。当罗伯特和平克顿退场后，民族-国家的男性主体就接替了他们的位置，"亚洲女人"亦随即成为不再有效的命名，必须要将她们置于民族和国家的边界之内来重新理解。至于泛亚元素整合的意义，也仅在于为此提供了更多的便利。早在《苏丝黄的世界》之前，乔舒亚·洛根（Joshua Logan）就曾在好莱坞拍摄过一部讲述美国男人与日本女人相爱的《樱花恋》（*Sayonara*，1957年），制片厂原本打算邀请奥黛丽·赫本（Audrey Hepburn）出演，遭到拒绝之后，辗转多地才在洛杉矶发现了后来的饰演者，日裔女演员高美以子（Miiko Taka）②。

① Thomas Y. T. Luk, "Hong Kong as City/Imaginary in The World of Suzie Wong", in *Before and After Suzie: Hong Kong in Western Film and Literature*, edited by Thomas Y. T. Luk and James P. Rice (Hong Kong: New Asia College of The Chinese University of Hong Kong, 2006), 74.

② [美]涩泽尚子，《美国的艺伎盟友：重新想象敌国日本》，油小丽，牟学苑译，南京：江苏人民出版社，2011年，第270-271页。

《苏丝黄的世界》起初的计划，则是让一位法籍越南裔女星充任主演，后来颇费一番周折才找到了关南施（Nancy Kwan）。但是跨国制作的盛行却允许"亚洲电影"从容地去挑选理想的双重他者，既是角色的，也是演员的；既是性别的，也是民族的。

尽管斯蒂芬妮·德博尔在《合制亚洲：定位日中区域电影与媒介》中乐观地描述了当下的状况与趋势，她在其称为"技术区域主义"（technoregionalism）的"亚洲电影"中析理出了三种含义——"未来主义"（futurism）、"本土主义"（localism）和"亲似性"（proximity），认为亚洲合制不仅超越了该区域过去被民族的疆界所割裂和局限的状况，而且形成了针对好莱坞和欧美主导的全球化政体的抵御，同时还共享了一种亚洲认同[①]。然而，即便是这样乐观的论述，也必须承认"亚洲电影"同时也是民族主义话语角力的场所，而且，这种角力恰恰经由好莱坞式的性别修辞装置而展开。她在回顾亚洲合制的早前案例《香港之夜》（*A Night in Hong Kong*，1961年）[②]时说道，尽管这是一部号称"半对半"（50/50，Chinese Hong Kong-Japan）的合拍片，然而东宝公司的主导仍将亚洲合制的"不平等"带到了"表征与叙事结构的形成之中"，因为它实际上再生产了经由好莱坞电影而普及化的性别关系形式，"一个美国男人和一个香港女人之间的罗曼史"[③]。只不过这里的美国男人换成了日本男

① Stephanie DeBoer, *Coproducing Asia: Locating Japanese-Chinese Regional Film and Media* (Minneapolis: University of Minnesota Press, 2014), 9-10.
② 香港地区当然不能单独作为一个民族－国家进入论述，无论何种区域想象都应将其视为中国这一民族－国家内部具有其特殊历史的地区。
③ Stephanie DeBoer, *Coproducing Asia: Locating Japanese-Chinese Regional Film and Media* (Minneapolis: University of Minnesota Press, 2014), 32.

人——宝田明（Akira Takarada）饰演的日本记者田中弘。他来到香港之后就病倒了，幸好有同事熟识的本地姑娘介绍，田中弘认识了尤敏饰演的女主人公吴丽红，并且在她的安抚和照料中很快就恢复了"元气"。尽管热心的介绍人只是随口谎称吴丽红是一名医生，然而职业身份的真假其实并不重要——吴丽红这个角色本身就是治疗的处方。

《香港之夜》上映之后，东宝公司和电懋公司（国际电影懋业有限公司）继续合作拍摄了《香港之星》（*Star of Hong Kong*，1963年）和《香港·东京·夏威夷》（*Honolulu-Tokyo-Hongkong*，1963年），从而组成了一个完整的系列。除了电懋的美术师费伯夷之外，这三部影片的主要创作者都来自东宝，导演是千叶泰树（Yasuki Chiba），编剧分别是井手君郎（Toshiro Ide）、笠原良三（Ryozo Kasahara）和松山善三（Zenzo Matsuyama）。两位主演则一直是宝田明和尤敏。民族主义话语对性别修辞的挪用不仅是一种惯例——虽然这里所讨论的案例主要集中在东北亚，但是泰国学者的研究表明在东南亚合拍片中也同样如此[①]——有时候甚至还会成为一种制度。1954年9月，日本的大映公司（Daiei Motion Picture Co., Ltd）与中国香港地区的邵氏公司签署了一份制作总预算为30万美元的合作协议。这份协议明确地划分了合作双方的投资份额，大映占70%，邵氏占30%。该协议也详细地规定了各自的分工——制作团队主要由大映的人员组成，制作流程也要求在大映的片场完成。邵氏方面

[①] Veluree Metaveevinij, "Negotiating Representation: Gender, City and Nation in South East Asian Transnational Cinema", *South East Asia Research*, Vol.27, Iss.2 (2019): 133-149.

除了"提供服装、道具和其他协助"之外,派出的人员包括一名置景师、一名发型师、一名服装设计师、一名历史顾问、一名武术指导和五名女演员①。上述条款的微妙之处在于它不仅保证了大映的主导权,而且委婉地拒绝了中国男演员出现在银幕上,至少是从一开始就不打算讲述一个日本女人爱上一个中国男人的故事。这种状况太适合回答黄哲伦(David Henry Hwang)的《蝴蝶君》(M. Butterfly)里那句尖锐的反问——刚从舞台上下来的巧巧桑的扮演者宋丽玲对等着表达倾慕的法国男人伽里玛说道:"这样想一下:如果一个金发碧眼的返校节女王爱上了一个矮小的日本商人,你会说什么……我相信,你会认为这个女孩是个精神错乱的白痴。"②

并不是只有"亚洲电影"的对面(好莱坞电影)或过去(二十世纪中期的亚洲电影)才向我们展示了性别如何作为一种修辞装置在电影的叙事中生产出意义,告诉我们"性别既是权力得以形成的领域,也是它得以表达的主要方法"③,既是父权制社会关系的支配逻辑,也是用以隐喻社会间关系的熟练手段——"亚洲电影"也一样。

① Kinnia Yau Shuk-ting, *Japanese and Hong Kong Film Industries: Understanding the Origins of East Asian Film Networks* (New York: Routledge, 2009), 68.
② [美]黄哲伦,《蝴蝶君》,张生译,上海:上海译文出版社,2010年,第28-29页。
③ Joan Wallach Scott, *Gender and the Politics of History* (New York: Columbia University Press, 1988), 45.

第二节　亚洲电影的性别修辞

一

虽然关于"亚洲电影"的话题已经持续了十几年，但是这些明显的迹象却始终都没有成为一个"问题"。可能的原因之一是一种犬儒主义的态度已将父权制视为虽然糟糕但也无法改变的事实接受了，如同在掌心里扎得太久的刺，最后竟然变成了肌体组织的一部分。另一种原因，则是全球化的冲击赋予了民族意识的表达以新的正当性，因而对于性别话语的征用也就获得了许可和宽容。例如韩国学者赵惠净在讨论林权泽执导的《西便制》的时候，虽然也注意到其中的"父权主义和非理性思想"，但她还是"无法把焦点集中在这个议题上"，因为民族主义构成了更紧迫更重要的叙事，"作为长时间的'历史失败'，韩国现在需要它"。赵惠净试图说服自己，《西便制》中为了建立"现代"民族–国家的民族主义，并不同于为了抵抗外来势力而生的民族主义[①]。但在肯定前者的同时，如果不对性别的问题进行批判的分析，彻底的分离就不可能实现，因为这种许可和宽容也会鼓励前者把民族–国家想象成男性化的主体，借诸性别关系的支配地位，虚构出民族–国家政治的支配地位，并以此来重新叙述失败的历史。韩国导演金成洙（Sung-su Kim）拍摄的《武士》（*The Warrior*，2001年）和韩相熙（Sang-hee Han）拍摄的《初雪之

[①] 参见陈光兴编《超克"现代"》（上册），台北：台湾社会研究杂志社，2010年，第278页。

恋》为此提供了恰当的案例。这两部影片不仅借用父权制性别关系中的支配与从属结构重新想象了韩国与其东亚邻国的关系，分别对应着在前近代和近代时期扮演了重要角色的中国和日本，而且将这种想象置于充满了东方主义色彩的空间再现之中。

尽管前近代时期以中国为中心的朝贡关系是一个复杂的历史概念，但在现代韩国大众媒体的传播中，"朝贡"一语却变成了一个包含着屈辱意味的词汇。李明博政府因为对美开放牛肉市场而引发政治风波的时候，韩国的电视报道就谴责其奉行的是"朝贡外交"。《武士》在这样的气氛中出现，叙事的要务便是重返十四世纪来找回丢失的尊严。

影片讲述的是一个高丽使团在洪武年间前往南京朝贡的遭遇。他们刚刚抵达就被朱元璋污蔑为奸细，流放至大漠，不过粗暴的君主本人却未现身。吊诡的电影语言一方面确定了前近代时期的中华帝国作为霸权的存在，另一方面却又将其处理成了一种没有所指的能指[1]。除了以此隐喻一个"虚无的中国"，《武士》也借高丽使团的流放之途呈现了一个"衰败的中国"[2]。影片中可见的风景只有荒漠、黑店以及一座废弃了多年的城堡。作为历史的遗迹，这座城堡就像经久不愈的伤疤一样暴露着帝国的挫败，但是高丽武士却将它重新恢复为赢得荣耀的阵地，他们把避难的边民带入城堡后就与尾随而来的蒙古兵展开激战。帝国的

[1] 一个有趣的互文本是韩国导演金柳珍拍摄的《神机箭》（2008年），片中浩荡的明使团抵达朝鲜时捧着皇帝的牌位，但在其上写的却是一个"阙"字。
[2] 韩国的历史学者通常认为朝贡体系形成的动力是存在一个"强大的中国"或"富有的中国"。参见白永瑞，《思想东亚：朝半岛视角的历史与实践》，台北：台湾社会研究杂志社，2009年，第4-6页。

武装则始终都是缺席的，能够看到的只有被蒙古兵囚禁的芙蓉公主。当高丽武士决定帮她摆脱元朝残部的挟持时，韩国人视为羞辱的历史就又一次得到修订。朝贡国变成了拯救者和支配者，宗主国则沦为被拯救者和被支配者。极具象征性的场景之一是刁蛮的芙蓉拒绝步行，要求得到帝国公主的礼遇，但是愤怒的高丽武士却砸烂了她的轿子。芙蓉的出现也抹平了高丽人内部的矛盾。当韩国演员朱镇模（Jin-mo Joo）和郑雨盛饰演的将军和奴隶一起看到这个被藏起来的女人时，男性的权力和欲望就被唤醒了。按照约翰·费斯克（John Fiske）的说法，凝视根本上就是施加控制的典型手段，它赋予了男性对女性的所有权，至少是对其形象的所有权①。正是这种所有权的平均分配使得男性超越了阶级的差异变成了相同的欲望主体。

不同于《武士》的是《初雪之恋》并未以任何形式提及朝鲜半岛被殖民的历史，而是在一系列符号化的场景中，重新想象了韩国与日本的力量关系，并且借此来重新协商了前者在二十世纪亚洲的位置。影片讲述的是韩国演员李准基饰演的交换生金明与宫崎葵饰演的日本姑娘七重的爱情故事，但是从两位主人公相遇的第一个场景开始，这个故事就被赋予了别样的意味。金明与年轻的日本僧人比赛骑车时擦破了手臂，辗转至一座寺院，在那里遇到了做义工的七重，这位姑娘细心地为他清洗了伤口。在此获得抚慰之后，影片再度将其置于竞争的环境，金明不仅赢得了下一次比赛，而且在另一场搏斗中将攻击他的学生全部打倒。韩国和日本的每一次遭遇都被用来确证前者的胜利，这样的主题也贯

① John Fiske, *Reading the Popular* (New York: Routledge, 1989), 34.

彻在讲述历史的段落中。金明第一次约会七重时，老师正在讲授战后亚洲史上重要的万隆会议。摄影机从教室里向外拍出去，无人称的视线穿过窗户，看到男主人公进入了景框。这原本是韩国缺席的历史时刻，但是金明却以另一种形式进入了讲述的现场，关于历史的情境因而从历史中脱域而出，变成了以韩国男性为主体的行动背景。

自这一场约会起，影片便遵循着爱情故事的惯例按部就班地展开热恋、误解与分离的环节，最终通向大团圆的结局。然而即便是在这个老套的形式里，也包含着因应民族主义表达新需要的内容。除了京都车站之外，影片的大部分外景都取自平安神宫、清水寺和青莲院等极具日本传统特色的地点。这些地点都在影片结尾的重逢段落里变成了女主人公的绘画作品描摹的空间。就在最终的结局到来之前，影片插入了一个主观镜头：来到首尔的七重看着这些入选了韩日文化交流展的风景画，镜头依次摇过，每一幅画上的空间里都浮现出了金明的形象。大团圆的结局因而不仅意味着这个韩国男生彻底占据了七重的芳心，他亦借此想象性地占据了日本——如果说成"占领"太过敏感的话。

二

作为亚洲联合制作新潮流的早期案例，韩国导演宋海成（Hae-sung Song）拍摄的《白兰》（*Failan*，2001年）也为它重新确立民族-国家男性主体象征的叙事找到了双重他者——一名来自异国的异性。张柏芝饰演的女主角康白兰在父母双亡后前往韩国投奔亲戚，然而姑妈早已移民到加拿大。为了获取居留

权，康白兰在跨国劳务中介的安排下，通过婚姻程序变成了黑帮成员李江齐的妻子。尽管也算是一个混江湖的角色，然而李江齐能控制的地盘实际上只有一间租赁录像带的小店，一个将虚构的快感与豪情打包消费的场所。掌管这家铺面的资格也被剥夺了之后，李江齐就只能和幼稚的初中生一起混迹于街头的电子游戏厅，在模拟的战斗与厮杀中假想自己的胜利。这些空间暗示了李江齐根本上就生活在幻象之中，无法在社会中找到自己的位置，当然也无法确认自身的主体性。黑帮的老大失手杀了人之后，李江齐甚至答应代其顶罪入狱以换取一笔钱财——这一笔危险的交易象征着主人公的自我将彻底丧失。然而，康白兰的出现，更加准确地说应当是康白兰的死亡，阻止了他的迷途。

李江齐在此前从未见过康白兰，只是为了分得一点佣金才把身份证交给了劳务中介，此后也没有关心过自己到底变成了谁的丈夫，直到康白兰病逝的消息传来，迫使他前往民政部门去办理后事。电影的叙述自此便在两种时序之间交替展开，现在时的序列是李江齐的行程，他在车上翻出了死者遗留的书信和照片，康白兰的画外音同时出现，借此引入的过去时序列则显示出她正在对想象中的李江齐倾诉。叙述者似乎觉得结构本身作为"镜像"的隐喻仍不够，因而还让李江齐在康白兰生前的住所里找到了一面镜子，并且切入一个主观镜头，呈现出他如何在其中看见了自己模糊而残缺的映像。

处理完康白兰的遗物，李江齐回来之后就拒绝再充当老大的"替死鬼"。他为康白兰送葬的行程因而成为自己的还阳之旅。借用金璟铉（Kyung-Kyun Kim）的术语来说，这个故事就是一次"男性回春术"（masculine rejuvenation）的临床实

践。按照他的说法，二十世纪九十年代以来，塑造理想的男性英雄成为"韩国新象征"重建工程的一部分，先前对于"去势的和丢脸的"男性主体的描绘，开始让位于他们的"再阳刚化"（remasculinization）①。宋海成的电影要借康白兰之死为李江齐"招魂"，正是这一转变过程本身的提喻。

尽管李江齐在拒绝了老大的当天晚上就被勒死了，然而影片却留下了重要的"遗训"。此后出现的以韩国为主导的合拍片——特别是韩国的导演作为"作者"的合拍片，大部分都继承了《白兰》在故事的角色中配置性别与民族身份的原则，其中也包括赵真奎（Jin-gyu Cho）执导的看似具有某种颠覆性潜能的电影——《我的老婆是大佬3》（*My Wife Is a Gangster* 3，2006年）。虽然舒淇饰演的黑帮女继承人依然是身手不凡的动作英雄，但是影片不仅让她心甘情愿地嫁给了避难首尔时认识的韩国男人，使得本片成为该系列中唯一的一部以标准的异性婚姻家庭的建立为结局的故事，而且通过最后的一句台词——"每天晚上她都会让你快乐"，声明了韩国男人在暴力对抗中丧失的阳刚气质，将会如何通过性来获得补偿。

在以韩国为中心的"亚洲电影"里，关切的总是韩国男性的主体重建，中国女性的任务就是为此提供服务乃至以死献祭。当然，这样的关系在华语电影中以相同的逻辑被逆转了过来。在李仁港拍摄的《阿虎》（2000年）里，常盘贵子饰演的孤儿院教师美央子，不仅鼓励刘德华饰演的落魄拳手重新走上了擂台，而且帮助他赢得了女儿的认可，使其成为一名真正的父亲。在后来

① Kyung-Hyun Kim, *The Remasculinization of Korean Cinema* (Durham: Duke University Press, 2004), 9-10.

续拍的前传《少年阿虎》（2003年）里，则是金贤珠（Hyun-joo Kim）饰演的韩籍华裔女子最终离开了她的韩国情人，回到了吴建豪饰演的阿邦身边，从而让这个输掉了拳赛的少年以另一种方法完成了他的成人式。这样的案例一再重复，甚至允许我们将弗雷德里克·詹姆逊在讨论"处于跨国资本主义时代的第三世界文学"时所下的论断稍加修改，就能用来描述处于跨国资本主义时代的"亚洲电影"——"亚洲电影"的文本，"甚至是那些看起来好像是关于个人和利比多趋力的文本，也总是以民族寓言的形式来投射一种政治"①。

三

在《美国的艺伎盟友：重新想象敌国日本》（*America's Geisha Ally: Reimagining the Japanese Enemy*）里，涩泽尚子（Naoko Shibusawa）批评美国的《生活》（*Life*）杂志刊载的文章套用女性化的思路将日本人描述成了"囚于琥珀中的蝴蝶"②。然而日本的导演也同样熟练地翻版了这一意象。当摩寿史（Hisashi Toma）拍摄过一部《最后的爱，最初的爱》（*Last Love, First Love*，2004年）。在影片的结尾处，徐静蕾饰演的女主人公方敏就定格为相框里的一张遗照，摆在渡部笃郎（Atsuro

① 詹姆逊的原文是"第三世界的文本，甚至是那些看起来好像是关于个人和利比多趋力的文本，也总是以民族寓言的形式来投射一种政治"。参见《处于跨国资本主义时代中的第三世界文学》，张京媛译，《当代电影》，1989年第6期。"文本"原译为"本文"。
② [美]涩泽尚子，《美国的艺伎盟友：重新想象敌国日本》，油小丽，牟学苑译，南京：江苏人民出版社，2011年，第65页。

Watabe）饰演的男主人公早濑高志的窗下。

这部片名冗长的电影讲述的是日本的汽车工程师早濑高志被派驻到中国工作之后的经历。来到中国之前，早濑刚刚和背叛了他的女友分手，因而意志消沉，完全无心工作。某一次买醉浇愁的归途中，早濑摘下了腕上的手表扔进了黄浦江，暗示了他对生命价值的放弃。幸运的是他遇到了一对中国姐妹，酒店接待员方敏和她还在读大学的妹妹方琳，俩人同时爱上了早濑，她们在故事里的全部功能都在于帮助这个失魂落魄的日本男人重新找回自我。在影片的叙述中，方敏甚至要在遇到早濑之前就做好准备。住在酒店里的一个小男孩不小心让他的玩具车掉到了楼下大堂的地板上，方敏将它捡起来，并且提醒楼上的孩子那样做太危险。这个场景警告了孩子气的自我放逐之于工业日本的负面影响，提醒了早濑应当如何重新确认他的位置，同时也规定了方敏的义务。醉醺醺的早濑登记过之后就将自己的风衣遗落在了前台，作为职责的一部分，方敏必须将这被丢失的部分还给它的主人。相似的情节也出现在妹妹方琳对早濑心生爱慕的时候，只不过将弄丢了的风衣换成了缝补过肩线的西装。庸常的罗曼史情节里出现的这些丧失与归还、损坏与修复的细节，预言了早濑将会如何恢复他原来的模样，其后的故事也就是身患绝症的方敏如何用她时日无多的生命去启发早濑。当方敏终于激发了早濑重新开始积极生活的热情后，这个曾因感情受挫而意志消沉的男人果真投入了工作，再度成长为发达工业社会理想的中产阶级成员，然而方敏却已是在透明的玻璃相框里凝固了微笑的遗照，就像是一只囚于琥珀中的蝴蝶。事实上，最终要以美丽的姿态死去，正是影片赋予方敏的

全部意义。从一开始,女性的生命就是在以倒计时的形式估算的剩余,而这剩余的多少又取决于男性主体自觉的进程,那还会有什么能比方敏之死更恰当地标志这一进程的完结呢?套用拉康的术语,这部"亚洲电影"所讲述的全部故事,只不过是男主人公再度"形成我之功能的镜像阶段"而已。

两个中国女人同时爱上了一个东亚邻国的男人,尽管有些戏谑的意味,但是这句话已经足以概括许秦豪执导的《危险关系》。这部中韩(还有新加坡)合拍的影片把故事的背景从肖代洛·德·拉克洛(Choderlos de Laclos)原著小说中的巴黎换成了"二战"期间的上海,并且将其铺展成男主人公追逐和征服女性的舞台。张柏芝饰演的交际花莫婕妤和章子怡饰演的名门闺秀杜芬玉,全都迷上了张东健饰演的花花公子谢易梵。这部每一格都洋溢着情欲和阴谋气息的电影不厌其烦地在柔和的布光环境中用特写镜头来表现谢易梵的脸孔,男性的吸引力和攻击性因此而被不断地放大。相形之下,窦骁饰演的家庭教师戴文舟则总是处于镜头的边框或景深处,除非被其他人唆使或蛊惑,成为一个傀儡式的行动者,甚至包括他的性启蒙也只呈现为一个过场镜头里的惶恐。事实上,谢易梵被处理成了影片中唯一的成年男性。莫婕妤和杜芬玉都是死了丈夫的寡妇,好比某种等待重新处置的遗产,甚至包括主人公自己的父亲也在故事世界里语焉不详地消失了。所有的人都与空洞的过去一刀两断,所有的现在都只能归于谢易梵,包括他在动荡的局势中把掩护一名抗日学生的行为变成调情的儿戏,也包括他把调情的儿戏变成结尾处在大马路上悲壮的殉情。

尽管在这部影片里,阳刚气质只能通过韩国男星/男性的身

体才能呈现,但是《危险关系》的"危险"可能还不在这里。谢易梵最后死在了寻找杜芬玉的路上,行刺的凶手正是刚刚从莫婕妤的床上爬下来的戴文舟。影片刻薄地嘲弄了这个工人家的孩子曾有的艺术理想,并且证明了他在道德上的草率轻浮。另一方面则在赞美谢易梵对爱情的领悟时也将他显赫的家世,以及财富和权力,表现得异常迷人。这种远比好莱坞电影中的个人英雄主义更加糟糕的价值观,也出现在另一部无论是从制作模式,还是情节结构或人物关系上都极为相似的"亚洲电影"之中。

韩国导演李宰汉(John H. Lee)在《我脑中的橡皮擦》(*Eraser in My Head*,2004年)意外地爆红之后,拍摄了两部亚洲合作的电影,其中一部是去日本拍摄的《再见,总有一天》(*Goodbye, Someday*,2010年),讲述了一对日本中年男女跨越了四分之一世纪的爱情故事,另一部则是来中国拍摄的《第三种爱情》。绝不是仅用巧合就能解释的是韩国的偶像明星宋承宪饰演了影片的男主人公——一个家族集团的继承人林启正,又一对中国姐妹花——刘亦菲饰演的女主人公邹雨和孟佳饰演的妹妹邹月,同时爱上了他。唯一的不同在于邹雨只是一个离了婚的律师,不像方敏那样自己死了,或者像莫婕妤和杜芬玉那样丈夫死了。暂且不论还用所谓"同质化"来评价这部"亚洲电影"是不是已经显得分量太轻,《第三种爱情》的叙述帮助林启正在两个中国女人之间做出正确的选择时,还体现出了一种近乎恶的价值观。影片的开头和结尾都有一个发生在林氏集团建筑工地上的场景。在第一个场景里,邹雨作为建筑工人的法律援助陪同林启正爬上脚手架,劝阻因为拿不到工资而准备跳楼的民工时,她的

安全帽突然从高空坠落。这个场景多少都暗示了邹雨不属于那个数量庞大但是毫无理智的雇佣工人群体，暂时的寒酸处境并不能掩盖她被大资本皇朝的王子选中的命运。第二个场景的出现证明了这样的阐述并非过度。林氏集团的雇工邹月知道她所迷恋的林启正已经和姐姐在一起之后，决定跳楼自杀。邹月的身体坠落到楼下之前，影片先用一个镜头呈现了她的高跟鞋如何先于她自己掉下去。正如第一个场景的劳资纠纷最后被证明林启正完全没有任何责任一样，第二个场景里的死亡同样无关年轻一代的新贵，这是命中注定的自取其辱，因为她并不是适合那只水晶鞋的灰姑娘。

单从人物关系和情节结构来看，筱原哲雄（Tetsuo Shinohara）执导的《甜心巧克力》（*Sweetheart Chocolate*，2012年）完全是以反写的方式复制了前文所说的这几部影片。在这部影片里，林志玲饰演了一名在日本北海道学绘画的留学生林月，两个日本男人先后爱上了她。第一个是福地祐介（Yusuke Fukuchi）饰演的当地雪场救援员星野守，另一个则是池内博之（Hiroyuki Ikeuchi）饰演的房东家独子，即救援队的队长木场总一郎。星野在一场突如其来的暴风雪中为了营救当地居民而死去之后，伤心欲绝的林月在木场的陪伴下回到上海，开办了一家巧克力店铺，钻研当年星野制作的配方。这种漫长的回味使得暗恋林月的木场只能装作若无其事的样子持续地等待，直至十年之后，他才终于赢得了林月的芳心。这个浅薄的故事几乎没有什么值得称道之处，唯一的意义大概就是木场的"接管"——对于一部充满了浪漫与悲伤情绪的电影来说，这样的措辞未免有些刻薄，然而正是这种刻薄才能向"亚洲电影"提问：

故事里的性别配置与民族认同的关系是不是意味着一些什么？比如："亚洲内部的纠结关系通常都被理解为某种争夺，并且在影像表征中象征性地化约为两种性别也是两个族裔（ethnicities）之间的较量。"①

四

跨越民族-国家的亚洲叙事和亚洲制作，恰恰成为民族-国家的身份意识展开竞争的场所，性别装置只是这种象征权力关系运作程序的一部分。更普遍也更明显的情形甚至都不需要含蓄到隐喻的程度。魏玓在分析另一组主要以早期的古装大片为案例的亚洲合拍片时发现，演员的民族身份与其在故事世界里扮演的角色所获得的道德和伦理评价之间也有微妙的正相关联系。《七剑》《无极》《墨攻》——"在所有这些项目中，韩国和日本的投资者都是第二重要的受邀合作者，这解释了为何他们的男/女演员饰演的都是正面的角色。"②这些发现要比本节的上述分析更为敏锐，解释也更直接——出现在跨国制作中的正面角色需要回到民族主义情绪仍然是其重要的意识形态氛围的消费语境中被接受。

① Kwai-Cheung Lo, "There is No Such Thing as Asia: Racial Particularities in the 'Asian' Films of Hong Kong and Japan", *Modern Chinese Literature and Culture*, Vol.17, Iss.1 (2005): 138.
② Ti Wei, "In the Name of 'Asia': Practices and Consequences of Recent International Film Co-productions in East Asia", in *East Asian Cinemas: Regional Flows and Global Transformations*, edited by Vivian P. Y. Lee (Basingstoke: Palgrave Macmillan, 2011), 208.

只不过仅有"正面"还不够。在上述氛围中，故事世界里虚构的角色往往要以演员为中介而被带到现实的社会背景中来进行评估，或者换句话说，观众往往会以演员的民族身份对照其扮演的角色在故事世界里所处的社会位置。正如金达泳和李东浩所发现的那样，虽然《无极》在中国大卖，但在韩国却并不那么受欢迎。特别是张东健的粉丝，对于其偶像在电影里扮演的角色尤为不满。奴隶"昆仑"与他此前在韩国电影里饰演的其他极富魅力的人物有天壤之别。两位作者因而得出结论："虽然跨国明星阵容可能会增加电影的吸引力，但是如果角色不能满足当地观众的期待，这也可能是一个陷阱……合拍片倾向于有意识地避开可能会影响当地观众观看实践的敏感情绪或关系到文化与民族认同的问题，然而，他们刻意追求的跨国想象（transnational fantasies）往往都未能获得如其所愿的泛亚洲流行性（pan-Asian popularity）。对于联合制作者而言，如何以最小的文化折扣（cultural discounting）创造出能在跨国背景中被接受的叙事，仍然是一种巨大的挑战。"①

不过更加准确地说，造成这种处境的并不是亚洲的加法打了太多"文化折扣"，恰恰是它在资本的欲望驱使下添加了太多用以追求"泛亚洲流行性"的"文化装饰"，无论是饰演奴隶的张东健，还是饰演将军的真田广之（Hiroyuki Sanada），无非是这种装饰既明显又生硬的符号。当然也正是这种失败的装饰，揭示了"亚洲电影"的泛区域工程如何不可避免地遭遇既要去超越民

① Dal Yong Jin and Dong-Hoo Lee, "The Birth of East Asia: Cultural Regionalization through Co-production Strategies", *Spectator*, Vol.32, Iss.2 (2012): 37.

族–国家又要去依附民族–国家的紧张状态。

大约是亚洲潮流势头正劲的时候，中国的春秋鸿公司邀请韩国导演郭在容，发起了一个当时暂定名为《杨贵妃》的项目。根据前期的宣传资料来看，可资用于"文化装饰"的还有在《末代皇帝》（*The Last Emperor*，1987年）中饰演过溥仪的美籍华裔明星尊龙（John Lone），出演唐玄宗的角色；韩国演员温朱万（Ju-wan On）饰演杨贵妃的初恋情人，日本演员小栗旬（Shun Oguri）饰演一名遣唐使①。然而不久就传出了双方不欢而散的消息。制片方的公开声明宣称解约的原因是郭在容固执地坚持了一种并不符合中国观众期待的风格。看起来，这只是导演个人的美学趣味与制片方的市场风险厌恶之间从未消停过的冲突，可是当这种冲突卷入民族–国家的背景之中，其间的问题便是另一种提法。制片方后来的解释更加具体，当然也更具讽刺意味——郭在容试图把《杨贵妃》拍成《末代皇帝》的模样，但是"中方主创认为盛唐与晚清截然不同"，"无法接受韩方的历史认知"②。无论这一套说辞是真是假，民族–国家的历史在此被当作一种话语策略，用以在增殖的欲望受挫后转身为原本试图超越这一概念的资本进行辩护，这一现象本身就表明了民族–国家意识的潜泛与跨国资本的流溢绝非泾渭分明，况且这还不是一套只有翻过脸才能听见的说辞，它也深深地根植于"亚洲电影"的文本生产与历史实践之中。

① 中国新闻网：《电影〈杨贵妃〉曾搁浅 吴尊演李白黎明演唐玄宗》，https://www.chinanews.com/yl/2013/09-03/5240770.shtml。
② 新浪娱乐：《〈杨贵妃〉制片：是我炒了韩国导演》，http://ent.sina.com.cn/m/c/2015-07-31/doc-ifxfpcyp5151114.shtml，2021-8-16。

论及"亚洲"这一概念在前近代到近代时期的演变时,葛兆光曾问道,现在重提"亚洲"的旧话,其历史的背景和基础是什么?在他看来,如果说前近代时期确实曾有过一种对应于"欧洲"或"西方"的亚洲文化认同,那么,这种认同及其中心与边缘的关系框架早自十七世纪中叶之后就不复存在,一个生动的证据是朝鲜使者的日志也从"朝天录"改成了"燕行记"。近代时期兴起的亚洲主义,则在"很大程度上是日本的'亚洲主义',而不是中国的'亚洲主义'"。前者的言说背后"潜藏着日本的民族主义或者叫作'大日本主义',它相当强烈地体现着日本迅速近代化以后,希望确立自我以及确立'他者'的意识"。这种意识进一步膨胀的结果,则是日本一方面要主导"重建与亚洲的'连带'关系",另一方面也同时"滋生了凌驾与指导亚洲的'侵略'心情"[①]。

① 葛兆光,《宅兹中国:重建有关"中国"的历史论述》,北京:中华书局,2011年,第151-195页。

时至二十一世纪，亚洲的电影如何想象和讲述亚洲史的前近代和近代，当然也不是一个仅用历史年表上的段落划分就可以回答的问题，尽管前近代和近代仍是一种通行的划分。对应于这两个段落，这一章设置了两项不同的议题。第一项试图讨论无论是背景基于十七世纪中叶之前还是之后的虚构，在韩国的电影里都是一种用于确立自我和他者的方法。不同于历史学的研究，这些更适合用古装片来命名的历史想象既要因应民族主义意识形态的需求，同时也要顾虑媒介工业资本的欲望。第二项试图讨论最近二十年的日本电影，特别是作为一种"国民媒介"的动画电影，如何以记忆之名转述了二十世纪前半叶的战争。经由平成时代各种版本的转述，昭和时代的战争将为令和时代留下何种集体记忆遗产。孙江曾在他的文章中提醒道，"在全球史的视野下，亚洲话语需要一次'方法论的转向'，如果不以'理性'态度彻底告别历史上的亚洲主义，有关亚洲的任何话语再生产都是无谓的"[1]。这一提醒的启发在于如果我们不以理性的态度去检讨电影的历史叙述，有关"亚洲电影"想象的任何话语再生产都不仅是无谓的，而且是无益的。

第一节　韩国电影的古代中国想象

严格地说来，"古装片"并不是一种电影类型，即便算作类

[1] 孙江，《在亚洲超越"近代"？——一个批评性的回顾》，《江苏社会科学》，2016 年第 3 期，第 171 页。

型，它也并不是韩国电影最突出的类型，甚至在工业规模迅速扩张的世纪之交，其产量也未有明显增长，但在韩国电影作为民族-国家电影的视野里，它却是一个构成问题的关键。呼应二十世纪九十年代以来寻找"韩国性"的文化民族主义潮流，作为媒介叙事的古装片通过讲述民族-国家的过去而在建构认同的进程中发挥了重要作用；作为媒介工业资本的嗅觉探寻利润空间的结果，古装片的生产状况也微妙地反映了韩国电影工业的当代处境。借用后现代的批评术语来说，这些以前近代为背景的影片，正是现时代政治与资本角力的场所。对于一个中国观察者而言，韩国古装电影之所以成为一个议题，则是因为它的叙述让中国在其中扮演了一个重要且复杂的角色。这个角色既存在于文本之内，同时也存在于文本之外。

一

论及前近代时期的亚洲史，"华夷秩序"这个词多少都像一颗火中之栗。地缘政治的复杂现实使得任何提及它的上下文都有可能被怀疑是以抚今追昔的方式表达某种乡愁，至于它作为一个历史概念所包含的复杂性，却已在时间深处风化于无形。确有一些论述以中华为中心，进而把亚洲的前近代视作单向度的影响与接受的进程，但是这并不意味着可以忽略它所对应的另一版本——前近代时期彼此缠绕的关系在韩国的古装片里被简化为一种压抑与抗拒的结构，如何抵御中华帝国的威胁，成为这些影片叙事时所沿袭的惯例。

李濬益（Jun-ik Lee）执导的《黄山伐》（*Once Upon A*

Time In The Battlefield，2003年）和《平壤城》（*Battlefield Heroes*，2011年）就使用了如出一辙的套路，尽管其制作的时间相隔了八年。在这两部影片中，第一个出场的人物都是唐高宗李治；李治每次出场都以整顿秩序的名义联合新罗发动战争，前一次是针对百济，后一次是攻打高句丽①。每次战争结束后，唐军都以新罗部队不遵守纪律为由剥夺其瓜分成果的资格，进而吞并战败国。李治的故伎重演固然有助于强调唐王朝心怀鬼胎的主题，但是前一部影片用以组织情节的"故伎"在后一部影片里"重演"，也表明韩国的古装片如何视此结构为民族主义表达的轻车熟路。金柳珍（Yoo-jin Kim）执导的《神机箭》（*The Divine Weapon*，2008年）就把李治的"祸心"原样移植给了明英宗朱祁镇。获悉世宗李祹正在研发新武器后，朱祁镇立即以朝贡不诚为由派出使团监视。混在其中的锦衣卫暗杀了军火都监并窃取了资料，当其发现无法破译后便发动战争。逃过劫难的都监之女在一个民间商团的帮助下完成了试验。得益于新武器的威力，明朝指使的武装全军覆没。相较李濬益的影片，《神机箭》渲染了更浓重的悲情，这也正是金汉珉（Hon-min Kim）为《最终兵器：弓》（*War of the Arrows*，2011年）确定的基调。先前的唐与明所善用的借口在此已是多余的花招，清朝的杀戮径直被定义成异族的习性。影片的确是用再现狩猎的方式设计了清军掳掠的场景：在超低机位拍摄的画面里，那些骑马的凶手抛出套索，拴住平民的脖颈之后将其拖走。他们的首领多尔衮在凌辱主人公的妹妹时，也把驯服女俘比作打磨猎物的皮毛。当然，他并

① 关于高句丽和高丽的区别可参见李扬帆，《韩国对中韩历史的选择性叙述与中韩关系》，《国际政治研究》，2009年第1期，第44-60页。

没有得逞，主人公救出了自己的亲人并击毙了清军所有的弓箭手。

从唐到明，韩国的古装片为前近代的中国设计了始终不变的姿态，即便是从韩国的视角来看，这一图景也与理性的认知相去甚远。韩国的文化史学者也认为，前近代时期的高丽/朝鲜实际上分享中国的天下观乃至华夷观，具有一种文明共同体的性质，但就集体记忆的塑造来说，影响更甚的却是大众传媒的叙述而非知识精英的话语。马克斯韦尔·麦库姆斯（Maxwell McCombs）曾说，成千上万的美国年轻人对肯尼迪（John Kennedy）遇刺的看法都是由奥利弗·斯通（Oliver Stone）的电影塑造的；至于"水门事件"，演员罗伯特·雷德福（Robert Redford）在他们的眼中就是《华盛顿邮报》（The Washington Post）的记者鲍伯·伍德沃德（Bob Woodward）。在他看来，"集体记忆是对过去的事件与情境进行高度选择的议程，它主导着公众对其历史身份的认识。这些文化迷思经常体现在一个群体、地区和国家回忆历史的方式上，而这些回忆通常都与真实的历史存在很大的出入"①。《最终兵器：弓》在字幕中确切地表明了它所讲述的是"丙子胡乱"（1636年）中的事件，却不仅把皇太极的弟弟多尔衮误认作"太子"，而且还让这位本在1650年意外身亡于狩猎途中的"太子"提前被故事里的英雄烧死在营帐中。这样的"出入"固然是制作者的疏忽所导致的"硬伤"，但也应被视为大众媒介的集体记忆编写程序为民族主义的意识形态

① Maxwell McCombs, *Setting the Agenda: The Mass Media and Public Opinion* (Cambridge: Polity Press, 2004), 138-139.

留下的"后门"。

"培养一种共享的记忆对于民族认同的建构而言至关重要。"①安东尼·史密斯（Anthony D. Smith）的这一看法如今已成为某种常识，但是民族认同并非均等的价值分布，借用埃里克·霍布斯鲍姆（Eric Hobsbawm）的话说，民族意识（national consciousness）并非一致存在的现象，"中下阶层的民众通常都不会对民族认同付出深刻情感，无论是什么样的民族主义，都很难打动他们的心意"②。因而，完整的集体记忆塑造机制除了强调要记住什么之外，还应包括要忘掉什么的内容，唯此方能克服历史断裂和社群离散，确立民族认同所必须依循的连续性和统一性原则。前近代的中国因之而再次被派上用场，正是在反复涂抹这一共同的他者形象时，韩国古装电影的叙事为抹除民族-国家的内部分歧找到了方法。

《神机箭》里的商团首领薛洙虽答应了抵抗派官员的请求，收留了军火都监的女儿红丽，但当他知道其真实身份和秘密任务后就拒绝再提供保护，更不愿参与制造火药，原因并非商团成员为取回"神机箭"的图谱险些丧命，而是他认为朝廷的江山与己无关。薛洙之父曾任禁军兵器总长，但因其是高丽王后人，所以在李氏朝鲜时代被当政者以谋逆罪名处死。政治斗争带来的伤害瓦解了薛洙的归属感，但是明朝的威胁却迫使他重新理解家仇。重要的教谕来自另一名受害者之子，他指着身边的树林质问薛

① Anthony D. Smith, *Myths and Memories of the Nation* (Oxford: Oxford University Press, 1999), 10.
② [英]埃里克·霍布斯鲍姆，《民族与民族主义》，李金梅译，上海：上海人民出版社，2000年，第12页。

洙，其中某一棵是高丽的还是朝鲜的究竟有何区别。颇有意味的是，这位抗明英雄兼启迪者同时还是一位得道高僧。如果说没有这种"必要的遗忘"，《神机箭》的故事就没有讲下去的可能，那么，没有了威胁与抵御的结构，"必要的遗忘"就是《最终兵器：弓》的叙述逻辑无法理顺的情节。少年时的主人公南伊目睹了家人在"仁祖反正"（1623年）的宫廷政变中被卷入灾祸，父亲舍身救下了他和妹妹，临终前嘱托其投奔自己的故交。这几乎是复仇故事的标准前奏，南伊果真也在一个简短的黑场后成为箭无虚发的射手，但是关于父亲被害的记忆却消失了。事实上，他的苦恼正是令人嫌恶的污名使自己丧失了博取功名的资格。对于一部面向大众投放的影片来说，这样的价值观显然具有一定的冒犯性，最有效的消除方法莫过于引入一个绝对的恶的象征，并用它来建立边界清晰的伦理框架。结果南伊在出走途中发现了清军留下的箭矢，这一异族入场的危险信号同时也是新的受害者共同体形成的标志。主人公即此转身奔向已被清军攻破的城市，当然，也是返回古装片所想象的历史外景地。

二

在论述近代以来的中日韩关于"亚洲"想象的差异及其后果时，杨念群曾说，"韩国若要找到自己的现代位置并确认所谓'韩国性'，就必须经历'去中国化'和'去日本化'的双重过程"[①]。前述现象显然是以中国为他者来寻求自身主体性的表

① 杨念群，《何谓"东亚"？——近代以来中日韩对"亚洲"想象的差异及其后果》，《清华大学学报》（哲学社会科学版），2012年第1期，第12页。

征。此种分析既提供了部分答案,也开启了另一个看似完全不合逻辑的问题,为何"双重过程"会在韩国古装片的叙述中被单一化?换言之,为何在他者位置上出现的总是中国而很少是日本?尽管仅就确认"韩国性"这一目的而言,"去中国化"和"去日本化"具有相同的功能,但是历史上的中韩关系和日韩关系却有本质区别。白永瑞(Youngseo Baik)认为,两者的不同在于日本并不像中国那样具备"在理念上提供文明标准等价值的地位",也无法"依靠自身丰富的经济力来吸引周边国家","所以只能动员日本的政治和军事力量,依靠直接的殖民统治来维持其帝国的存在"[①]。这种统治给韩国人造成的创伤几乎是所有关于亚洲的后殖民论述都不曾遗漏的内容。赵惠净就曾说,日本的统治不仅截断了韩国的现代化进程,还羞辱了其民族尊严。韩国人在学校里只能被迫说日语,必须给自己取日本名字,还得向建在韩国的日本神社表示虔诚。因此,韩国的民族意识中最独特的复杂性就来自对它进行殖民的并非西方的他者,而是一个邻近的亚洲国家。但是在韩国古装片里,这个亚洲的他者却被置换成了中国。

这样的分析似乎完全没有道理,日本对朝鲜半岛的殖民统治建立于二十世纪初期,除非"穿越时空",否则就不是古装片可再现的年代。有趣的是,秀宝娱乐的确发行过一部由闵俊基(Jun-gi Min)执导的"穿越戏"。在这部名为《天军》(*Heaven's Soldiers*,2005年)的影片里,南北双方的士兵被一

① [韩]白永瑞,《思想东亚:韩半岛视角的历史与实践》,台北:台湾社会研究杂志社,2009年,第10页。

颗彗星带到了十六世纪晚期的一个小村庄，在那里遇到了著名抗倭英雄李舜臣。李舜臣的历史功绩是在1592年日本入侵朝鲜时打垮了丰臣秀吉的部队。但在《天军》里，他的抗倭事迹只是在临近片尾时才有三五个镜头的介绍。"穿越者"们抵达的日期被定在1572年，敌兵也因此变成女真人。敌兵正在围攻村庄，但其时的李舜臣已在科考失利后沦为一名人参贩子，对于家乡面临的威胁置若罔闻。被视为"天军"的士兵留下来的任务便是激励潦倒的英雄重拾斗志，率领村民们抗击异族入侵。《天军》的叙述的确轻描淡写了"壬辰倭乱"，但是据此断定韩国电影不愿意面对历史创伤却失于轻率，这种处理更应被视为资本的力量介入的结果。简单地说，《天军》选择的叙事方案与它对亚洲区域的市场预期有关，影片也的确通过SPO娱乐（SPO Entertainment）出口到了日本。需要讨论的是为何作为预期市场的日本影响之大，竟至于促使韩国电影压缩其民族意识的表达空间？

用以描述韩国娱乐业扩张的"韩流"一词虽已有了其英文拼写，但是仅就电影而言，它的大部分"流域"仍分布在亚洲。韩国电影出口增长最快的时期是2003年到2005年，三年的总额分别是3098万美元、5828.5万美元和7599.5万美元。这一趋势的主要决定因素即亚洲市场的状况，其间来自该区域的收益分别是1902.4万美元、4532.8万美元和6614.4万美元，所占的份额依次为61.4%、77.8%和87.0%。亚洲区域的状况又取决于日本市场的表现。在这一时期内，韩国电影在日本的销售额分别是1389.3万美元、4040.1万美元和6032.2万美元。这意味着日本在韩国电影的海外市场布局中占有绝对中心的地位，在这三年里，其份额分别占到44.8%、69.3%和79.4%。日本市场贡献最大的一年也是

韩国电影出口达到历史峰值的一年。一些此后被频繁举证的个案也都来源于此，如裴勇俊、权相宇和崔智友（Ji-woo Choi）主演的三部影片分别在日本获得了700万美元、520万美元和350万美元的预售收益，当年韩国电影的平均制作净成本仅略高于240万美元。韩国电影振兴委员会的官方刊物在回顾文章里说："韩国电影在日本等海外市场的坚挺表现已经成为韩国电影工业新的驱动力。"①但在2006年，日本市场骤减为1038.5万美元，亚洲区域的贡献也相应地缩至1703万美元，导致海外收益总额直降到2451.5万美元。下滑的趋势一直持续到2010年，当年来自日本市场的收益是225.8万美元，出口总额则是1358.3万美元，尚不抵2003年日本一地的业绩（参见表5.1）。如果新世纪第一个十

表5.1 2003—2010年韩国电影的亚洲市场状况

（单位：万美元）

项目	年份	2003	2004	2005	2006	2007	2008	2009	2010
出口总量		3098.0	5828.5	7599.5	2451.5	1238.3	2103.7	1412.2	1358.3
亚洲	数量	1902.4	4532.8	6614.4	1703.0	704.3	1297.3	1022.9	671.2
	份额	61.4%	77.8%	87.0%	69.5%	56.9%	61.7%	72.4%	49.4%
日本	数量	1389.3	4040.1	6032.2	1038.5	341.1	898.9	594.5	225.8
	份额	44.8%	69.3%	79.4%	42.4%	27.6%	42.7%	42.1%	16.6%
中国	数量	80.6	20.6	53.0	43.6	47.3	59.6	106.2	51.6
	份额	2.6%	0.4%	0.7%	1.8%	3.8%	2.8%	7.5%	3.8%

数据来源：韩国电影振兴委员会。

① Moon Seok, "A Review of Korean Cinema in 2005", in *Korean Cinema 2005*, edited by KOFIC (Seoul: Korean Film Council, 2005), 8.

年的状况仍不足以说明问题，那还可以对后续两年的状况加以分析。2011年的出口总额升至1582.9万美元，较上年增加224.6万美元，其中日本市场的增长额就达139.9万美元；2012年的出口总额继续回升到2017.4万美元，较上年增加434.5万美元，而日本市场则扩大到967.9万美元，增加了602.2万美元。这些繁琐的数据表明韩国电影海外市场的回暖完全取决于它在日本的表现，但是要使这一结论成立，仍然需要补充一个必要前提——海外市场之于韩国电影而言非常重要。这个道理似乎早已为电影工业进入全球化时代的宏论所说明，不过诸如中国和日本这样的亚洲国家其实并未特别依赖海外市场，韩国的状况则明显不同，它没有庞大的人口基数作为支撑。仅以2012年为例，日本的观影人次超过1.55亿，按照人口总数1.27亿计，这一成绩乃是人均观影1.22次所得；韩国的观影人次超过了1.73亿，按照韩国电影振兴委员会公布的数据，这是人均观影3.39次才实现的成绩。本土市场还有多少空间可供开掘，实在是一个不容乐观的问题。另外两组数据可能会让事实变得更加悲观。第一组是难以匹配电影产量增长的发行能力：2005年的产量是87部，发行量是83部，差额只有4部；2011年的产量是216部，发行量是150部，差额多达66部。第二组是银幕数量的变化：2005年韩国的全国统计数据是1648块，到2009年达到峰值2055块，自此之后就开始减少，到2011年已跌到1974块（参见表5.2）。这意味着本土市场已趋饱和，如果不致力于开发海外市场，不仅未来的增长难以实现，就是维持现状也有压力，这可能正是韩国在过去几年里积极鼓吹亚洲合作的根本原因。

表5.2　2003—2011年韩国本土市场的电影产量与银幕数量

项目＼年份	2003	2004	2005	2006	2007	2008	2009	2010	2011
生产量（部）	80	82	87	110	124	113	138	152	216
发行量（部）	65	74	83	108	112	108	118	140	150
银幕数（块）	1132	1451	1648	1880	1975	2004	2055	2003	1974

数据来源：韩国电影振兴委员会。

三

迂回至此，终于可以回到有关中国的正题上来。在2007年出版自己的著作时，加州大学圣塔芭芭拉分校（UCSB）的教授迈克尔·科廷（Michael Curtin）拟定了一个相当直接的题名——《投合世界上最多的观众》（Playing to the World's Biggest Audience）。他把鲁伯特·默多克（Rupert Murdoch）在1994年收购星空传媒的举措看成媒介工业的资本大亨准确地判断了市场潜力的典型[①]。发现了中国市场的当然不止默多克的新闻集团一家，也包括急于寻求海外空间的韩国电影人。但是完全不同于他们已经长驱直入的日本，中国政府对于进口影片的数量仍有明确的限制。韩国电影想要挤过这条狭窄的通道进入一个巨大的利润空间，那就必须和好莱坞大片争夺许可证。如果不考虑国际关系和政治象征意义等非经济因素的影响，这根本就是一项没有胜算的竞赛。事实也是经过十多年的试探与开发之后，韩国电影依旧不得其门而入。在韩国电影振兴委员会画出的海外市场分布饼

[①] Michael Curtin, *Playing to the World's Biggest Audience: The Globalization of Chinese Film and TV* (Berkeley: University of California Press, 2007), 2.

形图上，中国部分看起来就像一条细小的韭菜叶子，所占的份额最大时不过7.5%，最小的时候只有0.4%，这意味着韩国电影要以进口电影的身份在中国谋求利润的可能性非常小。在这种情况下，通过合作拍摄来寻求突破便成为一种可操作的替代性方案。巧合的是韩国与中国在新千年以来合作的第一个大项目《武士》，也是一部古装电影。

交由金成洙执导的这部影片据称投资高达800万美元，这在当时的韩国是预算规模最大的项目之一。制片方启用了郑雨盛和朱镇模两位偶像明星饰演片中的青年武士，早在二十世纪八十年代就已成名的安圣基屈尊出演男配角，中国角色芙蓉公主的扮演者则是奥斯卡最佳外语片《卧虎藏龙》（2000年）里的"玉娇龙"章子怡。由于《武士》讲述的是一个高丽使团的经历，全部故事都发生在洪武年间的明朝，所以剧组也选择在中国拍摄大部分外景。虽然片中的景观都只是荒凉的大漠、破败的城堡和诡异的野店，因而不加遮掩地展示了一种"东方的东方主义"视野，但是作为一部对于中国市场有很高的期待，并且试图通过结合中国的故事元素来实现这种期待的影片，它还是表露出了明显不同于后来那些古装片的特征。

仅就结构形式而言，《武士》和其他的古装片并无区别，也是先介绍内部的矛盾状况，而后再为对立的双方引入一个需要克服的共同的他者，有所不同的是这个"内部"及其"他者"的具体指称。正如前文所述，在韩国的古装片里，所谓内部绝对不会突破民族的界限，他者的角色则可以由中国历史上的汉族或少数民族政权轮流装扮。但是《武士》里的关系结构却参照了前近代时期的文明认识论框架，在把蒙元的残余势力放到他者的位置上

时,也让它所讲述的内部在超越民族界限的层面上指向了高丽与明朝。在这样的视野里,尽管使团刚到南京就被朱元璋诬为奸细发配,但是由此引出的放逐之路却正是叙事铺开的重修旧好的归途,只不过需要共同的敌人再次现身而已。蒙元的兵马果真准时出场,而且还挟持着皇帝的女儿芙蓉。高丽人于是决定冒险解救公主,以此来向朱元璋显示诚意并洗刷污名。如果说拯救帝国的公主此时仍是一种无奈的选择,那么,当使团里的武士在带着芙蓉逃命的过程中收留了避难的老百姓时,其行动的意义就已变为共同书写一种文明的谱系。这样的"高度抽象"来自影片反复陈述的一些寓意相似的细节:为了给分娩的产妇取水,一名回到高丽就能见到自己儿子的年轻武士倒在了元军的箭下;另一名武士始终不肯抛弃难民中的"疯婆婆",他说即便为此而死,家中的母亲也会引以为豪。在战斗的间歇插入的这些场景不仅传达了可以共享的伦理价值,而且为这个临时的命运共同体赋予了血亲的意味。最后一次是在决战的前夜,安圣基扮演的武士对一位从容的老人说他就像自己过世的父亲,这里的"像"显然是指一种年长者历经沧桑之后的神情气质,但是老人却回应说:"本来,高丽人就跟我们长得很像。我们都是兄弟。""像"的意思在此已偏移到作为种族标志的身体特征上来,至于"我们",也超越了该场景中一对一的具体关系而指向高丽与明朝的所有民众。然而,《武士》并未在中国市场取得预想的成功,影片迟至2003年才进入院线,票房累计还不到200万元人民币。重要的问题尚不是失败的尝试本身,而是在中国市场的急剧变化中,这个代价高昂的案例彻底失去了提供参考经验的价值。当《武士》在韩国首映时,张艺谋执导的《英雄》正在紧锣密鼓地制作中。后者以近

四倍于《武士》的高额预算拉起了中国古装巨制的大幕，虽然争议不断，但是丝毫不影响这种豪华的样式在随后数年的中国电影市场占据绝对中心的位置。对于韩国古装片来说，这意味着此后不仅要以高于好莱坞的盈利能力从美国人手中争夺进入中国的门票，还要参与中国本土制作的激烈竞争，这种形势使得韩国古装片只能选择彻底放弃中国市场。《武士》之后，尽管中国的观众仍能在身穿古装的银幕形象中辨认出韩国明星的脸孔，但是无一例外，所有这些影片都不是由韩国主导生产的项目。"韩流"一词又回到它最初的语境中，仅指偶像明星的交换价值，而非包含着故事内容的产品输出。

一旦中国不再被视为重要的预期市场，韩国古装片便获得了想象的空前自由，正如一旦安于本土的收益之大使得远渡东洋不再是一种必要的途径，日本便会在先前留给中国的位置上登场。当前文提及的《最终兵器：弓》"最终"以774.9万人次的观众和556.9亿韩元的票房成为当年最卖座的国产影片后，韩国媒体很快就发布了金汉珉将继续执导新片《鸣梁海战》的消息，此处的"鸣梁"，正是李舜臣当年挫败丰臣秀吉入侵的战场。这些殊途同归的案例表明，无论是"去中国化"还是"去日本化"，都既是政治的议程表，也是资本的演算图。它提醒了观察者们在首肯民族主义之于韩国电影复兴的促进作用时，也去注意这种动力如何在电影生产的资本主义机制中激发了控制它自身的能量。

四

正如里亚·格林菲尔德（Liah Greenfeld）把"资本主义精神"看作民族主义固有的集体竞争意识的经济表现[①]，众多观察者在反复引述二十世纪九十年代末期抗议配额削减的"光头运动"时也把民族主义看作促成了韩国电影复兴的根本动力，认为通过保卫放映空间，它为韩国电影开辟了一块相对安全的区域。这样的判断看似解释了国产片的比重在2000到2006年间的迅速攀升，以及配额减半后的比重在2007到2010年间的滑落，但是仅此一种影响并不能说明为什么韩国电影能以较少的发行数量和放映时间赢得较多的市场份额。除了建造防波堤之外，民族主义之于电影工业还有另外的两种作用方式，一种可称为表达的民族主义，另一种可称为消费的民族主义，或者借用葛凯（Karl Gerth）更成熟的概念称其为"民族主义的消费类型"（nationalistic categories of consumption）[②]。前者表现为具有明显的民族主义色彩的影片往往更受欢迎，诸如《共同警备区》和《太极旗飘扬》等被视为韩国电影复兴之标志的影片，无一不是在讲述民族-国家的历史记忆；后者表现为民族意识的散布，鼓励民众更多地去观看国产片，即便是在韩国电影的份额开始下跌的时期，国产片的观众仍然远多于进口片。在这一意义上，正是配额的削减而非扩大刺激了电影工业，因为只有那些不无悲情

[①] [美]里亚·格林菲尔德，《资本主义精神：民族主义与经济增长》，张京生，刘新义译，上海：上海人民出版社，2004年，第628页。
[②] [美]葛凯，《制造中国：消费文化与民族国家的创建》，黄振萍译，北京：北京大学出版社，2007年，第3页。

的抵抗活动才能将其描述成一种深陷危机的民族-国家的象征，而唯一能够拯救它的方法便是去消费。

然而也正是在"消费文化的民族主义化"（nationalized consumer culture）[①]过程中，格林菲尔德所谓的"资本主义精神"将它自身变成了民族主义的大叙事。因为电影消费已经被赋予了民族认同的内涵，所以它能提供的利润越多，资本扩张的速度越快、规模越大，民族主义的神话也就越成功。在某种程度上，有多少人在同一个春风沉醉的夜晚走进遍布韩国的电影院观看了《太极旗飘扬》是比《太极旗飘扬》本身更能打动人心的叙述。但是民族主义的文化政治实践为韩国电影建立的特殊保护区却既不能克制也无法满足资本无限增殖的欲望，从一开始，它就注定要演变成画地为牢的僵局。于是，当国内的市场已经渐趋饱和，韩国电影开始在海外寻求空间时，资本主义的生产机制便将表达的民族主义处理成了可游移和可协商的模糊地带。一方面仍以带有强烈的乃至激进的民族主义色彩的影片来投合本土市场；另一方面，在把海外市场当作重要的预期时，又会自觉地压抑乃至遮蔽民族主义在叙述中的发声。吊诡的是，由于消费的民族主义已将资本滚出的大雪球当成了某种胜利的图腾，为了开启疆域外的空间而疏远民族主义反倒在此变成了另一种版本的宣言。

① [美]葛凯，《制造中国：消费文化与民族国家的创建》，黄振萍译，北京：北京大学出版社，2007年，第4页。

第二节　日本电影的战争记忆生产

对于亚洲电影而言，特别是对于日本电影而言，如何讲述二十世纪前半叶的战争史仍是一项无法回避的重要课题。然而正如佐藤忠男（Tadao Sato）所言，日本电影讲述战争的方法却恰恰是回避。在他看来，尽管日本电影对于和平主义的发展有所贡献，然而除了极个别的例外，即便是表达了反战情绪的电影，其重点也都在于日本和美国之间，而不是日本对中国和亚洲的其他邻国发动的侵略战争[①]。这种经过选择和裁剪的叙事经由大众媒介一再地重复，会不会最终就成为关于战争史的全部记忆？在《南野家的第二次世界大战》（Minaminos' World War II，2021年；以下简称《南野家》）中，导演以假想的城市关谷为背景，讲述了一个关于战争的记忆如何被制作的故事。时任市长的清水昭雄以宣扬和平主义为名，发起了建造一座历史纪念馆的项目，只不过其中也包含着借此称颂其祖父清水正一的个人意图。据说曾担任国民学校教员的清水正一坚定地反对过战争，这件事也使他在战后成为当地德高望重的权威人物。然而建造项目刚刚启动，清水昭雄就收到了一封要求立刻停止项目的来信。作为清水正一在战时教过的学生，写信的南野和子声称老师的反战事迹完全是杜撰，并且扬言清水家欺世盗名的行为永远都不会得到原谅。清水昭雄的项目因此而变成了一项虚构和伪造"记忆之场"（les lieux de mémoire）[②]的工程。影片不仅翻检出了这项工程

① [日]佐藤忠男，《日本的战争电影》，洪旗译，《世界电影》，2007年第2期，第164页。
② Pierre Nora, "Between Memory and History: Les Lieux de Mémoire", *Representations*, No. 26 (1989): 7.

背后的历史债务,而且借由将故事发生的时间背景设置在2019年——平成时代与令和时代交替的前后时刻,制作者也将清水家和南野家及其第二代和未成年的第三代全都卷入其中的纷争引至当下——真实的历史被平成时代各种版本的叙事埋葬之后[①],昭和时代的战争为令和时代留下了怎样的集体记忆遗产?

一

制造记忆的当然不只是清水昭雄和他的纪念馆。传播学理论家马克斯韦尔·麦库姆斯和文化史研究者阿斯特里德·埃尔(Astrid Erll),都曾详尽地论述过电影之于集体记忆生产的意义(在日本,作为"国民媒介"的动画可能更为重要)。按照桥本明子(Akiko Hashimoto)在《漫长的战败:日本的文化创伤、记忆与认同》(*The Long Defeat: Cultural Trauma, Memory, and Identity in Japan*)里所做的区分,日本的大众媒介对于战争的讲述可以分为三种,其中最困难的一种是强调日本侵略史的加害者叙事。尽管这类叙事也会作为争论中的事件和议题,出现在调查性报告和学术出版物之中,但它却很少成为电影演绎的情节。在下文所讨论的电影中,只有《玻璃兔》(*The Glass Rabbit*,2005年)里的川岛晴喜曾在他的日记里质疑,为何要去陌生的地方杀害素昧平生的少女。出现在银幕上的故事通常都是另外的两种:一是将阵亡者塑造成国家英雄的叙事,诸如

① 大矢哲紀,「世の中の混沌さそのものを映画にしたかった」『なんのちゃんの第二次世界大戦』河合健監督インタビュー. https://cinemagical.themedia.jp/posts/19203980.

《吾为君亡》(*For Those We Love*, 2007年)和《永远的零》(*The Eternal Zero*, 2013年);二是讲述日本人在战时经历苦难的受害者叙事,诸如《萤火虫之墓》(*Grave of the Fireflies*, 1988年、2008年)和《在这世界的角落》(*In This Corner of the World*, 2016年;以下简称《世界的角落》)①。桥本不曾进一步解释的是为何相较总是招致激烈批评的前一种而言,后一种虽然也常处于风波之中,但它却更有可能提供获得认可的故事,甚至是在日本之外。更为具体地说,这类叙事何以同时混合了左翼的"战争检讨"、右翼的"责任豁免"、全民族的"创伤治愈"和更普泛的"同情心"。假使可以将议题更往前推一步,除了上述功用之外,这种混合所生产的集体记忆,在二十一世纪的语境中是否还蕴含着其他的潜能?

既不同于《吾为君亡》和《永远的零》,要把士兵的视角与国家主义的立场重叠在一起,后一种叙事往往都从未成年人的个体视角展开;也不同于《南野家》,要把记忆的叙述本身当作问题重重的过程,展示给故事里和银幕前未曾经历战争的青少年,后一种叙事往往将其铺演的情节模拟为战时尚未成年的一代完整而流畅的自传体记忆(autobiographical memory)。很多电影也确实改编自传记小说,专门为"终战纪念"六十周年而制作的两部动画片——四分一节子(Shibuichi Setsuko)根据高木敏子(Toshiko Takagi)的小说改编的《玻璃兔》,中田新一(Shinichi Nakata)和竹内启雄(Yoshio Takeuchi)根据

① [美]桥本明子,《漫长的战败:日本的文化创伤、记忆与认同》,李鹏程译,上海:上海三联书店,2019年,第10-18页。

海老名香叶子（Kayoko Ebina）的小说改编的《明天也要精神百倍》（*Be Energetic Tomorrow*，2005年；以下简称《精神百倍》），以及稍晚些由降旗康男（Yasuo Furuhata）根据妹尾河童（Kappa Seno）的小说改编的《少年H》（*A Boy Called H*，2013年），全都用作者与人物同名的方式，强调其故事源于真实的个人经历。然而个体的记忆和记忆的叙述并非同一回事，尽管这些概念和程序总是彼此纠缠在一起。

首先应当承认的是记忆本身就具有选择性，它是意识或无意识之中有限的存留。借用阿莱达·阿斯曼（Aleida Assmann）的说法，记忆总是伴随着遗忘，总是被遗忘渗透和击穿，唯有像阿诺德·施瓦辛格饰演的道格拉斯·奎德这样活在科幻片里的角色，才能做到巨细靡遗的"全面回忆"（*Total Recall*，1990年）[①]。在此前提之下理解记忆的叙述，它无疑是对于选择的再选择。如果说记忆伴随着无意识的遗忘，那么记忆的叙述则伴随着有意识的遮蔽和沉默；如果说记忆受制于唯有科学幻想才能超越的生理和心理机能，那么记忆的叙述则受制于叙述者置身其间的社会与文化语境。即便是私密空间的独白，记忆的倾诉也要接受道德和伦理方面的自我审查与评估，哪些可以讲出来，哪些不可以。最后，记忆的叙述若要经由大众媒介完成，那就还需要经历第三重选择，一种以美学或诗学之名进行的选择。不同于弥散在人际传播中的记忆叙述，大众

① ［德］阿莱达·阿斯曼，《经典与档案》，刊于《文化记忆研究指南》，［德］阿斯特莉特·埃尔，［德］安斯加尔·纽宁编，李恭忠，李霞译，南京：南京大学出版社，2021年，第123-134页。

媒介的叙述要将琐碎的组织成完整的，要将断裂的补缀成连贯的，要将模糊的勾勒成清晰的，要将杂乱的修剪成集中的。一如丹尼·卡瓦拉罗（Dani Cavallaro）所概括的那样——动画（电影）所描述的情节并非记忆，而是经由影像装置对记忆的编辑和戏剧化①。

关于记忆与记忆的叙述两者的不同，埃尔也从主体的角度进行了简洁的区分。她把前者归于"经验之我"（experiencing I），后者则由"叙述之我"（narrating I）来完成。前者的"前叙事经验"（pre-narrative experience）若要转换成后者的"叙事记忆"（narrative memory），必然要以回溯的方式从中创造出某些意义②。这意味着那些无助于或有悖于意义创造的部分都将遭到叙述的排斥。再没有比视角的选择更适合作为完成这一任务的工具了。基本的叙事学理论认为，正是经由视角，文本确定了叙述者的注意力将聚焦于何处，何人的感受和认知将被传达，何事能被看见和听见。借用杨义的比方来说，视角敞开的是一张"过滤网"③。在过去的几十年里，日本电影的战争叙事已将此演练得驾轻就熟，佐藤忠男认为它的"基本状况"就是"几乎没有表现对亚洲的侵略"④。"更强调有关本国苦难的情感记忆，而不是对于在被殖民和被占领的亚洲造成了更多苦难的负罪

① Dani Cavallaro, *Anime and Memory: Aesthetic, Cultural and Thematic Perspectives* (Jefferson: McFarland & Company, Inc., Publishers, 2009), 9, 12.
② Astrid Erll, *Memory in Culture*, translated by Sara B. Young (Basingstoke: Palgrave Macmillan, 2011), 78.
③ 杨义，《中国叙事学》，北京：人民出版社，2009年，第197页。
④ [日]佐藤忠男，《日本的战争电影》，洪旗译，《世界电影》，2007年第2期，第161页。

感"①，这样的焦点转移很容易引发批评，熟练的套路因此在某种意义上不过是重复遭遇的失败，然而未成年人视角的发现，却为这些排斥和过滤提供了某种可以避开谴责的历史与政治掩体。

早在本节所讨论的影片发行的几年前，藤冈信胜（Nobukatsu Fujioka）及其自由主义史观研究会编纂了一整套《教科书不教的历史》（*History Not Taught in Textbooks*）。第一册的封面选用了一张照片，画面上是一个年龄尚小的女孩子背着另一个更年幼的婴儿。这张照片很难被看成战争中的加害者，因为它不仅表现了无辜的意味，还发现了"无辜的事实"——这些孩子并没有参加战争，但是承受了战争。相似的同龄人也出现在后来的很多影片里。《玻璃兔》描绘了小学生敏子如何经历家人陆续死于炮火的悲惨命运，《精神百倍》讲的是流离失所的小姑娘香叶子在战败前的感受，《少年H》里是顽皮的妹尾肇和他的妹妹好子，《萤火虫之墓》则以回荡在火车站里的幽灵之声倒叙了少年清太和他的妹妹节子饿死之前的时光。未成年人视角的选择实际上已经框定了叙事的边界：一是在空间上，由于故事里的人物大多还都是年幼的小学生，至少在名义上不能被侵略武装征召入伍，且他们始终生活在日本国内，电影因此而"不需要"将遭受日本侵害的亚洲其他地方纳入叙事聚焦的范围；二是在时间上，尽管早已经持续地生活在军国主义的总体战氛围之中，但是对于未成年人而言，只有在本土成为战场之后才闻到了硝烟的味道，形成了对于战争的直观印象，电影因此而"有理由"对前

① ［美］桥本明子，《漫长的战败：日本的文化创伤、记忆与认同》，李鹏程译，上海：上海三联书店，2019年，第87页。

十年的侵略史装聋作哑。

严格地说，任何经由特定的视角展开的叙事同时也都是具有劝服效应的修辞。西摩·查特曼（Seymour Chatman）将其分为两类，一是劝服我们接受作品的形式，二是劝服我们接受对于世间之事的某种看法[①]。这些看法不仅包括在外向的层面上忘却日本对其他亚洲国家的侵略，而且暗含着在内向的层面上认同电影的叙事对本土形象的修正主义解释。

第一种策略是将战败的经验去历史化。不同于《南野家》用一个虚构的城市来指代日本，平成晚期的这些电影通常都确切地说明了故事发生的背景地，有些是东京，有些是神户或广岛，有些用字幕介绍，有些则转借叙述者的旁白。时间的信息也会被清晰地标示在银幕上，往往都精确到具体的年月日。虽然故事的开端各有其迟早，但是大部分篇幅都集中在"珍珠港事件"爆发的1941年到裕仁天皇发布《终战诏书》的1945年之间，特别是本土遭遇轰炸的战争末期，空袭东京的3月9日则作为标志性的时间出现在多部电影里。灾难式的场景通常交错使用两种镜头来表现，一是民众葬身火海的大特写，二是垂直俯拍焦土之城的全景。前者唤起的恐惧与后者唤起的怜悯共同构成了一种强烈的创伤体验，进而成为谴责战争的情感基础。然而看似矛盾的是故事的空间越确切，时间越清晰，首尾越完整，它就越是明显地指向一种要把战败的经验从帝国主义支配的近代日本史中剥离出来的意图，要把战败抽象化为创伤体验而非政治后果的意图，最终成

[①] Seymour Chatman, *Coming to Terms: The Rhetoric of Narrative in Fiction and Film* (Ithaca: Cornell University Press, 1990), 203.

全一种要把战败的经验从历史的肌体中区别出来进行医治的局部封闭疗法——当然只有症状处置，而没有病理分析。

另一种策略是将战时的日本去武装化。研究日本文化多年的文化评论家伊恩·布鲁玛（Ian Buruma）发现，当广岛成为反思战争的经典符号时，在日本，几乎无人提及核弹落下之前它也是仅次于东京的帝国军队的第二大本营，地下还埋藏着两百公斤用作化学武器的芥子气贮藏罐①。相较社会现实中刻意的回避而言，电影的改写要自然得多，当然也微妙得多。《萤火虫之墓》里的清太父亲是一名海军军官，《精神百倍》里的香叶子住在沼津的海军省宿舍，《玻璃兔》里的敏子父亲在总体战动员中为日军制造生化武器的实验用品，然而所有这些与支持和执行战争有关的信息，皆以未成年的孩子通常都不了解父辈的职业生活为借口而语焉不详地被一笔带过。电影也转借未成年人懵懂的眼光和幼稚的心理改写了武器装备的形象。《少年H》的开头部分有一个琐屑的细节，喜欢画画的少年妹尾肇坐在海滩上描绘停驻在军港里的战舰。极为相似的场景也出现在《世界的角落》里——浦野铃坐在山坡上给对面吴市军港里的"世界第一"的军舰"大和号"画了一张速写。虽然其时已经成年，但是这位主人公仍保持着儿童时期的"迷糊"性格。正是通过将机位置于妹尾肇和浦野铃的身后，进而使叙述的视角与未成年人单纯的观看同一化，影片将战舰变成了一个审美的对象，一种"静物"，尽管同时也借军警训斥绘画者的情节说明了它在战时的气氛中是一种禁忌。

① [荷]伊恩·布鲁玛，《罪孽的报应：德国和日本的战争记忆》，倪韬译，桂林：广西师范大学出版社，2015年，第112-115页。

二

奇怪的是这些电影虽然都以未成年人的视角来展开其叙述，但是又很少去展示主人公的成长过程，不只是青少年的单纯天真这一普泛的性格特征从头到尾都一模一样，人物性格的其他方面基本上也没有什么变化。《少年H》里的妹尾肇出场的时候就颇有主见，既勇敢又倔强，怀疑自己身边的一切权威。《萤火虫之墓》里的清太心疼自己的妹妹，但是始终都没有学习到如何与自私自利的亲戚周旋的经验，直至双双饿死在战时的饥荒中。相形之下，《玻璃兔》里的敏子和《精神百倍》里的香叶子则要勇敢且坚强得多，虽然也是无力对抗成年人的小孩子，但是在寄人篱下的处境中被欺骗和被虐待的时候，很快就认清了真相，并且能为自己寻找其他的出路。这些人物的问题并不是形象太过于单薄，或者借用更流行的说法，他/她们都显得太过于"扁平"。恰恰相反，每一个孩子的形象都有其多维度的面向，可以用一连串的形容词加以描述。真正的问题在于这些处于成长期的人物尽管也经历了种种事件，但是他/她们却并不在叙述的进程中，当然也在战争的进程中——有所成长。按照米哈伊尔·巴赫金（Mikhail Bakhtin）的说法，他/她们都是那种"定型的主人公形象"。"事件改变着他的命运，改变着他的生活状况和社会地位，但他本人在这种情况下则一成不变，依然故我。"简而言之，主人公是一个常数，其他的全部因素都是变数[①]。

① [俄]巴赫金，《巴赫金全集》（第三卷），钱中文译，石家庄：河北教育出版社，2009年，第224-225页。

由于故事时间所涉及的幅度更广,一直从主人公还是一名小学生的儿童时期讲到其成年之后,《世界的角落》和《起风了》(*The Wind Rises*,2013年)中的人物表现得更为明显。前一部影片从主人公浦野铃作为叙述者的第一人称独白开始,"我总被说成一个迷糊的孩子",后续的情节便是以种种事件演绎她的"迷糊",并且借其他人物的评价来一再地确认这种"定型"。吴市的北条家远道而来上门提亲,浦野铃说"也不知道我喜不喜欢他"。直至战争结束,她还被占领军当成小孩子而奖赏了一块巧克力。浦野铃的"迷糊"总是表现为她在生活中的处处不得要领,认错人,走错路,好心做错事,总是显得既好笑又无辜。然而正是这种巴赫金所说的恒常的"静态"让主人公所遭遇的一系列改变其命运的事件,都变成了接二连三的无妄之灾,婆家的外甥女在空袭中丧生,娘家的姐姐在原爆后死去,浦野铃自己也失去了右臂。种种残酷的"变数"使得战争成为一种外在的自发的暴力,主人公并不能左右它,但它却左右了主人公的生活和命运。更进一步来说,浦野铃既在事件之中作为暴力的承受者,但是稳定不变的常数又将其置于历史之外。《世界的角落》因而将日本的战争改写成了一种被迫的经验。

虽然没有第一人称的独白,但是《起风了》的故事也是从主人公的心理世界开始讲起。电影的头一个场景就是少年时代的堀越二郎梦见自己驾着飞机遨游天际,然而突如其来的变故打断了他雄心勃勃的航程,飞行器解体,驾驶员坠落在日本的原野。第一个梦中的缺憾很快就在第二个梦中得到了弥补。堀越二郎梦到了意大利工程师乔瓦尼·巴蒂斯塔·卡普罗尼(Giovanni Battista Caproni),戴着眼镜的小学生担忧自己因为近视而不能

开飞机，但是卡普罗尼告诉他，不会开飞机的人也可以成为造飞机的人。更加重要的是这位成名于"一战"期间的工程师告诉堀越，飞机既不是武器，也不是商品，而是一个"美丽的梦"。主要由这两个梦构成的段落结束后，故事便从堀越二郎的少年时代过渡到了他远赴东京和名古屋学习造飞机的青年时代。在此后的段落里，关于飞机的梦中之梦也一再重复，有时甚至是直接从清醒的现实剪辑到幻觉的"白日梦"。借用精神分析的术语来说，造飞机作为某种"情结"，从一开始就将发明"零式"战斗机的主人公定型为技术主义的偏执狂，并且将其迷恋的病理学分析引向美学而非政治学的领域。

电影之所以要将堀越二郎的形象从他的少年时代起就定型化，要将醉心于飞机的偏执狂症状设定为常数，其意图不过是要将其从历史的变数中抽象出来，然而宫崎骏的美学并不能成为剔除了政治学的自治领域。堀越二郎和他的同事们在殚精竭虑地改进战斗机的设计细节时，终于拿到了新型的硬质铝材料，样品外包装的报纸上赫然印着"上海事变"的战事新闻。造飞机的工程师们一把撕掉了报纸，固然可以看作拒绝帝国的媒体制造的"军神"迷思，但是它也拒绝了正视帝国的侵略史。历史语境无法像包装纸那样被彻底剥离，堀越二郎和他的同事们声明"我们不是军火商；我们只是在制造优秀的飞机"，这样的自我陈述与辩护也无法在不可能完全虚化的背景中成立。《起风了》因而表现出了一种极为暧昧的立场。堀越二郎在三菱参与设计的第一架飞机"一式隼"便是军部的订单，电影并未掩盖这一事实，也在试飞的段落中安排了陆军士官的出场。另一方面，电影又通过画面的调度，在视觉上将堀越二郎分离出来，整个段落里仅有两三处，

主人公与陆军士官处于同一个画框，而且还是背对着穿军装的人。堀越二郎主导设计的"九试单座"也是如此。电影一方面说明了工程师们所谓的"优秀"飞机，其标准就来自堀越手上的那本《大日本帝国海军舰载战斗机式样书》，并且借用卡普罗尼的预言和堀越二郎的噩梦一再地警示帝国的军队有去无回的短命之途，然而它也在另一方面从中抽取出了平滑的鲭鱼骨，抽取出了纯粹的曲线和力度，使之变成了一种超越历史的"无目的手段"，尽管这里的"无目的"本身就是诡辩。

切通理作（Risaku Kiridoshi）在他与山川贤一（Kenichi Yamakawa）的对谈中也提到了《起风了》的这些暧昧或矛盾，只不过他称其为"微妙"——"堀越二郎的设定非常微妙，说不好他到底有没有参与世界（大战）。他的确开发出了零式战斗机。这款战斗机也极大地改变了战争的局势。但是宫崎骏并没有直接描写这些，就好像这一切都与二郎无关……二郎之所以不用入伍，很有可能是因为他为战争做出了贡献……换言之，堀越二郎算是当事人，却也有着非当事人的属性。"[1]这些"微妙"本身也微妙地生成了不同的解释都很容易为自己的立场找到的空间，借用秋元大辅（Daisuke Akimoto）的话说，《起风了》是一部在"左翼"看来是"右翼"性质，但在"右翼"看来却又是"左翼"性质的电影[2]。"左翼"看到的是它要经由主人公在十三岁的时候就已定型的精神世界而把战斗机这个军国主义武士

[1] [日]山川贤一等，《宫崎骏和他的世界》，曹逸冰译，北京：中信出版集团有限公司，2016年，第268页。
[2] [日]秋元大辅，《从吉卜力动画学起：宫崎骏的和平论》，丁超译，杭州：浙江大学出版社，2018年，第136页。

道的图腾从历史背景中提纯为一个"美丽的梦","右翼"看到的则是这个梦如何"被诅咒","飞机背负了充满杀戮与破坏的工具的宿命"。这种暧昧和矛盾也体现在电影对素材的裁剪上。呼应故事的开头,在结尾处,堀越二郎又一次在恍惚的幻觉中遇到了卡普罗尼。镜头从焦土与残骸中摇起,这位导师指着远处的低空中掠过的"神风特攻队",告诉堀越二郎,那便是他发明的"零式"战机,但是故事的主体部分却在讲到1935年的"九试单座"试飞成功时便戛然而止,至于堀越二郎在1935年到1937年之间制造"零式"的过程和心情,则是这部电影既不曾说也不能说的部分。

尽管宫崎骏可能并不像自称"政治冷感"的同行富野由悠季(Yoshiyuki Tomino)那样,有意识地为自己选择了一种骑墙的立场——"无论站在'左边'还是'右边'都会很麻烦,中立就不用管这么多"①,但是《起风了》仍然与诸多关涉战争史的电影一样,既可以让"左边"来站,也可以让"右边"来站。换句话说,它也是"左"和"右"之间协商与权宜的产物,一如桥本的著作所论,"对'左派'而言,这有助于确保他们不会惹恼普通民众,失去这些人的政治支持;对'右翼'来说,它有助于转移那种可能没完没了的有罪推定"②。大众媒介不断地为"左"和"右"同时提供这种模棱两可的空间,实际上协助了战后日本的历史叙述保持为一种永远都不会有定论的争议。更进一

① 徐靖,《青春燃烧:日本动漫与战后左翼运动》,桂林:漓江出版社,2021年,第54页。
② [美]桥本明子,《漫长的战败:日本的文化创伤、记忆与认同》,李鹏程译,上海:上海三联书店,2019年,第107页。

步,这些"争议"便会像藤原归一(Kiichi Fujiwara)所说的那样,"即使是'同一场战争'的历史,基于国家和民族的不同而存在'不同的解释'"①——历史将无可避免地在此陷落于相对主义的泥潭。

<center>三</center>

《玻璃兔》的叙述采用了一种经典的"睹物思人"回顾结构。故事的开头是二十一世纪早期的东京,一个小姑娘收到了外祖母敏子寄来的工艺品,一只在战火中被烤化的玻璃兔,这是敏子的父亲当年送给她的礼物。小姑娘的母亲打开包裹之后,开始给她讲述自己的母亲小时候的经历。叙事自此转至二十世纪四十年代,引入以未成年的敏子的视角展开的故事主体部分,始于1941年对美开战之前,终于1947年颁布"和平宪法"之后。故事的结尾又一次回到现时代的背景,已经成为老人的敏子再度出场,三代人在同一个镜头里感慨过去,想象未来。这一结构形象地说明了记忆如何从上一代人传递至下一代人,从而"经由社会互动和交流"形成一种典型的"代际记忆"(intergenerational memory)。"通过重复地回顾家庭的往事,那些并未亲身经历过去的成员也可以共享记忆。目击者(当事人)与后代之间鲜活的记忆交换就以这种方式完成。"②正如《玻璃兔》所演示的那样,具体的交流方式通常都是转述。只不过在这部影片里,转

① 转引自秋元大辅,《从吉卜力动画学起:宫崎骏的和平论》,第136页。
② Astrid Erll, *Memory in Culture*, translated by Sara. B. Young (Basingstoke: Palgrave Macmillan, 2011), 17.

述既是战时成长的一代和他/她的子女（第二代）以及孙子/孙女（第三代）之间向下传递的过程，一个文本叙述的问题，也是电影将其模拟的记忆传递给观众的过程，一个媒介传播的问题——其他的那些并未采用套层结构的电影虽不涉及前一方面，但是后一方面的问题显然更普遍，当然也更重要。换句话说，家庭内的代际记忆只是讲故事的技术性操作，经由大众媒介的传播而在全社会的代际间生产并传递的集体记忆则是讲故事的政治性所在。

玛丽安娜·赫希（Marianne Hirsch）把创伤性知识和经验的代际或跨代际传递（trans-generational transmission）称为"后记忆"（postmemory），用以描述后代与见证了文化或集体创伤的前一代的经历之间的关系。后代只能通过其成长过程中的故事、图像和行为来"记住"这些经历，然而这些经历是如此深切而生动地传递给后代，乃至于似乎就是其自己的记忆[1]。艾利森·兰兹伯格（Alison Landsberg）则提出了一种"假肢记忆"（prosthetic memory）的说法，认为这种主要是从大众媒介中获得的记忆"形成于个人与关乎过去的历史叙述之间的交界处，形成于诸如电影院和博物馆此类体验性的场所（experiential site）。在这样的接触时刻，一种个人将他/她自身缝合进大历史的体验出现了……在此过程中，个人不仅理解历史叙述，而且对于他/她本人并未在场的过往之事形成了一种更为个人化且感受深切的记忆——由此产生的假肢记忆能够塑造个人的主体性和政治。"[2] 有必要进

[1] Marianne Hirsch, "The Generation of Postmemory", *Poetics Today*, Vol.29, Iss.1 (2008): 106-107.

[2] Alison Landsberg, *Prosthetic Memory: The Transformation of American Remembrance in the Age of Mass Culture* (New York: Columbia University Press, 2004), 2.

一步追问的是这些以战时一代的记忆之名来讲故事的日本电影所生产的"假肢记忆"将会塑造何种主体性和政治。

《少年H》通过讲述西装裁缝妹尾盛夫一家的遭遇展示了战时日本的社会生活如何在军国主义政治的支配之下日益严酷的过程。一个标志性的时间点即电影用字幕显示的"1941年（昭和十六年）12月"，日美关系彻底破裂的时刻。也正是在此刻，生活方式西洋化的妹尾家开始麻烦不断，社区的气氛也骤然变得紧张。先是乌龙面馆的小哥被宪兵当作"思想犯"抓走，后来是一直以男扮女装卖艺为生的"娘小哥"在被强征入伍的当天晚上便自杀身亡。尽管早在十年之前，日本就出兵入侵中国，但在电影里，上述节点之前的生活却经由少年主人公的视角而展示为一段相对宽松愉快的时光。"娘小哥"来妹尾家订制西装的时候，主人公还回想了他当年的风姿。小说原著里这样写道："昭和十二年底，庆祝攻陷南京的游行之后，町内举办了文艺表演。当时，他身穿女性和服跳舞。化了妆的脸比附近任何一个女人都美，大家都热烈鼓掌。"①电影的改编则由主人公感慨"至今都忘不了"的独白引入闪回的画面，展示了"娘小哥"在舞台上的表演。借用电影中的台词来说，历史性的错误在此被归结为"六层高的大丸百货"过于自负地挑战了"一百零二层的帝国大厦"，而不是侵害了中国和更广大的亚洲。因而，当电影用主人公在巨大的广告牌上描画一只凤凰的场景来象征战后日本"浴火重生"的时候，主人公同时也唱起了他从乌冬面馆小哥那里听来的歌，一首在美国录制的红标唱盘上的歌。

① [日]妹尾河童，《少年H》，张致斌译，北京：生活·读书·新知三联书店，2013年，第24页。

正如《少年H》的叙事将日美之间的战争当作自身的关切所在一样，《玻璃兔》实际上也将它的"反战"主题建立在相同的框架之中。战败之后，江井敏子第一次遇到美国占领军的时候，立刻就回想起了自己的父亲死在轰炸机之下的场景，然而对方的亲切举止却让她迟疑于是否应将已经攥在手中的石头砸出去。敏子在慌乱中跌倒了，这名美国兵赶紧跑过去，想要伸手将她扶起来——很难不把这样的细节设计看成电影对战后状况的某种隐喻。颇具讽刺意味的是恰恰就在经历了上述场景之后，回到家的敏子在川岛晴喜送给她的书中发现了质疑战争的日记。电影随即引入一个既具有解释功能也承担了桥接任务的镜头，敏子拾回来的美国兵的项链与熔化了的玻璃兔并置于同一张桌面。她打开了项链的吊坠，内壁上贴着失主的家庭照。在一组标准的对切特写里，支离破碎的家庭通过将自身代入占领军/胜利者的镜像而在想象中弥合了撕裂的创伤，电影也借此将如何负担历史债务的叙事改写成了免除历史债务的叙事。阿斯特里德·埃尔曾在《文化中的记忆》(*Memory in Culture*) 里说到，在代际交流中，关于过去的记忆呼应着故事讲述者创造意义的当前需要，其中存在一种要将祖一辈"逐渐英雄化"(cumulative heroization) 的倾向[①]。叙述的进程再一次回到现时代之后，小姑娘赞叹经历了战争的外祖母能够坚强地活下来，这种"英雄化"当然也以拟人化的方式指代了战后日本的自我认知——在过去时序的最后一场戏里，聚集在废墟中上课的小学生敏子和她的同学们代表未来的一

① Astrid Erll, *Memory in Culture*, translated by Sara. B. Young (Basingstoke: Palgrave Macmillan, 2011), 56.

代发表了声明:"日本比其他国家更早开始走向正确的道路,世界上没有比选择正确道路更强的国家了。"

无论是称为"后记忆",还是叫作"假肢记忆",二十一世纪的观众都只能通过转述来"记住"自己并不曾经历的战争。按照桥本明子的说法,在家庭的内部,代际间的记忆传递往往都是"一种解释性的重构,粉饰那些难以提及的东西,忽略那些难以听取的内容"①。电影作为大众媒介的"转述"则更是以种种叙事技巧和修辞手段提供了便利的工具,用于塑造"后记忆"的主体性和政治,只不过这里的主体性并非承担十五年侵略战争责任的主体性,而是治愈战败创伤的主体性;这里的政治并非如何面对亚洲检讨历史的政治,而是如何面对美国重新确立位置的政治。更进一步地说,并非战争作为事实决定了它在战后的状况中如何被讲述,而是战后的状况决定了战争将如何被讲述成某种事实。正如汪晖所说的那样,假如战争的记忆仅仅停留在对和平的期待和受害者的自我抚慰之间,而不是深入到战争发生的全部过程,结果就只能是将悲剧放置在一种去政治化和去历史化的框架之中②。假如大众媒介不断地从"全部过程"中提取出自身所需要的情节,并且将其抽象化为普遍的灾难或具体化为承受灾难的经验,那么这种既空洞又稳固的框架还将为集体记忆同时也是集体遗忘的再生产提供基础。这些"被选择的叙事",既像阿莱达·阿斯曼所说的那样,作为一种紧密地联系着民族迷思的自我

① [美]桥本明子,《漫长的战败:日本的文化创伤、记忆与认同》,李鹏程译,上海:上海三联书店,2019年,第33页。
② 汪晖,《琉球:战争记忆、社会运动与历史解释》,《开放时代》,2009年第3期,第9页。

服务（self-serving）①，强调和颂扬自身积极的集体形象，也像保罗·康纳顿（Paul Connerton）所说的那样："没有什么能比大规模的遗忘更加意味深长，在由一种特定的集体羞耻带来的共谋式沉默（collusive silence）中，不仅隐含着遗忘的欲望，而且也能察觉到遗忘的实际效应。"②如果这种效应就是回避了探寻"黑暗之心"的可能，那么，挂满了"假肢"的叙事会不会就是在银幕上躲闪的历史的怪兽？

① [德]阿莱达·阿斯曼，《记忆还是忘却：处理创伤性历史的四种文化模式》，陶东风，王蜜译，《国外理论动态》，2017年第12期，第91页。
② Paul Connerton, "Seven Types of Forgetting", *Memory Studies*. Vol.1, Iss.1 (2008): 67.

在《民族认同》（*National Identity*）中，安东尼·史密斯断然否决了区域主义塑造认同的可能，"'区域主义'并不能为动员全体人民提供持续动力，因为这些人所面对的困境和抱怨的对象各有不同"。他也否决了所谓"全球文化"对于民族叙事的单向度冲击。在他看来，"全球文化"始终都只是一种没有记忆的建构物而已，若非如此，它就会碎化成那些构成它的民族的元素。造成这一状况的根本原因在于无记忆的文化本身就是一种矛盾，"任何试图创造这样一种全球文化的努力，都需要盗用民俗记忆和认同来组装成一个巨大的拼装物。"[①]对于二十一世纪的亚洲电影，特别是韩国电影而言，民族主义的确仍是其最为重要的主题之一。只不过这种重要性除了与史密斯所说的普遍性原理有关之外，更多地源自"韩民族"具体的历史与现实处境，当然它也无可避免地被卷进了当代媒介工业的资本主义生产机制。

① 安东尼·史密斯，《民族认同》，王娟译，南京：译林出版社，2018年，第10、193页。

第一节　韩国电影中的"南"与"北"

二十一世纪的前两个十年见证了关于南北关系的故事如何在韩国的银幕上一再地重复。早在新千年到来的前夜，因票房刷新了《泰坦尼克号》创造的纪录而被视为韩国电影复兴之标志的《生死谍变》①，即在后冷战时代的地缘政治气氛中套用情节剧的模式，讲述了一段北方的女特工与南方的情报人员之间彼此相爱但又不得不举枪相向的遭遇。既是票房新纪录的创造者提供了启发，也是金大中时期缓和对峙的"阳光政策"铺展了背景，休战后的半岛第一次举行双边会谈并发表了《韩朝共同宣言》的新千年以降，越来越多的同主题海报层层叠加在电影院的橱窗里。甚至是在那些无意于开掘南北题材的韩国电影里，分断状况也像徘徊在半岛的幽灵一样隐现在其中。

李沧东（Chang-dong Lee）的《燃烧》（*Burning*，2018年）讲到一半的时候，回到了乡下的青年李钟秀在破败的房舍外迎来了他所爱的姑娘申惠美，以及驾着保时捷载来惠美的富豪"本"。引擎的轰鸣未能完全掩盖田野对面的扩音器里传来的声响。"本"问钟秀那是什么，主人公转过头比划着解释道——朝鲜的对南广播。影片没有续接任何一个人物的视点镜头来呈现声源的方位与模样，简短的对话也就此结束。在钟秀的生活里，那些声音不仅是一种背景，也成为其生活的一部分，日以继夜地萦绕在其周围。然而对于年轻的富豪来说，它不过是一些既遥远又

① Brian Yecies and Aegyung Shim, *The Changing Face of Korean Cinema, 1960 to 2015* (New York: Routledge, 2015), 2.

陌生的无意义的信号，只能引起短暂的兴趣。伴随着斩钉截铁的广播声，申惠美开始断断续续地讲述她的童年经历，一种由于难以辨明其真假而无法概括出意义的关于过去的叙事。几乎是复制了扩音器里的词汇和语气，奉俊昊（Joon-ho Bong）将意识形态国家机器对抗的恢宏修辞置于《寄生虫》（*Parasite*，2019年）里最具戏剧性的那一刻。先前被替代和被驱离的管家重返雇主的豪宅照看她隐匿于地下室的老公时，意外地发现了致使自己沦落街头的后来者一家精心谋划的骗局。她用手机录下证据并威胁着将要发送给雇主，胜负瞬时逆转。这位前管家从她老公把发送键说成是核弹按钮的比喻中得到了灵感，开始模仿北方广播的话语对联手行骗的一家四口进行宣判。惩罚的裁定充满了政治色彩，然而对于罪行本身的描述却是经济的依据。借由这种扭曲的戏仿，奉俊昊把分断状况作为历史后遗症的病历报告张贴到了社会阶层区隔与斗争的现场，并因之而反过来赋予前者以民族和国家之外的另一种微妙含义。

不同于李沧东和奉俊昊把南北元素嵌入社会阶层议题的思考，大多数韩国电影，特别是那些在票房数据上让先前被视为"新标杆"的《生死谍变》也相形失色的"韩国式大片"，仍然倾向于把它们的南北故事置于民族–国家或民族–国家卷入其间的世界史框架之中。尽管这些框架看起来既稳固又整齐，而且更容易帮助制作者找到政治正确的立场，但是它们也意味着韩国电影将不得不面对"–"这个既代表了联结也象征着分隔的书写符号提出的另一些难题。正如伊文珍（We-jung Yi）所说的那样，这些电影娴熟地召唤出了由于无法埋葬于过去因而依然游荡于现在的幽灵主体（apparitional subjects），它们在民族分离的阈限空

间（liminal space）里投映这些鬼魂的时候，也表达了韩朝关系在变幻的世界地缘政治气氛中进入一个新阶段之后对于历史连续性的渴望，然而伴随着渴望的还有矛盾（ambivalence）以及紧张和困惑①。

一

矛盾当然不等于失败。事实上，对于民族历史连续性的渴望只能以矛盾的形式展开，因为刺激了这些渴望的因素正是已然发生且依然持续的断裂，一种既已被承认但又始终要被否决的状况。渴望也不仅指向寻找在未来结束断裂的可能性，而且包含着试图借由重新讲述过去的故事来想象性地修复断裂的期待。唯其如此，韩国电影必须首先发明一种用以安置民族历史连续性的空间，一种既不属于南方也不属于北方，因而能使民族的分离在被承认和被否决之间得以悬置的空间。朴赞郁为他的《共同警备区》找到了恰当的"非武装地带"（demilitarized zone）。仅止于找到当然不够，它还需要想象的转译。尽管沿着"三八线"划出的停火区真实地横亘于半岛，但它却不可能成为电影拍摄的场地。据称制作者花费了总预算的三分之一用于人工搭建的"板门店"。这些幕后信息生动地转喻了电影生产的制作性（artificiality）——既是景观的制作，也是意义的制作。如果说"非武装地带"象征了一种历史的悬置，那么，这些制作显然是

① We Jung Yi, "The Pleasure of Mourning", *JCMS: Journal of Cinema and Media Studies*, Vol.58, No.1 (2018): 139.

要把它当作素材，重新加工成一种计时器。换句话说，《共同警备区》的意图显然是要将时间性重新激活，要将僵持的空间重新制作为联结的空间，从而完成民族历史连续性的再建构。

不那么严肃地说，作为第一部超越了《生死谍变》的"韩国式大片"，《共同警备区》不仅在票房表现上更新了纪录，而且在叙事技术的复杂性上完成了南北故事在新世纪的第一次"迭代"。影片的情节以板门店分界地带发生的一次交火事件为起点，沿着两种时序交替展开。第一种是事发后各执一词的南北双方同意中立国调查组进驻之后以工作日程为线索的正叙，瑞士籍韩-朝裔执行代表苏菲试图通过分析证据和交叉传唤等手段还原事件；第二种是用以追溯被还原事件的倒叙，三位当事人的供述大致勾勒了一部分——韩国士兵李秀赫与南成植私自跨过分界线与朝鲜士兵吴敬必和郑于真聚会时，一名朝鲜军官突然来到哨所查岗，于是有人在恐慌中开枪，结果导致郑于真身亡，军官也被击毙。然而调查并不顺利，正叙中的当事人不仅隐瞒了倒叙中最关键的信息——谁的枪和谁开的枪，韩国士兵还不惜自残以回避讯问——这又构成了正叙中用以解开谜底的谜面之谜。直至苏菲卸任的前一天，事件的全部经过才得以复原。其中致命的一枪来自吴敬必，为了保护南方兄弟，他还示意李秀赫将其打伤。韩国士兵的隐瞒与回避也是为了吴敬必能在制裁中活下来。这种不惜付出生命来维护的兄弟情谊成为《共同警备区》最沉重的主题。

在两种时序的交替中，影片用具体到分钟的时间标识展示了困难的还原过程，进而暗示着这是苏菲——实际上也是这部影片，要在后冷战时代承担重建历史的工作。因此，重要的问题就

不仅在于还原事件的经过，更在于事件的经过本身如何在叙述中"经过"。为此提供了基础的正是《共同警备区》在它找到的另一种空间里复又想象的另一种空间。自从李秀赫跨过分界线来到北方哨所的那一刻起，影片就拒绝再使用正反打镜头，南北双方的士兵始终处于同一个画框，只用变焦的方法来强调人物。真正的聚会场景始于哨所中的地下室。这一场所的发现使得对峙的空间得以转换为交流的空间。士兵们进入地下之后，镜头亦随即变为基于中间点的持续横移，直至反复环绕成同心圆。视听语言和场面调度同时隐喻了兄弟情谊在地下的暗中结成，但也只能是暗中。事发当夜，士兵们一起回到了哨所房间里，结果未及告别就迎来了象征着权威的闯入者进场。地面上的政治——后冷战时代依然残存于半岛的冷战结构，阻断了南北之间的兄弟情谊。为了不使其彻底被摧毁，活下来的士兵必须付出更多的代价。看起来电影以整理档案和报告的形式所象征的历史重建工程已然完成，然而颇具讽刺意味的是苏菲最终准备的文件却有两个版本。韩国电影对于南北叙事的不同处理，正像是对两个不同版本的权衡与选择。

通过想象另一种空间，张勋（Hun Jang）的《高地战》（*The Front Line*，2011年）甚至在纷飞的炮火中找到了讲述南北兄弟情的路径。故事发生的地点是双方进行拉锯战的前沿，时间则从1952年的冬天持续到1953年夏天休战协议生效前的十二个小时。影片的主人公姜恩彪接受指派前往高地查证驻军"鳄鱼中队"的通敌嫌疑，其起因是情报部门在南方的军事邮件系统中分拣出了一封北方士兵的家书。跟随着姜恩彪的视角展开的情节表明，还有更多的物品在双方对峙的地带流通。高地上有一处隐

蔽的山洞，它成为另类的历史想象得以容身之处。洞中埋藏着一只被清空的军火箱，士兵们会在停火的间歇到那里留下或取走物品，除了委托邮寄的书信，还有作为馈赠的烟酒，以及表征了男性欲望的色情图画。借由这只被移置出战场且被填充以其他内容的军火箱，《高地战》在武装冲突的历史背景中创造了一个秘密的"非武装地带"，南北双方的士兵因而可以短暂地恢复其作为普通人和民族共同体成员的身份。更加强烈的象征性出现在结尾处，为了在协议生效前的最后时刻推进分界线而展开的最后一次争夺中。弥漫的大雾迫使战事临时悬停，南方的士兵突然听到北方的阵地上响起了他们曾传唱的思乡歌，随后也加入了合唱。共同的语言交汇成一种超越了战争与隔阂的民族认同的表达。

宽泛地说，朴光贤（Kwang-hyun Park）执导的影片《欢迎来到东莫村》（*Welcome to Dongmakgol*，2005年）也是通过暂时摆脱战争的紧张状态而为缝合分离的民族主义叙事找到了途径，只不过更加直率，它干脆虚构了一个完全隔绝于现实世界的村庄，一块既要在叙述中嵌入历史却又不受其约束的飞地。村庄里的居民从未见过杀伤性武器，甚至在走散的几名士兵携带着枪支误入此地后依然天真如故。小规模的遭遇战因而在村民的围观与哄笑中变成了一场闹剧。一方抛出的手雷被另一方捡起后转身扔进了谷仓，爆米花满天飞的奇幻场景不仅消解了战争的意义，也暗中将战后的重建责任分配给了双方，他们必须为重新给村民们储备粮食而共同劳动。南北双方的士兵都换上了农民的服装，国家意识形态分歧的标志被民族的传统所取代。返归共同体的谱系也被看成一种民族的创伤自愈的

方法。在简短的闪回和模糊的对白中，影片暗示了南北双方的指挥者都曾奉命战术性地清除了被视为障碍和负担的难民与伤兵，现在，天真的村庄和自然的时序给他们提供了弥补的机会。开始以兄弟相称的南北士兵不仅在美军搜查时为了保护平民而临时结成象征性的家庭，他们还在空袭到来之前组成了一支"韩-朝联军"，成功地转移了村庄即将遭遇的战火。无怪乎看过这部影片的观察者会说，"根据它所描述的另一种过去，韩-朝之间从不曾分裂"①。

二

相较前两部影片而言，《欢迎来到东莫村》的一个不同之处在于它除了构想出一个可以容纳替代性历史叙述的中介空间之外，还为自己的故事引入了作为双重他者的美国。借用《新关键词》的解释，这种双重性是指异己的力量既可能带来危险也可能促成文化与社会的更新②，只不过第二种作用在此应更确切地修订为见证。借用将美国人区别于美国的套路，影片让飞机失事后幸存的大尉史密斯扮演了后一种角色。这名先于南北双方的士兵跌落到东莫村的美军也换上了农民的服装，成为村庄的成员。为了让这种同化或转化能够在象征的层面上成立，影片还

① We Jung Yi, "The Pleasure of Mourning", *JCMS: Journal of Cinema and Media Studies*, Vol.58, No.1 (2018): 122.
② Kevin Robins, "Other", in *New Keywords: A Revised Vocabulary of Culture and Society*, edited by Tony Bennett, Lawrence Grossberg, and Meaghan Morris (Malden: Blackwell Publishing, 2005), 249-250.

设计了一个"重命名"的场景——村民们用当地的语言把"史密斯"（Smith）音译成了本土化的"喜小姐"（Sue Miss）。美国人"喜小姐"见证了南北双方如何从起初的剑拔弩张到最后作为"韩-朝联军"集体丧生的过程，美国则扮演了前一种带来危险的角色。冷酷的指挥官在没有充分的情报确认目标的情况下就派兵攻击了村庄，一无所获之后仍然下达了摧毁整个区域的空袭令。美国人与美国扮演的他者角色表明《欢迎来到东莫村》在它的民族主义叙事中还表达了浓重的后殖民情绪。对于那些并不承担后一任务的影片来说，他者的形象往往更简单，其意义也只在于配合中介性的空间完成塑造民族认同的功能。文贤盛（Hyeon-seong Moon）执导的《朝韩梦之队》（As One，2012年）和柳承莞（Seung-wan Ryoo）执导的《摩加迪沙》（Escape from Mogadishu，2021年）皆是如此。

尽管难以确定是不是因为半岛的现实能够支持的空间想象相当有限，实际的情况都是这两部影片把故事的地理背景放到了本土之外——在《朝韩梦之队》里是举办世界乒乓球锦标赛的日本千叶，在《摩加迪沙》里是发生了军事政变的索马里首都。两部影片所讲的故事也都发生在二十世纪九十年代初的卢泰愚-金日成时期，南北双方的国会会谈已经终止，一波三折的总理会谈刚刚开始启动。在此背景中，"朝韩梦之队"以一个团体的身份在海外赛场的亮相就具有格外重要的象征意义，然而仅有这个借来的第三方空间并不足以回应本土正在经历的波折，正如省去"SOUTH"和"NORTH"后只印着"KOREA"的队服并不能保证其成员不发生冲突一样。影片于是以漫画式的风格为这种欠缺补充了中国队的形象——傲慢的卫冕者、狂妄的解说员，以及

野蛮暴躁的教练，统统用以激发"朝韩梦之队"的集体认同和斗争意志。《摩加迪沙》则展示了这个暧昧时期的另一面，当然它也通过想象一场更大的灾难而克服了这个另一面。两国的外交使节为了建立各自的国际影响而在摇摆的非洲展开较量，一边互相拆台，一边拼命拉拢腐败的索马里政客，然而突如其来的战乱迫使明里暗里的外交手段都瞬间失效。竞争的舞台坍塌之后，对抗也不再有价值，南北之间的国家意识形态壁垒完全无助于阻挡索马里叛军的无差别攻击，逃出摩加迪沙成为唯一必要的行动。为了增加安全性，他们用裹满车身的书本制作了一层保护壳。这种纸铠甲在枪林弹雨中的实际功效几乎等于零，影片想要表达的只是共同的语言和文字作为民族身份之象征的坚固性。它看到了民族-国家在冷战时代最后的年月里面临的政治风险，而且其自身亦是这种风险的组成部分，但在另一方面，却又将连字符前一侧的民族共同体建构为后一侧的国家用以抵御风险的最后的堡垒。

在另一些电影里，他异性的力量滋生于分断体制下的民族-国家内部，它在权力结构更迭的过程中把南北分离的状况当作刺激自身无限膨胀的条件，不仅背叛了其中的一方，同时也给另一方带来灾难性的危险。它的暴力性无视一切规则与秩序，从不追求缓和与均衡，更遑论民族的历史与情感。这些力量近乎特里·伊格尔顿（Terry Eagleton）所说的那种扬言颠覆一切道德价值的"绝对的邪恶"（pure perversity）[①]。当然，它

① [英]特里·伊格尔顿，《论邪恶：恐怖行为忧思录》，林雅华译，长沙：湖南人民出版社，2014年，第135页。

也绝对会在叙述进程闭合的时候被彻底清除，看起来就好像这些电影的故事构想出了一种医治民族创伤的自反性疗法。元新渊（Shin-yeon Won）执导的《嫌疑人》（*The Suspect*，2013年）在韩国的对北接触系统中挖出了扩散的病灶。情报局室长金石浩数年前就开始挟持"脱北者"，成立了一个受其私人控制的秘密组织，该组织和他领导的官方队伍一起参与了追杀主人公池东哲的行动，目的是夺走这名朝鲜前特工接受另一位受害人的委托准备送往平壤的礼物——一张记录着新型化学武器制作法的缩微胶片。为了这张军火商出价数百亿韩元的胶片，金石浩不惜枪杀所有妨碍他的人，不分南北，然而最后被曝光的内容却是可以帮助北方解决粮食危机的种子改良方案。错误地判断了分子式，当然也错误地判断了民族情感的金石浩最终死在池东哲的枪下。影片也以相似的苯环可以做出不同的解读和施于不同的用途为隐喻，暗示了南北之间超越分界线的关联才是这些符号真正的所指。

《嫌疑人》中的"嫌疑人"，实际上既是指被北方视为叛徒的池东哲，也是指被南方以间谍罪恐吓的特工闵世勋，前者曾在多年前的交锋中因为看到了后者的家庭照而将其放走，后者也在押送前者的途中故意让他逃脱以寻找被贩卖的女儿。借用学院派的术语来说，这个模棱两可的片名包含着一种不可分离的镜像关系。通俗地说，它用对应的经历和价值观在南北之间描绘了一种源于一母同胞的相似性。稍晚一些出现的两部影片，金成勋（Seong-hoon Kim）执导的《共助》（*Confidential Assignment*，2017年）和杨宇硕（Woo-seok Yang）执导的《铁雨》（*Steel Rain*，2017年）也沿用了相似的叙述策略，只不过

这两个从朝鲜开始的故事都多了一层得到韩国官方力量支持的背景。

《共助》的第一幕是平壤特殊部队的军人林哲令在奉命搜查伪造美钞的工厂时发现上司车奇成早已变节，他在抢夺印钞母版时枪杀了包括林哲令的妻子在内的所有下属，随后潜伏于首尔等待交易。为了避免引起激烈的国际争端，朝鲜向韩国发出了协助追查的请求，执行任务的人选即交火中唯一的幸存者林哲令，对接者则是既正直又窝囊的韩国刑警姜振泰。几乎是复写了林哲令的经历——车奇成也绑架了姜振泰的妻子，影片的结尾就像兄弟情故事屡试不爽的套路所显示的那样，两个人在最危险的时刻选择了信任对方并一起赢得了胜利，最终将车奇成击毙。《铁雨》的故事更为"激进"：退役的侦察员严铁雨接到局长亲自下达的秘密指令，前往朝鲜实验改革的工业园区阻止高层军官筹划的政变，然而事态远超其预料，他只能在混乱中将身负重伤的"一号人物"秘密带到韩国。青瓦台安保首席郭哲宇获悉情报后与各方力量周旋，不仅帮助侦察员救治了他们的首脑，而且证实了试图发动核武器攻击的局长才是政变的主谋。故事的结局当然是两人联手阻止了核战的爆发，严铁雨牺牲之后，郭哲宇作为特使出访恢复平静的北方。相较《共助》而言，《铁雨》对两位主人公的相似性有更多的强调，不只是影片中布满了诸如使用同一只手铐将两人锁在一起的同命运隐喻，事实上，严铁雨（Chul-woo Eom）和郭哲宇（Chul-woo Kwak）的名字在母语中的发音也一模一样。

三

　　如果说上文讨论的片目可以概括为韩国电影通过发明另一种空间和第三者而找到了想象性地超越分断状况的可能，在民族-国家的框架中更偏重于连字符的前一侧，那么，同样可以确认的是在《共助》和《铁雨》中也隐含着滑向连字符后一侧的张力。这种张力不仅表现在情节结构上，问题往往都在北方出现，但其解决的方案却在南方，而且在看似对等的人物功能上也有微妙的分配，北方的角色扮演的通常都是需要搭上个人性命的动作英雄，南方的角色则可以通过调用国家力量的强大支持而实现他与前者的均衡，即便是一个不无滑稽的小人物或未开一枪的文弱书生。这种隐约的冲动在另一组影片里变成了主导性的力量，促使其叙事在民族-国家的框架内重新选择重心。那些以二十世纪中叶的战争为题材的影片，包括《向着炮火》（*71: Into the Fire*，2010年），《仁川登陆作战》（*Operation Chromite*，2016年）和《长沙里：被遗忘的英雄们》（*The Battle of Jangsari*，2019年），还有以2002年世界杯期间韩国队争夺季军赛当日爆发的军事冲突为题材的《延坪海战》（*Northern Limit Line*，2015年），都像当年讲述朝鲜战争的好莱坞电影一样将北方的军队描绘成了"冷血和无理性的他者"。好莱坞电影中甚至还弥散着一股"厌战的情绪"[①]，这些韩国电影里的气氛却显得更加悲壮和亢奋，尤其是那些联合美军作战的故事。

① 王炎，《美国往事：好莱坞镜像与历史记忆》，北京：生活·读书·新知三联书店，2010年，第55-60页。

如果说民族主义还是一个未被叙事者放弃的概念，那么，在这些电影里，它已经成为从属于国家主义的民族主义，即便是姜帝圭执导的那部以浓郁的悲伤颂扬了兄弟情的《太极旗飘扬》（*Tae Guk Gi*：*The Brotherhood of War*，2004年）也暗中为此提供了辩护，尽管它看起来不仅没有像前一组影片那样急切地渲染英雄主义的牺牲，还透露出一种对于国家意志的疏远和冷漠。借用流行的措辞来说，这部从头到尾都只聚焦于李镇泰和李镇硕两兄弟的影片打算把历史所囚禁的个体解放出来，然而正是这种有限的聚焦重新将个体质押在了南方的大叙事之中。实际上，从一开始，哥哥镇泰就把国家当成一个交易的对象，当他听说弟弟镇硕被征兵队拉走时，立即转身攀上火车试图将其赎回。在战场上，镇泰也处处冲在队伍的前头代替镇硕执行危险的任务，特别是上级给了他若能获得"武功勋章"即可让弟弟回家的暗示之后。这种交易的逻辑明显地中性化了国家在战争时期的绝对支配力量，进而豁免了李承晚政权的责任，因为无论把李镇泰在战场上的行为说成勇敢还是疯狂，这些行为都已在弥漫着感伤气氛的叙事中被解释成了兄弟间令人动容的牺牲。至于这种牺牲为何要付出如此惨烈的代价，也因此被归于残忍的北方士兵而非南方的国家机器。

一方面把国家挪出责任者名单，另一方面，《太极旗飘扬》却又把它讲述的兄弟情严格地控制在国家的范畴之内，正如倒叙结构开头的挖掘现场所展示的那样，它是国土之内的情感考古学。影片拒绝了对镇泰与镇硕的兄弟关系进行任何引申的可能性。在一次交火中，镇硕遇到了一名比他年龄还小的北方士兵哀求他放过自己，然而他一翻身就卡住了镇硕的脖子要将其

置于死地。正如道格拉斯·凯尔纳（Douglas Kellner）所说的那样，占据主导地位的信息与娱乐媒介总是作为一种教育学的资源在告诉人们如何行事①。同情在此被看成一种不成熟的心理反应，南北之间只能是敌我关系。《太极旗飘扬》始终不曾像《共同警备区》那样尝试着在保留国家认同的同时寻找民族情感表达的空间，甚至在民族的范围缩小到邻里的时候也是如此。镇泰所率的部队俘虏了被迫加入北方军的阿勇，尽管他从小就跟着"镇泰哥"在街头擦皮鞋，然而最后还是被当作"赤色分子"一枪打死。

叙事中的战争虽然已经停止了，但是叙事的战争却远没有结束。《生死谍变》的"票房炸弹"轰开了另一片以战后的韩国社会为背景的阵地。这部具有某种开创性的影片往往都被放到历史修正的意义上讨论，比如迈克尔·罗宾逊（Michael Robinson）就认为，曾经被冷战时期的韩国电影反复妖魔化的朝鲜人在《生死谍变》里第一次被赋予了人性②。看起来确实如此，这些"人性"的元素体现为化名林美玉潜伏在南方的间谍金明姬不再是一架暗杀机器，她爱上了敌人。一直以抓捕"金明姬"为目标但还没有发现真相的韩国特工崔相焕，因而迟疑于执行国家意志的指令，并且悲哀地意识到了自己无可挽回的宿命，不得不承受身份撕裂的痛苦。问题倒不在于当冷酷与软弱或善良与邪恶都可以用"人性"来概括的时候，这个术语基本上是一个无效的批评概

① Douglas Kellner, *Media Culture: Cultural Studies, Identity and Politics between the Modern and the Postmodern* (London: Routledge, 1995), 2.
② Chi-yun Shin and Julian Stringer, *New Korean Cinema* (Edinburgh: Edinburgh University Press, 2005), 28.

念。值得讨论的是《生死谍变》及其后的韩国间谍片以何种方法赋予了朝鲜特工以"人性",除了"人性"之外,这些方法本身是否还有其他的意味。

后来的很多电影也因袭了《生死谍变》的某些讲故事的技巧,诸如叙述总是从朝鲜开始或者插入一个简短的闪回片段,用以展示朝鲜特工制造的事件或者主人公接受残酷训练和奉命出发的段落,如果是后者,那么在场的人物除了上下级之外再不会有任何其他的社会关系。主人公以伪装的身份进入韩国之后就不得不隐藏起特殊的技能,而且要被迫面对复杂的人际关系,陷入无边的日常生活。《隐秘而伟大》(*Secretly Greatly*,2013年)里为社区杂货店帮工的元柳焕,《同窗》(*Commitment*,2013年)里不忍同桌被霸凌的插班生李明勋,以及《间谍》(*The Spies*,2012年)里把小生意做得一塌糊涂的"金社长"和他的伙伴们,无一不是如此。这种相当普遍的成规意味着在《生死谍变》里赋予金明姬以"人性"的并非一个男人与一个女人相遇并相爱的偶然性,而是来自同时也滋养了《同窗》里的朝鲜上司称之为"多余情感"的韩国社会的日常生活,间谍们未曾经验的一种必然性。正是这些琐屑的日常生活素材将韩国建构成了一种区别于北方的正常社会,并且完成了对朝鲜间谍的无害化处理。这些电影也确实把它们的故事分成了两个部分,最曲折的情节和最残酷的斗争往往都不在近乎"异次元"的南北之间,而是发生在北方的内部,由于权力关系的变动与更迭而导致的自相残杀。

间谍类型里通常还都有一个另类的韩国情报人员,甘愿对抗强硬的上级甚至牺牲自己来营救被北方抛弃的间谍,这些角色的功能仅在于用浅薄的人道主义来强化南北的对比,根本不曾尝

试同情的理解。在过去的这些年里，大概只有尹钟彬（Jong-bin Yoon）执导的《特工》（*The Spy Gone North*，2018年）是一个例外，尽管这部影片所描绘的北方仍是一个幽暗和腐败的形象，但是它也揭示了南方的权力体系如何根据自身的需要而制造了这个形象。片中的韩国特工为了窃取朝鲜的核开发信息而伪装成生意人朴晳英，通过大手笔的资金往来获得了主管经济的朝鲜官员李明云的信任，后者很快就察觉了实情，但是出于推进改革和促成南北恢复交往的目的而继续假戏真做。《特工》逆转了主流作品的类型成规，不只是它把充满了挫败感的间谍角色分配给了韩国人，而且让他被李明云的忍辱负重所"同化"，其情节也与那些基于南北"异次元"世界观的故事相反。虽然影片的叙事从始至终都以朴晳英的第一人称展开，但是他在朝鲜的行动基本上处于半公开的状态，最意外的情报反倒来自韩国的最高权力即将转移时出现的种种密谋——安企部担忧新总统当选后会进行清算，因此中止了朴晳英的计划，转而指使其煽动北方在关键时刻挑起武装冲突以干预大选。北方的好斗形象只是南方的政治戏剧所需要的角色，始终未知其真假的核武装也在此被用作一种道具。极具讽刺意味的是这些真相来自朴晳英仅有的一次完整的窃听，针对的恰是坐在朝鲜人房间里的韩国人。

四

《特工》看起来与本节所概括的第一组影片有颇多类似，朴晳英最后真的成了一名致力于促进韩朝经济合作的企业家，李明云则是对方的商务代表。在某种程度上，《特工》看起来和《共同

警备区》或《嫌疑人》一样为兄弟情谊的结成找到了某种可能，并且以此暗示了正式政治（formal politics）的空间之外还有其他的替代性路径。然而，若非政治空间的欲望使然，替代性的路径实际上也难以存在。更不用说在当代世界，这些空间与路径从来都不能独善其身。当另一些韩国电影把它们的南北故事置于世界史的框架之中时，这些复杂的关系也变得更为明显。特别是冷战结构在二十世纪后半期的建立和维系，不仅在两个超级大国之间形成持续紧张的态势，而且也将其力量扩散到亚洲并影响至今。借用白永瑞的话说，"直到冷战尚在持续的1980年代，韩国仍在冷战秩序的磁场之中，在分裂体制的半边为建立国民国家而努力"[①]。金铉贞（Hyeon-jeong Kim）执导的《双重间谍》（*Double Agent*，2003年）所讲的故事就发生在白永瑞所说的年代。

如其片名所示，故事的主人公——朝鲜保安部前特工林炳虎叛逃到南方后又被安企部招募，但他的真实身份却依然是北方安插的间谍。主要的情节与大多数同类型影片一样，无外乎在险象环生的处境中窃取和输送情报，彼此怀疑，互相算计，虽然一时瞒天过海但最终仍水落石出。不同之处在于这部主要情节都发生在韩国本土的影片将它的开头放在了欧洲：1980年的某个深夜，东西柏林分界线上的检查站，林炳虎携带着机密文件匆忙越境。这个开头的背景显然不只是背景，作为冷战史最经典的象征之一，柏林也是南北故事的起点。情节的演进行至中途，安企部为了试探林炳虎而交由其审讯的嫌疑人又一

① [韩]白永瑞，《思想东亚：韩半岛视角的历史与实践》，台北：台湾社会研究杂志社，2009年，第13-14页。

次将柏林带到了南北交锋的意识形态战场，只不过这个留学生走了一条相反的从西柏林到东柏林的道路，这个精确对应的细节也再度暗示了南北关系自我认知的镜中之像仍在历史不远处的柏林。只不过两极对立并不足以解释南北关系的全部，无论是故事里的还是现实中的。不同于那些在其假面之下仍然可以确认身份的间谍，影片中还有一个被刻意模糊了来历的角色肖恩·霍华德。这个既会说俄语，也会说英语的人物神秘地掌握了林炳虎的所有行踪，并且与他达成了买卖情报的约定。同样也被刻意模糊的是林炳虎送给霍华德的情报既有可能事关南方，也有可能事关北方。这些语焉不详的叙述因而不仅将南北故事放到了冷战的磁场中寻找其历史的定位，实际上也让位于磁场同一极的关系变得疑云密布。

《出国》（*Unfinished*，2018年）的故事也从入境柏林的口岸开始。这个故事的起点也是主人公吴永明颠沛流离的转折点。这位经济学博士先是离开西德投奔朝鲜，发现北方只是利用他在韩裔社群中招募间谍之后，又试图在辗转丹麦重返西德时暗中求助，然而意外出现的变故却让他的妻子和小女儿被朝鲜特工扣押在了东德。这些迂回的经历不仅与双方的争夺缠绕在一起，也把南北关系卷进了冷战时期的国际政治旋涡里。吴永明被羁押后，审讯者并非既无情又无能的韩国特工机构，而是驻扎在西德的美国中央情报局的官员。这种强行进入和被迫依附的权力关系解释了他们为何眼看着朝鲜特工将吴永明的妻女带走而不肯伸出援手，根本就在于要把分断维系为霸权视野中永远悬而不决的均势。尽管在《出国》的故事临近结尾的时候，柏林墙已经轰然倒塌，但是冷战的阴云仍然弥漫在半岛的上空，间或愈为浓重。在

柳承莞将背景推移到后冷战时代的《柏林》（*The Berlin File*，2013年）里，这座城市仍是各种政治力量明争暗斗的场地。朝鲜特工表宗盛一出场就同时处于南北双方的监视之中。他要约见的军火商来自俄罗斯和"阿拉伯联盟"，观察到交易的韩国情报部门刚刚发出阻止的指令，早前和朝鲜达成协议的以色列特工组织摩萨德就已抢先进入现场，美国中央情报局的人员则还在等着韩国方面来交换信息。加入这些力量的功能固然在于它们能使这部贴着动作类型标签的电影"更好看"，但是在另一面也提前解释了南北之间的关系不仅取决于双方及其内部的政局，同时亦受制于一点都不比冷战时代更简单的世界政治因素。

　　如果说上述影片借由在冷战史的背景中展开南北故事而形成了一种从世界看韩国的视角，那么，尹济均（Je-gyun Yun）的《国际市场》（*Ode to My Father*，2014年）则试图完成一种从韩国看世界的叙述。这部影片像大多数传记故事一样，采用了倒叙的结构来回顾主人公的一生，确切的起点是战争爆发的1950年，主人公一家在逃难的途中被迫分离。这是当时还年幼的尹德秀最早的创伤记忆，既是家庭的不幸遭遇，当然也是以其为象征的民族的历史。其时还年幼的德秀自此铭记了父亲让他扛起责任的嘱托，这是这部电影英译片名的来由。紧接着第一段悲伤的回忆出现的下一组场景展示了母亲带着德秀和其他孩子投奔到南方姑妈家之后的生活，尽管也描述了战时生活的艰难，但是叙事很快就以李承晚的休战广播结束了这一段落，气氛开始变得乐观起来。据称这部影片因为上述情节不曾表达对于战争的批判性思考而招致评论的不满，为其辩护的金璟铉也认为《国际市场》既没有探索民族历史的别样叙述，也没有回应韩国的保守政治议程，

转而为了情节剧的商业化目标挖掘了在韩国社会中根深蒂固的儒教价值观。不仅是南北双方的战争和半岛被卷入的冷战,而且包括成年后的主人公作为贫贱的西德移民工和越战雇佣兵的经历,也都在叙述中被去政治化了①。不过这种看似去政治化的处理也蕴含着另一种政治化的潜能。

影片中的闪回从兴南港失散开始之后,使用确切的时间点在尹德秀的人生经历中划出了四个部分:1951年到1953年,1964年到1966年,1973年到1975年,以及1983年。这些详略不一的段落固然可以用"有事则话长,无事则话短"的叙述原则来解释,但是话中之事却暗示了另一些更微妙的缘由。在第一个部分里,主人公经历了家人离散和南北分裂的战争;尹德秀远赴海外成为一名矿工的第二个部分,则是西德在战后创造了所谓"经济奇迹"的最后两年;在第三个部分里,主人公以雇佣兵的身份见证了越南战争的最后阶段;最后一部分仅有一年的原因则是韩国广播公司(KBS)在其时发起了失散亲人重聚的活动,分离于南北的家庭在荧幕上团聚,尹德秀也通过电视台找到了兴南港失散后被美国人收养的妹妹。完美的叙事闭环不仅连缀了个人的经历,它也通过将情节带往欧洲和亚洲以及连线美国,表明了在二十世纪后半叶的世界历史中,韩国始终在场。段落间前后呼应的细节,诸如在故事重新回到韩国之前的越南部分里,尹德秀安抚受到欺负的小男孩,带着村民逃难时跳下船救起落水的小女孩,无一不是他在此前的段落里经历的遭遇,这暗示着韩国不只

① Kyung Hyun Kim, "Ode to My Father (2014): Korean War through Cinema", in *Rediscovering Korean Cinema*, edited by Sangjoon Lee (Ann Arbor: University of Michigan Press, 2019), 503-509.

是在场，过去半个世纪的历史可以并且需要用韩国的经验来理解。正如尹德秀既不愿出售也不愿拆迁的那间小店在影片里被称为"国际市场"一样，借用孙歌的话说："南北分断，岂止是韩国和朝鲜的'内部问题'，它不仅是亚洲的问题，也是世界的问题。"①

第二节　何以想象共同体的想象

一

民族主义在韩国电影的复兴中扮演了重要的角色，特别是那些创造了票房奇迹的影片，通常都围绕着民族主义的主题展开故事。在新自由主义全球化的背景中，民族主义之于电影工业的功能主要依赖两个层面的协同运作：一是民族主义的叙述，二是民族主义的消费。若要这种运作持续地发挥作用，民族主义的叙事就必须不断地更新其题材和策略。近年来出现的诸多作品标志着韩国电影已从想象的共同体转向了共同体的想象本身，通过将故事的要旨置于民族的语言和文字、时间和空间等想象借以完成的象征符号中，这些电影为民族主义的韩国式叙述创造了一种新样本。

① 孙歌，《序二：直视分断》，《想象东亚：方法与实践——聚焦韩国"东亚论"二十年》，苑英奕，王浩银编译，北京：生活·读书·新知三联书店，2020年，第8页。

"何以想象共同体的想象"——这并不是一个精确的题目。它的模糊在于"何以"这个汉语词汇同时包含了"为何"与"如何"两个问题。前者想要寻找的是原因，后者等待的答案却是方法。民族主义为何会在二十世纪晚期以来的韩国电影中扮演至关重要的角色，通常都认为其原因根植于民族的历史被阻断和被压抑之处。正是历史赋予了韩国电影的民族主义叙事以格外沉重的分量。虽然在各自的语境中，这些关系和事件的性质完全不同，但是根本性的差异并未影响韩国电影将其用于组织民族身份建构的叙事——前近代题材中的修正主义议程设置，近代题材中的殖民地记忆书写，当代题材中对于分断体制和创伤经验的象征性超越与修复。因而，对于"为何"的上述回应看起来更像是为"如何"准备的答案，更加直接地说，它是韩国电影成全其民族主义叙事的方法，而非原因。

民族主义当然不是二十世纪晚期以来的韩国电影所独有的元素，但它却在近二十年来的电影中才变成了一个问题。早自第一部取代了美国电影成为票房冠军的韩国式大片《生死谍变》开始，在创造了新纪录或观影人次超千万的标杆式影片中，民族主义就逐渐成为通行的标准配方，尽管配置的方案有所不同。这意味着"为何"的答案其实正在于"如何"的一再重复——几乎所有的市场赢家都在为民族主义的叙事寻找各自的方法时，民族主义自身变成了方法，这恰恰是它作为取胜的路径能为自己赢得分量的原因。这种胜利既在经济方面体现为收割了丰厚的利润，当然也在政治方面体现为推进了重构民族身份和国家形象的意识形态工程。希杰娱乐出品的电影片头看起来就像是对这种情势的一次演示。在那个简短的动画片段里，红黄蓝三支烟花交叉升腾，

最后绽放并凝定为大资本集团的标志。正是以民族主义为主线，文本生产的编织术使得媒介工业的资本和民族-国家的政治能够彼此缠绕，完美地实现新自由主义全球化时代的使命——民族主义叙事兴起的背景并非它有一个沉痛的过去，而是它有一个迫切的现在。

二

仅就电影而言，通常认为"迫切的现在"始于1988年，联合国际影业在韩国获得了直接发行权，标志着韩国电影市场的开放，当然也意味着利润空间的重新分割。五年之后，韩国电影的市场份额已缩减至不足两成。范围更宽泛的媒介工业也同样处于严峻的形势。在1993—1996年之间，韩国三大广播公司（KBS、MBC、SBS）的进口总额是其出口量的五倍还多。因而，"对于外国文化入侵韩国的忧惧伴随着市场的开放，这种忧惧又经常被韩国流行文化竞争力的不确定性放大"[1]。按照哈贝马斯（Jürgen Habermas）的说法，新自由主义的全球化不仅意味着民族-国家的经济要彻底市场化，也要求民族-国家将其自身置于市场中。"世界范围的资本流动的加速，通过全球关联的金融市场对民族的定位的强制性评估，在此具有头等重要的意义。"[2]因而，正如很多年之后出现的影片《国家破产之日》

[1] Jeongsuk Joo, "Transnationalization of Korean Popular Culture and the Rise of 'Pop Nationalism' in Korea", *The Journal of Popular Culture*, Vol.44, No.3 (2011): 491.

[2] [德] J.哈贝马斯，《在全球化压力下的欧洲的民族国家》，张庆熊译，《复旦学报》（社会科学版），2001年第3期，第115页。

（*Default*，2018年）所回顾的那样，另一种更为普遍的看法即是"迫切的现在"始于金融危机的风暴席卷了韩国的1997年。金素英（Soyoung Kim）即认为，这场危机不仅标志着韩国进入新自由主义的全球化秩序，也带来了一种混合着恐慌与焦虑的复杂感受，一种公开宣布的紧急状态。"尽管政治和法律意义的紧急状态已经被移除，但是一种情感的紧急状态（affective state of emergency）却仍然作为应对我们今日所面临的资本主义新阶段的方法而在韩国被广泛地调用。"[①]

无论是以哪一起事件为"迫切的现在"之标志，这些事件都表明在二十世纪最后的十余年里，全球化的压力迫使韩国进入了短时期内迅速变革的"压缩的现代性"（compressed modernity）时期[②]。电影工业需要寻找新的制作模式和叙述策略以赢回美国电影割走的市场份额，让渡了管治权的民族-国家也需要根据自由竞争的市场逻辑修改意识形态机器的运作程序，寻找新的象征资源以推进文化认同建构的议程。按照萨拉·沃尔西克（Zala Volcic）和马克·安德烈耶维奇（Mark Andrejevic）的说法，伴随着全球化进程的政治与经济的新自由主义转型不仅将国家的治理形式市场化，同时也将民族主义的意识形态构型转换成了商业的显形。"迫切的现在"为一种能够将工业资本的增殖欲望和民族-国家的政治利益混杂在一起的"商业民族主义"（commercial nationalism）提供了恰

[①] Kim Soyoung, "The State of Fantasy in Emergency", *Cultural Studies*, Vol.27, No.2 (2013): 258.

[②] Youna Kim, *The Routledge Handbook of Korean Culture and Society* (New York: Routledge, 2017), 33-34.

当的契机，媒介机构可以利用民族主义来开展营销，政府的公共部门则利用商业策略来促进民族主义和国家议程①。正是在这种逻辑的支配下，韩国电影越来越倾向于围绕着明确的民族主义主题来组织情节和选择类型，政府机构的文化政策规划也试图通过媒介娱乐产品而"唤起一种将韩国文化看成韩国人独特的精神、身份和品格的本质主义与民族主义的视角"，无论是卢武铉时期的"韩风格"（Han style），还是李明博时期的"韩文化"（K-culture）②。

商业民族主义逻辑的成立需要两个层面的协同运作：一是民族主义的叙述（narration of nationalism），二是民族主义的消费（consumption of nationalism）。前者是指电影所讲的故事与想象的共同体可以分享的历史和经验直接相关，至少也要"将不同的线索纳入一种特别聚焦于韩国身份的统摄性叙事（overarching narrative）之中"③。民族主义的叙述声明自身不仅是民族的电影，而且是"属于"和"关于"民族的电影。某些时候，这些电影还会用叙述者的旁白或者片头片尾的字幕来宣示自己所讲的故事来源于一种共有的民族传统和集体记忆。后者则是指观看电影的消费行为本身被当作民族–国家主体建构的日常实践，按照格

① Zala Volcic and Mark Andrejevic, Introduction to *Commercial Nationalism: Selling the Nation and Nationalizing the Sell*, edited by Zala Volcic and Mark Andrejevic (Basingstoke: Palgrave Macmillan, 2016), 2-4.
② Hye-kyung Lee, "Cultural Policy and the Korean Wave: From National Culture to Transnational Consumerism", in *The Korean Wave: Korean Media Go Global*, edited by Youna Kim (New York: Routledge, 2013), 192.
③ Leon Hunt and Leung Wing-Fai, *East Asian Cinemas: Exploring Transnational Connections on Film* (London: I.B. Tauris, 2008), 92.

雷厄姆·特纳（Graeme Turner）的解释，它将"可能会在个体消费者和国民所占据的主体位置之间进行区分的差异意识系统地抹除"①。"国民不仅被视为消费者，而且被确立和被生产为民族主义式的消费者[nationalist（ic） consumers]。"②因而，观看韩国电影就既是为民族国家的媒介工业收复市场失地贡献票房，也是为重建民族大叙事的工程添砖加瓦。在克里斯·霍华德（Chris Howard）看来，韩国电影票房新纪录创造者的奇迹实际上就依赖于这种"全国联动"（national conjunction）——"电影文本、工业策略与消费模式以遵循'民族'路线为原则而组织的一种聚合效应。"③

尽管没有任何依据可资推断民族主义的消费还有多少潜力，但是民族主义的叙述——尤其是当它的题材依附于某种特定的类型框架而又无法更新其叙述技术的时候，遭遇边际效益的递减可能就是迟早的事。在此情形之下，或许只有不断地改变方向才能找到出路。假如过去的这二十年可以当作一个整体的历史时段，那么，只要稍加梳理便会发现民族主义叙事明显的兴趣转移。前期是以《实尾岛》和《太极旗飘扬》为代表的南北关系题材，中期是以《鸣梁海战》和《暗

① Graeme Turner, "Setting the Scene for Commercial Nationalism: The Nation, the Market, and the Media", in *Commercial Nationalism: Selling the Nation and Nationalizing the Sell*, edited by Zala Volcic and Mark Andrejevic (Basingstoke: Palgrave Macmillan, 2016), 15.
② Zala Volcic and Mark Andrejevic, Introduction to *Commercial Nationalism: Selling the Nation and Nationalizing the Sell*, edited by Zala Volcic and Mark Andrejevic (Basingstoke: Palgrave Macmillan, 2016), 6.
③ Leon Hunt and Leung Wing-Fai, *East Asian Cinemas: Exploring Transnational Connections on Film* (London: I.B. Tauris, 2008), 89.

杀》(*Assassination*，2015年)为代表的抗击日本侵略势力的题材，后期则是以《出租车司机》(*Taxi Driver*，2017年)和《南山的部长们》(*The Man Standing Next*，2020年)为代表的民主化进程题材。"传统"的叙事资源似乎已经被悉数开掘，民族主义的后续表达不得不在一种"影响的焦虑"气氛之中重新安置寻找突破口的罗盘。在2019年，两位首次拍摄长片的导演完成了各自的作品，一部是曹喆铉(Cheol-hyeon Jo)执导的《国之语音》(*The King's Letters*)，另一部是严宥娜(Yoo-na Eom)执导的《词典》(*Mal-Mo-E: The Secret Mission*)。加上许秦豪在同一年完成的《天文：问天》(*Forbidden Dream*)和稍早前由康佑硕执导的《古山子：大东舆地图》(*The Map Against the World*，2016年；以下简称《古山子》)——这一组影片的片名，看起来就像是为本尼迪克特·安德森在《想象的共同体：民族主义的起源与散布》里拟定的章节标题所做的韩语版注释。它意味着民族主义的叙事回到了想象的共同体借其以想象的象征形式层面——语言和文字，时间和空间，因而，虽然"何以想象共同体的想象"也是一个并不晓畅的题目，但是本节仍试图以其修辞的曲折来强调这种民族主义叙事的转向。

三

尽管安东尼·史密斯认为，"在（民族主义）信众的眼里，民族拥有独一无二的强力、深情和史诗般的肃穆，相较绘画和雕塑，电影能够更加生动地表现这些品质。运动的图像在此更类似

于音乐，它也是在一定的时间序列中展示自己的人物和身份，布局的意义只有在结尾处才会明晰显现"①，然而《国之语音》却用它开头的第一个段落就讲完了全部的要旨。庄严的雨祭进行到中途，朝鲜王世宗开始对主持仪式的两班官员发怒。让他恼火的是那些儒生以滞涩的语音念诵的汉字祷文，"当地的神灵"可能从来都听不懂，世宗于是令其改用本土的读法。公元1443年这个盛夏的午后因而成为安德森所说的"神圣语言"（sacred language）②衰落的具体时刻，也是民族主体意识觉醒的生动场景——另一种神圣性将自此显现。世宗决意创造一种新的语音和文字，作为某种响应，当天晚上就有丰沛的甘霖回馈了国王的怒火，余恨未消的世宗进而将他用汉字书写的著作悉数抛到雨中。这个充满了超现实主义色彩的段落并不是把民族意识的觉醒描述成了对于天意的顺应，而是把主人公创造民族的语言这一行动本身视为神圣。正如史密斯所说，"民族主义并不需要图腾或神祇等担任中介角色，民族本身就是它所崇拜的神灵"③。后续的情节便是以两种相辅相成的逻辑对于这种神圣行动的演绎和论证：一种是将神圣的宗教世俗化，另一种则是将世俗的政治神圣化。

按照韩国史的一般说法，"世宗在集贤殿学士们的帮助下亲

① Anthony Smith, "Images of the Nation: Cinema, Art and National Identity", in *Cinema and Nation*, edited by Mette Hjort and Scott MacKenzie (London: Routledge, 2005), 46.
② Benedict Anderson, *Imagined Communities: Reflections on the Origin and Spread of Nationalism* (London: Verso, 1991), 18.
③ [英]安东尼·史密斯，《民族认同》，王娟译，南京：译林出版社，2018年，第97页。

自创造了韩字"①，但是在影片里，这些学士已因尊奉明王朝的事大主义立场而被冷落，工程的执行主力是海印寺的信眉和他率领的僧侣。这种改变既表明了"去中国化"的倾向，也通过宗教与政治的类比而赋予了后者以相似的神圣性，只不过类比得以成立的条件正是前者的世俗化。这种世俗化不仅表现为戒律的崩解，秘密入住宫廷的僧侣们开始和两班官员一样吃肉饮酒，而且包含在一种功利性的野心之中。信眉意图借由发明一种更通俗的语言来普及教义，进一步在儒教支配的疆域内扩张佛教的版图。相形之下，世俗的政治却借民族之名而变得更为神圣。尽管在信眉的介绍中，能为韩字的创造提供基础的梵语超越了民族的隔阂，但是影片仍以一系列的隐喻将这种超越改写成了局限。"七音体系"之后便是僧侣们未曾探索的盲区，所有人都必须从零起步。一张尺幅更大的等着书写新文字的白纸在信眉与官员之间展开，覆盖了铺在地上的梵语音节图表。世宗认为这些音节太多、太复杂，潜在的意思却是太琐碎。按照他的解释，最终确定的二十八个字母应是天上的星宿在地上的对应，它涵盖了整个苍穹，也包容了佛教与儒教的区别。民族的语言本身是一种特殊性的象征符号，但它在此却隐含了普遍性的意味，因为世俗政治的周旋与权衡已借民族主义的乌托邦超越了世界观的差异。

如果说《国之语音》为"韩字"的创造赋予了强烈的神圣性，那么《词典》则在反殖民的背景中将语言的维系和传承视为拯救民族的关键。需要区别的是，尽管同样讲述了语言的故事，

① [韩]高丽大学校韩国史研究室，《新编韩国史》，孙科志译，济南：山东大学出版社，2010年，第132页。

甚至把故事里的历史关系同样说成支配，前近代朝贡体系中的支配与近代殖民体系中的支配也绝不是同一种性质。正如前文所引述的白永瑞的说法，世宗时期的朝鲜"也分享着中国的天下观乃至华夷观，具有一种文明共同体的性质"，但是日本并不具备在理念上提供文明标准等价值的地位，所以只能动员其政治和军事力量，依靠直接的殖民统治来维持其帝国的存在。在《词典》中，这种殖民统治已经发展到了它最严酷的阶段，"皇民化"运动不仅强迫朝鲜人"创氏改名"，而且意图通过禁绝民族的语言以使其彻底消失，所以在影片的序幕里，朝鲜语学会的代表柳正焕才会带着民族语言词典的手稿冒死越境逃亡——这可能是当代韩国电影史上的第一次。狰狞的日军疯狂追捕的目标是词语和它们的定义——语言因而既是殖民的工具，也是反殖民的战场和武器。

战斗的场所并非只是形象的比喻，影片正是通过故事世界的社会空间布局讲述了语言政治的抗争进程。柳正焕回到朝鲜的1941年，日语已经占领了几乎所有的公共场所和媒介。另一位主人公金判秀在那里当售票员的朝鲜剧院正在放映日语配音的电影，不久之后就连剧院的名称也改成了响应侵略政策的"大东亚"。朝鲜语词典的编辑部则被迫藏匿于暗道之后隐秘的房屋及其地下室之内——这些建筑的方位和它们破败失修的状况暗示了民族的语言已处于相当危险的境地。意味深长的变化出现在失业的无产者金判秀以打杂工的身份加入编辑部之后。为了在知识分子同事面前挽回自尊，金判秀开始跟他们学习认字。个体的启蒙随即成为一种民族主义的政治行动。在回家的途中，他读出了路过的每一家店铺的招牌，沉默的文字因而拥有了声音，民族的语

言象征性地光复了它的街道。词典的编辑进入最后举行听证会以确定其标准形式的阶段后,朝鲜语开始真实地占领殖民统治下的公共空间。柳正焕和代表们躲过帝国军警的耳目来到金判秀工作的剧院集合,关于朝鲜语词条的讨论取代了宣扬帝国主义政策的电影。尽管在情节中,殖民者最后还是闯进来砸烂了会场,然而在意义上,却是那些热烈的方言俗语爆破了"大东亚"。

保卫语言的过程也是民族共同体所有成员的政治动员过程。柳正焕起初因金判秀坐过监牢而拒绝他参与,但是另一位曾是金判秀狱友的老编辑却质问他,在殖民者的统治下,这里的哪一位没有前科?殖民地的历史语境以民族身份即原罪的形式宣判了所有人,这意味着民族的话语实际上也收纳了阶级的话语。学者们因为常规联络渠道被切断而无法确认词条的方言读音时,金判秀将他在狱中结识的朋友组织起来带到了编辑部。这些流落在京城街头的无产者每个人都说着口音浓重的地方话,他们不仅像稍后的听证会上来自全国的代表一样,在地理区域的意义上解释了何谓民族共同体,而且表明民族的压迫实际上也是阶级的压迫。《词典》为它的故事挑选的词条,也全部来自民众的日常生活经验——"意义重大但又特别本土的方言和习俗"[①]。在最后的听证会上,激烈的争论更是围绕着理解自己的身体展开,哪些词可以指称自身的腰臀腿,更准确的说法则是"屁股在哪里"。如果不能以民众的方式动员民众,民族主义的叙事就不可能完成。史密斯在汤姆·奈恩(Tom Nairn)那里找到了解释——

① Anthony D. Smith, *The Cultural Foundations of Nations: Hierarchy, Covenant, and Republic* (Oxford: Blackwell Publishing, 2008), 21.

"他们（殖民地精英）只拥有人民，不过人民已被证明也是一种强大的武器。他们动员'自己的人民'并且邀其进入历史，而且是用人民的语言和文化书写请柬，并将'民众感情'（mass sentiments）引入民族抵抗运动。这就是为何民族主义总是一种民粹主义、浪漫主义和跨阶级（cross-class）的运动，也是为何它的生命力源自民众的族群感情。"①

四

创造一种民族的语言也是世宗在《天文：问天》里的雄心，虽然尚未来得及形成完整的体系，但他却仅凭一己之力就设计了韩字的样式。韩国电影在想象共同体古老的历史时出现的这种充满了戏剧性的抵牾，恰好可以用来印证海登·怀特（Hayden White）的说法，历史叙述中发明的部分和发现的部分一样多②。当然，对于这部影片而言，创造语言只是附属的任务，制作一种新的时间才是首要的使命。在《想象的共同体》中，安德森曾借用瓦尔特·本雅明（Walter Benjamin）的措辞将"新时间"描述为"同质的空洞时间"（homogeneous, empty time）——在此观念中，不再是预示及其实现，而是可由时钟和日历测量的时序上的叠合（temporal coincidence）标识了横向跨

① Anthony D. Smith, *Nationalism: Theory, Ideology, History* (Cambridge: Polity Press, 2010), 70.
② Hayden White, *Tropics of Discourse:Essays in Cultural Criticism* (Baltimore: The Johns Hopkins University Press, 1987), 82.

越时间的共时性（simultaneity）①。安德森认为，这种新的时间既是共同体得以想象的基本条件，也是"民族这一理念的精确类比"，但它本身并不具有民族的属性，亦即菲律宾和印尼都可以在"同质的空洞时间"中被想象成一个民族共同体，可是并没有一种时间属于菲律宾或印尼。《天文：问天》看似找到了一种科学的办法来解决麻烦——通过引入空间的距离而使时序上的叠合表现为地理上的差异，国王和他的能工巧匠证实了"（朝鲜的）汉阳比南京快半个时辰"，一种"朝鲜的时间"由此得以命名。然而面对着当代观众讲故事的时候，这种可推论的天文学知识也带来了新的麻烦：一是作为普遍规律的时差无法回答上述差异与朝鲜的疆域内部的差异有何区别；二是经度上的日期时间并不能置换为纬度上的季节时间。在一个表达体恤之情的场景里，世宗将难以下咽的大麦饭摆在两班官员面前，解释了水稻歉收的原因正是朝鲜的季节与大明历不同，然而影片所发现的科学却拒绝为这种民族主义的晓谕提供论证。

既然无法在朝鲜制作的新时间上更进一步，那就讲述时间的新制作。影片以倒叙的形式回顾了世宗如何在过去的二十年里支持多才多艺的"大护军"蒋英实发明计时工具和观象仪器，以及这一过程如何被明王朝的霸权强行截断。蛮横的使臣带来的敕书命令世宗履行藩属国的义务，销毁器具并羁押移送蒋英实。一个微妙的细节是敕书将蒋英实的发明说成盗取大明的技术，使臣后来的警告却将其说成"盗取天子之天威"。前者是事件的描述，

① Benedict Anderson, *Imagined Communities: Reflections on the Origin and Spread of Nationalism* (London: Verso, 1991), 24.

后者是事件的解释，借由以事件的解释置换事件，历史的叙述取代了历史。为了完成这种置换与取代，影片不得不暧昧地处理更多的内容。蒋英实从他临摹的书中找到了"自擎漏"的设计原理，其蓝本正是世宗指定朝鲜的朝贡使团带回来的典籍之一。这支队伍直到行至汉阳城门外才进入画面，人物的对白也刻意忽略了出使明王朝的背景，然而即便如此，隐晦的信息仍暗示出朝贡体系作为经济贸易和文化交流机制的那一面①。勤奋的世宗不辍阅读，深夜也会赶到王朝的藏书馆寻找文献。当他起身前匆忙翻检案头典籍的时候，镜头里出现的第一本书就是北宋时期李诫编撰的修建指南《营造法式》，然而这个时长极短的画面只有逐帧放映的时候才能看得见，在影院里，等于看不见。正是在这介于看得见与看不见的模糊之处，朝鲜吸收了的中华文化的区域历史被压抑下去，民族主义叙事的"去中国化"主题浮现出来。这部宣称"在历史中得到了灵感"的影片因而也为海登·怀特的论断多补充了一句——遮蔽的部分和呈现的部分也一样多。

纵便是使用了上述种种手段，《天文：问天》仍然未能建构一种完美的民族主义叙事。它可能有某种形式的"浪漫主义"色彩，世宗与蒋英实的亲密关系更像是用以对抗父权制禁令的两个男人之间的私情。事实上，除了偶尔在模糊的背景中出现几名侍女之外，国王的生活中完全没有异性的角色。阶层的跨越和民粹主义的意识形态也被这种私人化的情谊排除在外，这不仅是指影片完全不曾提及丧失了人身自由的"官奴"蒋英实如何能习得他的才艺，而且其擢升也只是让底层小吏感叹"命运不知何时会改

① [韩]白永瑞，《思想东亚：韩半岛视角的历史与实践》，台北：台湾社会研究杂志社，2009年，第5页。

变"的一次例外。相形之下,《古山子》则将民族从王朝的捆绑中解放出来,进而表达了明显的民粹主义乃至无政府主义倾向。当然,在讲故事的技术性层面上,相较测量抽象的时间而言,绘制形象的地理空间也要容易得多。

《古山子》的主人公金正浩生活在兴宣大院君主政的十九世纪前期。他的父亲和穷苦的同乡为了免除沉重的赋税而应征平叛,结果却因使用了一张手工抄录的错误地图而被困在绵延的山脉中饥寒而死,金正浩因而立志徒步走遍朝鲜,重新绘制清晰准确的地理空间。按照鲍曼(Zygmunt Bauman)的说法,主人公"以身体度量世界"①本是一种极为古老的观念,然而正是这种古老的观念在民族与其栖居的土地之间建立了亲密的类比。影片的开头用一组金正浩在变换的季节中穿越山海的镜头展示了艰难的行程,其间既叠印着即将绘制完成的地图,也穿插了多年前父亲惨死的闪回段落。组接起过去和未来的这一序列因而形象地解释了史密斯的论断,"共同体将被'自然化'并且成为环境的一部分,它的风景则反过来被'历史化',打上共同体独特的历史发展之印记"②。另一方面,金正浩的征途也在现代性之黎明的背景中被视为具有实证主义精神的认识与检验过程,其结论将借助木版印刷而得以精确地传播,每一张地图上的符号及其指示对象都毫无差别,民族共同体的所有成员都将共享对于故土的相同想象与理解——这种无差别的共享正是斯图亚特·霍尔(Stuart

① [英]齐格蒙特·鲍曼,《全球化:人类的后果》,郭国良,徐建华译,北京:商务印书馆,2001年,第26页。
② Anthony D. Smith, *Ethno-symbolism and Nationalism: A Cultural Approach* (New York: Routledge, 2009), 50.

Hall）所说的自然主义的文化认同之基础①。

　　承担了刻版任务的工匠是爱上了金家女儿的汉阳市井印坊主黄巴宇，这意味着制图的全部工序都在民间进行，官府和盘根错节的权贵阶层则始终被排除在外。完成之后，金正浩还以极其惨烈的代价阻挡了豪强世家的抢夺，并且拒绝了王朝的收购和征用。影片借由他和大院君的对话陈述了民族主义的民粹主义内涵——生活在故土上的民众有权知晓它的风貌，故土及其象征符号也归属于所有的民众——金正浩打算把批量复制的地图无偿分发给老百姓，《古山子》因而在安德森所说的印刷资本主义之外提供了另一个反资本主义的民族主义版本，这一版本也因其毫无私利的纯粹性而变得更为神圣。尽管最后的散布在影片结束时也未能实现，但是它的场面调度已然象征性地宣告了民族主义测绘工程的完成。黄巴宇把第一套整幅印制的朝鲜地图铺在了光化门前的大道上，来往的行人纷纷驻足惊叹。镜头随即切换为高空垂直拍摄的"上帝视角"画面，民众与他们围绕着的地图一起被括入景框之中。

五

　　《古山子》也为它笼罩在悲壮气氛之中的叙事添加了许多洋溢着喜剧性的片段，其中最突兀也最滑稽的一场来自主人公对未来的想象。在刻印工程的间歇里，黄巴宇和金正浩聊起以后的地

① Stuart Hall, "Cultural Identity and Diaspora", in *Identity: Community, Culture, Difference*, edited by Jonathan Rutherford (London: Lawrence & Wishart, 1990), 223.

图,期待有一天人们能够从天空俯瞰的角度实现更加精确的绘制,那时的地图也会跟随着使用者的行进即时更新并显示信息,更为美妙的功能是它能用心上人的声音为使用者指引方向或提醒其控制速度。这些以今日早已普及的移动互联网和电子导航设备的语音播报为依据的想象,用一种既超前又落后的矛盾搭配声明了关于民族共同体过去的叙事如何服从于它的现在,无论是以笑料,还是以悲情。

事实上,二十多年之前,韩国电影还处于"迫切的现在"时,"从外部看来,新兴的(韩国性)叙事是由经济情况所引发的。政府与商业界对'独特的韩国方式'的努力直接来自这些需要:改进韩国的国际形象,教导人们如何在交错的文化场景中进行交流,以及寻找如何让'韩国文化'在全球市场中更具商品价值的方法"①。二十多年之后,这些价值看起来显然已经找到了。韩国电影不仅收复了票房失地,而且很快就开始了拓殖海外市场的进程。"韩流"成为经由国家权力和工业资本的推波助澜而涌入亚洲的热潮,并且逐渐扩散至曾被韩国视为威胁到民族文化生存的文化帝国主义的大本营。在一篇题为《文化帝国主义回老家:韩流抵达美国》(*A Cultural Imperialistic Homecoming: The Korean Wave Reaches the United States*)的文章里,作者用翔实的数据和丰富的案例解说了韩国的流行文化如何打开美国的市场。"经历过数十年媒介(商品)从美国到韩国单向流动的美国文化帝国主义,现在是见证韩国的媒

① 参见陈光兴编《超克"现代"》(上册),台北:台湾社会研究杂志社,2010年,第275页。

介回流到美国的时候了。"①这种推论的前提毋庸置疑，正如詹姆逊所说的那样，美国的流行文化对于绝大多数文化生产的本土形式而言都是威胁，它的伤害性既牵涉到巨大的经济利益，也导致社会层面上"美国化"的价值观念改变——"伴随着自由市场作为一种意识形态的对于好莱坞电影形式的消费，其实是一种对于具体文化的操习（apprenticeship），日常生活作为文化实践的操习。"②

问题在于推论的过程及其结果——回到了文化帝国主义的老家固然没错，但它是否也意味着文化帝国主义回到了老家，尤其是从受害者心态中找到了反文化帝国主义立场的作者转而热烈地赞扬韩国的流行文化如何在亚洲受到追捧，并且认为"韩流对这些外国文化的影响值得骄傲"的时候。这篇文章不厌其烦地描述了"韩国电影在越南上映的时候一票难求，观看韩剧在中国蔚然成风，韩国的流行歌曲在菲律宾被下载"，"在印度尼西亚和（中国）香港地区，韩国的食物和韩式修眉术风行一时；马来西亚的流行歌曲里唱到姑娘们希望自己的男友举手投足能像韩国演员宋承宪一样……简而言之，韩流已被证明远不只是一种文化狂热（cultural craze）"③。如果说跟随着新自由主义全球化而

① Sherri L. Ter Molen, "A Cultural Imperialistic Homecoming: The Korean Wave Reaches the United States", in *The Korean Wave: Korean Popular Culture in Global Context,* edited by Yasue Kuwahara (New York: Palgrave Macmillan, 2014), 149.

② Fredric Jameson, "Notes on Globalization as a Philosophical Issue", in *Cultures of Globalization*, edited by Fredric Jameson and Masao Miyoshi (Durham: Duke University Press, 1998), 59, 63.

③ Sherri L. Ter Molen, "A Cultural Imperialistic Homecoming: The Korean Wave Reaches the United States", in *The Korean Wave: Korean Popular Culture in Global Context*, edited by Yasue Kuwahara (New York: Palgrave Macmillan, 2014), 167, 157-158.

来的文化帝国主义曾让韩国的媒介工业资本家和民族主义者向隅而泣,那么,如今令他们弹冠相庆的又是什么?翻一翻帕沙·查特吉(Partha Chatterjee)的《重访帝国与民族》(*Empire and Nation Revisited*)可能会找到答案。他在这篇文章的结尾写下了一句话:"民族-国家可能已不再壮健,但是帝国却肯定未曾消亡。"①

① Partha Chatterjee, "Empire and Nation Revisited: 50 Years after Bandung", *Inter-Asia Cultural Studies*, Vol.6, No.4 (2005): 496.

二十世纪晚期兴起的离散研究继承了后殖民主义保守的理论框架。尽管离散通常都被视为全球现代性的一种症候,但是离散研究却更多地把它当成一项文化多元主义意义上的身份议程,而非全球资本主义意义上的社会问题。过去这十几年里出现的亚洲电影的离散叙事,提供了突破后殖民理论话语单向度设定的可能性。这些电影以亚洲的不同族群在亚洲地区的迁移为主题,既回应了离散者文化身份建构的问题,也试图在更为复杂的政治和经济层面表征资本主义全球性进程的社会后果,并且通过阶层主体的重建而重申马克思主义批判理论的品格。

第一节 离散者与空间政治

一

自从我们眼前的这个世界在二十世纪晚期进入阿里夫·德里克所说的"全球现代性"(global modernity)的历史阶段以

来，学术话语也在很大程度上经历了重构。按照德里克的说法，作为一种范式性主张，全球化不仅要求把它当作理解我们这个世界的现在以及过去和未来的指南，而且应当将其视为重估和重组人文社会科学的资源，乃至是一种普遍的认知方式[①]。在此背景之下，经由后殖民理论推动的"离散研究"（diaspora studies）成为新的焦点。《新关键词：修订的社会与文化语汇》（*New Keywords: A Revised Vocabulary of Culture and Society*）的编撰者在解释这一概念的时候，也特别提到了《离散：跨国研究杂志》（*Diaspora: A Journal of Transnational Studies*）在二十世纪九十年代创办时的发刊词，如何恰逢其时地宣布："离散者是典型的跨国时代的社群。"在这里，离散者的含义显然已经超越了六世纪的耶路撒冷和巴比伦的历史背景，更为一般化地用以指称在加速的全球化进程中经历的跨越民族-国家疆界的流徙。离散者群体包括移民和侨民，躲避战争与灾祸的难民，客籍劳工以及流亡海外的社团等等[②]。还有"更多的个人和群体要应付不得不迁移的现实或计划"，阿尔君·阿帕杜莱（Arjun Appadurai）因此将这一状况称为全球化时代的"族群景观"（ethnoscapes）。借用他发明的术语来说，那些讲述了离散者故事的电影，则是我们这个世界的新的"媒介景观"（mediascapes）[③]。

① [美]阿里夫·德里克，《全球现代性：全球资本主义时代的现代性》，胡大平、付清松译，南京：南京大学出版社，2012年，第1页。
② Ien Ang, "Diaspora", in *New Keywords: A Revised Vocabulary of Culture and Society*, edited by Tony Bennett, Lawrence Grossberg, and Meaghan Morris (Malden: Blackwell Publishing, 2005), 82-83.
③ [美]阿尔君·阿帕杜莱，《消散的现代性：全球化的文化维度》，刘冉译，上海：上海三联书店，2012年，第44-47页。

后殖民理论在重新发明了离散概念的同时，也将其局限在了保守的议程之内。根据洪美恩（Ien Ang）的概括，离散研究关注的问题通常都是离散者在其寄寓的民族-国家被边缘化的当代经验，一种不能被客居社会（host society）的主流文化完全接纳，至少是不同程度地被疏离的感受①。这意味着在后殖民理论的视野里，离散者的创伤经验更多地被视为多元文化主义的意义上被排斥的问题，而不是全球资本主义的意义上被剥夺的问题。更进一步地说，后殖民理论在把它的聚光灯转向离散者的时候，忽略了内在于这一概念外延的社会阶层结构的复杂性——它只在意——至少是更在意，有没有照亮跨国中产阶层主体的经验。这种情况正像南茜·弗雷泽（Nancy Fraser）所说的那样，群体身份取代了阶层利益成为政治动员的主要中介，文化的支配取代了剥削成为基本的非正义。文化上的承认也取代了社会经济的再分配，成为纠正非正义和政治斗争的目标，但是事实并非仅仅如此。弗雷泽认为除了根植于表征、解释和交往等社会模式的文化或象征的非正义之外，还有另一种根植于政治经济结构的非正义，它与剥夺和丧失有关。文化的非正义和经济的非正义并非各自封闭的独立领域，两者通常都互相重叠并辩证地彼此强化②。然而后殖民理论一方面把离散看成时代的症候，另一方面却又把它从资本主义全球化复杂交错的社会现实中提纯分离出来，借用特里·伊格尔顿的措辞来说，后殖民主义去政治化的"文化事

① Ien Ang, "Diaspora", in *New Keywords: A Revised Vocabulary of Culture and Society*, edited by Tony Bennett, Lawrence Grossberg, and Meaghan Morris (Malden: Blackwell Publishing, 2005), 83.
② [美]南茜·弗雷泽，《正义的中断：对"后社会主义"状况的批判性反思》，于海青译，上海：上海人民出版社，2009年，第14-18页。

务"自此划定了它那避重就轻的执业范围,顺便也为激进思想的下行曲线标出了起始点①。

在这条下行曲线勾勒出的学术趋势中,那些以马克思主义的阶层分析为基础的文化和身份研究甚至被当作一种旧的"坏模式"而惨遭降价,多元主义的视角则是新兴的"好模式"②。尽管后殖民主义的离散研究如此,但是电影的离散叙事却不一定必然如此。正如迈克尔·马丁(Michael T. Martin)和玛丽琳·雅奎多(Marilyn Yaquinto)在《离散电影里的离散者映像:概念与主题关切》(*Framing Diaspora in Diasporic Cinema: Concepts and Thematic Concerns*)中所说的那样,"离散(研究)遮蔽了依附与支配的复杂形式,特别是对于那些要与他者建构的世界协商的穷苦移民及其后代来说",然而"离散电影的政治方案却不仅以一种'超验的现实主义'(transcendent realism)挑明了后殖民性社会经验的'难堪事实',它也回应了社会断裂的当代现实,特别是第一世界中被性别化和被边缘化的底层生活,以及被剥夺的社会阶层日渐加大的经济差距"③。如果我们对于新自由主义的全球化还有基本的理解,承认所谓的"媒介景观"已在很大程度上沦为工业资本的主题公园,那么,在过去的这十几年里,亚洲电影更值得讨论的意义可能就不是它如何以迅速扩张的市场为媒介工业资本提供了增殖的空间,也不

① [英]特里·伊格尔顿,《理论之后》,商正译,北京:商务印书馆,2009年,第13页。
② [英]塔尼亚·刘易斯:《斯图亚特·霍尔与英国文化研究的形成:流散叙事》,冯行,李媛媛译,《国外理论动态》,2014年第10期,第84页。
③ Michael T. Martin and Marilyn Yaquinto, "Framing Diaspora in Diasporic Cinema: Concepts and Thematic Concerns", *Black Camera*, Vol.22, No.1 (2007): 22-23.

是它如何以密集的联合制作为媒介工业的跨国生产提供了区域性的典范，而是它在另一种视窗里呈现了离散者景观的另一面。

约翰·汤姆林森（John Tomlinson）曾经描述过中产阶层的迁移——只需一两顿饭再加小憩片刻的时间就能飞越山海。办理完入关手续之后，走出航站楼，即有便捷的出租车将其送至事先预定的国际酒店。他们也确信能在酒店里找到所需之物——传真、CNN（Cable News Networ，美国有线电视新闻网）商业新闻以及国际餐饮。"当然，这需要一些钱"——好在作者并没有忘记补充[①]。遗憾的是这个世界上确实有些人拿不出那些钱。在赵德胤（Midi Z）执导的影片《归来的人》（Return to Burma, 2011年）里，缅甸青年兴洪抱着薪水和工友的骨灰离开了中国台湾的建筑工地，回到腊戌过春节，他的弟弟还在靠打零工积攒前往马来西亚的费用。在马来西亚导演南农（Nam Ron）拍摄的《十字路口》（One Two Jaga, 2018年）中，来自印度尼西亚的单身父亲苏吉曼正在焦急地凑钱贿赂吉隆坡的警察，希望他的妹妹能免遭被遣返的处置。这些人的生活和命运是全球化景观的另一种模样。正如齐格蒙特·鲍曼简洁干脆的断言，全球化是某些人热切期待的幸福之源，对于另一些人而言却是酿成其悲苦的原因。它在"我们的晚期现代或后现代时期，已经成为（社会）分层的主要因素"。倘佯在前一种景观里的离散者是全球化世界的"游客"，后一种却只是时代的"流浪者"——"在我们这个致力于服务'游客'的地球上，他们被视为废品。"[②]在另一本著作里，鲍曼更

① John Tomlinson, *Globalization and Culture* (Chicago: The University of Chicago Press, 1999), 4-7.
② [英]齐格蒙特·鲍曼，《全球化：人类的后果》，郭国良，徐建华译，北京：商务印书馆，2001年，第1-2、90页。

为具体地解释了这些"废弃的人"（wasted humans）——他们是现代性不可分离的伴随者，秩序建构和经济进步必然的"副作用"；他们既是不能被承认和被允许留下来的人，也是人们不愿意其被承认和被允许留下来的人①。

二

废弃物既是指那些在全球化的浪潮中漂浮的离散者，也是指他们生活在其中的空间。在尔冬升执导的《新宿事件》（2009年）里，成龙饰演的偷渡客"铁头"和华人移民聚在一起过除夕的时候，恼怒的日本房东突然前来威胁这些"太脏太吵"的中国租客，要将他们上报给警察。即便是收取了"铁头"贿赂的手表之后，临走前仍然不忘警告他们"垃圾要分类"。这场看似琐屑的冲突既通过故事层面上民族化的仪式与秩序的对立，也借助叙述层面上的双关修辞术，重复强调了华人移民被视为垃圾的隐喻。遭到羞辱的租客忍不住咒骂，他们所住的房子本身就是垃圾，然而这样的反击却再一次确认了离散者主体与其生存空间的语义关联，他们置身其间的垃圾场也将他们自身圈定为空间的一部分。借用鲍曼的话说，那里成为可以将"城市中被认为是肮脏的、废弃的，同时也是危险的部分弃置于其间的人类仓库（human warehouse）"②。"铁头"出工第一天的情节也建立

① Zygmunt Bauman, *Wasted Lives: Modernity and Its Outcasts* (Cambridge: Polity Press, 2004), 5.
② Zygmunt Bauman, *Wasted Lives: Modernity and Its Outcasts* (Cambridge: Polity Press, 2004), 82.

在这样的语义关联之上。一群廉价的华人"黑工"被雇去清理废弃物的处置场，为了还原一块整洁的地基——日本的单一民族神话再合适不过的一种隐喻。在一个高角度仰拍的视点镜头里，运输车自动卸载的垃圾从天而降，瞬间就将其中的一位淹没。尽管只是一场意外，然而处理垃圾的人自身也被当成了需要处理的垃圾，却是全球化的基本法则和废弃的人难以逃脱的结局。第二次出工，他们又被带到新宿的地下排水道，这个污泥与浊流汹涌的世界也是主人公最终的"出路"。在结尾处，身受重伤的"铁头"虽然躲开了围攻的帮派和追捕的警察，但却躲不开废弃物的世界，直至死在浑浊的污水里，漂浮到他偷渡而来的海上——在成龙这位最负盛名的亚洲动作英雄扮演过的角色里，"铁头"大概是结局最凄惨也最卑贱的一个。

"空间中弥漫着社会关系；它不仅得到社会关系的支撑，而且既生产社会关系也由其生产。"[1]对于废弃物所标示的空间而言，无论是生产了空间的社会关系还是空间生产的社会关系，组织的原则都总是围绕着"被承认和被拒绝，被包纳和被排除的区别"[2]。郑保瑞执导的《智齿》（2021年）以一种极端化的黑色风格将区别的界线放到最大。作为一部犯罪电影，影片将其所有重要的场景都置于遍布香港的垃圾堆或堆满了垃圾的废弃房屋，重要的角色也都集中在这些充斥着污秽的空间，不只是凶

[1] Henri Lefebvre, *State, Space, World: Selected Essays*, edited by Neil Brenner and Stuart Elden, translated by Gerald Moore, Neil Brenner, and Stuart Elden (Minneapolis: University of Minnesota Press, 2009), 186.

[2] Zygmunt Bauman, *Wasted Lives: Modernity and Its Outcasts* (Cambridge: Polity Press, 2004), 28.

手，而且还有嫌疑人和受害者，甚至尸体的残骸。警察的缉捕行动因此也象征着辨认和清理废弃物——包括逾期滞留的日本游客、没有入境记录的非法移民、援交妹和吸毒女。尽管在法律的意义上会有不同的罪责推定，然而在社会的意义上，这些人却都在垃圾的隐喻之下共享了社会秩序中被拒绝和被排除的处境。当林家栋饰演的警察"展哥"羞辱他找到的嫌疑人是垃圾的时候，这个身体残缺的女人只是平静地承认了，"我们就是没人要的垃圾"。废弃的人口在成为需要被清理的垃圾之前，事实上早已经是某种清理的结果。为了强调这种秩序建构的逻辑，《智齿》从斯坦利·库布里克（Stanley Kubrick）的《杀手之吻》（*Killer's Kiss*，1955年）中借来了灵感，让它每一个堆满了垃圾的场景都散落着被扔掉的塑料模特身上拆解下来的部件。这些支离破碎的废物与活人或死人的肢体混杂在一起，库布里克用他制造的怪诞效果来"动摇自由主义和保守主义的社会标准"[①]，《智齿》则以一再地重复来暗示着它是资本主义的社会生产不可能剥除的部分。

然而剥除的努力从未停止。如果不能将废弃物彻底剔除，那就将其从城市的日常生活空间中隔离。在K.华泽高柏（K. Rajagopal）执导的《一只黄鸟》（*A Yellow Bird*，2016年）里，来自中国的女人陈辰终究沦为在新加坡卖身的妓女。正如大卫·希斯内罗斯（J. David Cisneros）在检讨了大众媒介的移民叙事后总结的那样，"移民总是被描述成渗透了边界或聚集在街角的危险的污染物"，它会腐蚀和败坏纯洁的共同

① James Naremore, *On Kubrick* (London: British Film Institute, 2007), 35.

体[1]。如果不能有效地隔离,那就将其囚禁,无论是实际地还是象征地。陈辰在某一天晚上被警察带走了,另一位主人公——印度人西瓦,则仍深陷于无边的隐形之网。尽管西瓦作为一名服刑期满的前科犯已经被释放,但在督管官员身后的墙上,"打开你的第二座监狱"(unlock your second prison)——海报中的标语却在暗示他将投身其中的社会不过是另一座囚牢。西瓦的母亲已将他的房间租给了中国移民,妻子也早就带着女儿另嫁他人。西瓦不断地寻找,试图通过修复破裂的社会关系来重新确认自己的位置。摄影机跟着他在新加坡的贫民区穿梭,每一次停下来试探询问的时候,镜头都隔着居室的铁栅门对切,从而形成一种主人公时刻都处于禁闭之中的隐喻。即便是当他绝望地坐在楼梯上,机位也设置在栏杆的另一侧,电影的镜头因此就像一双透过排布整齐的钢筋而监视的看守之眼。西瓦无法越狱,因为这座囚牢根本上就是为他配置的随身携带之物。

无论是实际地还是象征地,囚禁底层的离散者都不等于将其从空间中消灭,而是无限期地将他们拖入现代性的回收站,等待着资本主义的生产关系将其还原至社会系统中再循环,重新恢复其作为工具的价值。马来西亚导演胡明进(Ming Jin Woo)拍摄的《虎厂》(*The Tiger Factory*,2010年),即以华裔姑娘萍萍同时应付的三种工作为类比,揭示了这种底层的离散者如何被废弃和再利用的机制。第一份工作是在简陋的路边大排档做帮厨——萍萍将扔在垃圾桶里的一次性塑料吸管捡回来,清洗修剪

[1] J. David Cisneros, "Contaminated Communities: The Metaphor of 'Immigrant as Pollutant' in Media Representations of Immigration", *Rhetoric & Public Affairs*, Vol.11, No.4 (2008): 578-583.

之后又重新摆到了桌面上，正如她自己走投无路之后再一次接受了盘剥和羞辱，回到了餐馆；第二份工作是在养猪场育种——她要采集公猪的精液，储存在冰箱里备用或分批注射到母猪的体内，正如她自己同样是给没有生育能力的富裕阶层代孕的繁殖工具——这是萍萍的第三份工作。影片不仅在单个镜头的构图里不断地将主人公临近分娩期的身体与种猪并置，而且通过两条工作情节线的交叉剪辑，强调了主人公完成受精的简易房与畜舍之间的相似性。这是萍萍持续时间最长的一份工作，因为从怀孕到分娩的生物学程序无法被缩减，其结果则是在剩余的其他步骤中尽可能地提高交配劳动的效率，提供精液的外籍劳工和受精者因而都被训练成了米歇尔·福柯（Michel Foucault）所说的那种"自动装置"（automata）①。缅甸男人与代孕女根据各自的空闲时间现场组合，交配程序完成之后，男性将用于保胎的药水放到女性可以触及的床边，结算工资，自行离开；女性须将双腿抬高至床头的位置以使精液更有效地抵达子宫，固定的姿势保持到一定时长后再服用药物。影片用一组简短的镜头展示了这种工序与福柯所说的"政治解剖学"（political anatomy）和"权力力学"（mechanics of power）之于主人公身体的作用过程——"它规定了人们如何控制其他人的肉体，通过所选择的技术，按照预定的速度和效果，使后者不仅在'做什么'方面，而且在'怎么做'方面都符合前者的愿望。"②玛格丽特·阿特

① [法]米歇尔·福柯，《规训与惩罚：监狱的诞生》，刘北城，杨远婴译，北京：生活·读书·新知三联书店，2003年，第154页。
② [法]米歇尔·福柯，《规训与惩罚：监狱的诞生》，刘北城，杨远婴译，北京：生活·读书·新知三联书店，2003年，第156页。

伍德（Margaret Atwood）在《使女的故事》（*The Handmaid's Tale*）里也曾描述过这种身体被当作交配机器的处境，但是不同于那个假想的基列共和国，在这部纪实风格的《虎厂》里，并没有一种源自宗教神学的权力力学支配主人公的身体，看起来也没有任何其他外在的力量强迫主人公，萍萍只是自由地出卖了自己的子宫——"自由地出卖"，恰恰是资本主义奉为圭臬的"宗教神学"。

要么被放逐，要么被囚禁，或者成为等待着被回收以再利用的劳动工具，这似乎是底层的离散者面临的三种命运，不过罗德·拉什金（Rodd Rathjen）执导的《浮俘》（*Buoyancy*，2019年）却在其寓言化的故事里找到了另一种可能性。影片的主人公是偷渡到泰国的柬埔寨农村少年脉轮，因为无钱支付路费而未能进入想象中的工厂。贩运的团伙将他和状况相似的柬埔寨与缅甸劳工转送上了一艘拖网渔船。这些人既是鲍曼所说的那种经济的进步已将其落后的谋生手段剥夺了的人——被淘汰的人，同时也是在全球化的自由市场中违背了交易原则的人——无信用的人。因而，他们只是作为这个时代"不正常的人"登上了二十一世纪的"愚人船"（Narrenschiff）[①]。影片也在它的拖网渔船上建造了一座福柯式的"全景敞视监狱"。高耸的驾驶舱即是它的瞭望塔，佩戴着枪支的泰国船主和他的帮手可以在那里环视整个甲板。企图逃离的缅甸劳工很快就在探照灯的强光中被抓回来，捆绑了铁链之后重新被扔到了大海里。然而这座监狱并不像边沁

[①] [法]米歇尔·福柯，《疯癫与文明：理性时代的疯癫史》，刘北城，杨远婴译，北京：生活·读书·新知三联书店，2003年，第5页。

（Jeremy Bentham）所想象的那样完美，它忽略了甲板之下塞满了机器和工具，同时也是那些底层的离散者栖身的黑暗空间所蕴含的潜能。借用福柯的话说，它未能消除那些源于试图实施支配的权力但又形成一种对其进行抵抗的反权力（counter-power）效应[①]。脉轮在黑暗的底舱里破坏了引擎，并且用一根他从渔网中捡回来的劳工遗骨砸死了船主。这位柬埔寨少年成功地占领了驾驶室，但他却并没有继承"监狱"的统治权。回港之后，脉轮离开了渔船，《浮俘》也借此完成了它重新赋予那些被废弃的人以生命和自由的叙事。

第二节　离散者与身份政治

一

空间的政治总是经由身份的政治而实现自己的运作，一如大卫·哈维所言，社会空间结构中的地方分配（assignment of place）不仅与作为一种行动的身份认同有关，也"表明了具体的角色、行动的资格以及在社会秩序中接近权力的途径"[②]。《新宿事件》开头的第一个段落就以一系列事关身份的隐喻再现了底层的离散者谋求资格与途径的状况。"铁头"出场的背景是

[①] [法]米歇尔·福柯，《规训与惩罚：监狱的诞生》，刘北城，杨远婴译，北京：生活·读书·新知三联书店，2003年，第246页。

[②] David Harvey, "Between Space and Time: Reflections on the Geographical Imagination", *Annals of the Association of American Geographers*, Vol.80, No.3 (1990): 419.

一艘在近海触礁损毁的偷渡船,搁浅的残破船体既是灾难后果的展示,也是既有的身份遭遇瓦解的象征。当他从海滩上苏醒之后,第一件事便是去当地人家的庭院里偷走一套衣服穿在自己身上。随后的场景依次描述了他如何跟在别人身后学习购票的步骤,如何在地图上辨认目的地。不只是这些关于盗取和挪用、模仿和寻找的片段连缀出了主人公重建身份的进程,在接续的情节里,华人移民"走偏门"的生存手段中出现的种种符号——改装过的游戏机芯片、伪造的电话卡、冒充纸币塞进售货机的白纸,同样无一不是身份的含蓄意指。

这些符号也指向身份研究的两种基本思路之外的问题。这两种思路主要出自斯图亚特·霍尔的一系列文章。在《文化身份与离散》(*Cultural Identity and Diaspora*)中,他把第一种理解称为共有的历史经验和文化符码为人们提供的稳定而连续的指涉与意义框架,第二种理解则强调非连续的断裂性,认为文化身份既是"存在"也是"变化"的问题[①]。在另一篇文章里,他把前者称为"自然的结定(natural closure)",后者则"将身份视为一种建构,一种永远不会完成的进程——始终'在进程中'"[②]。正如后殖民理论的普遍倾向所显示的那样,霍尔的理路也是在"文化"这一限定词之后展开的,因而他并未讨论国家机器和社会制度在上述进程中扮演的角色,亦即"身份"这一概

[①] Stuart Hall, "Cultural Identity and Diaspora", in *Identity: Community, Culture, Difference,* edited by Jonathan Rutherford (London: Lawrence & Wishart, 1990), 223-225.

[②] Stuart Hall, "Who Needs 'Identity'?", in *The Media Studies Reader*, edited by Laurie Ouellette (New York: Routledge, 2013), 352.

念更为基本的那一面——作为权力在现实生活中的一系列支配程序的产物。正如《新宿事件》里的那些符号暗示的一样，它往往只表现为一种既轻薄又沉重的载体，一张附着在人身上的签署了"无效"和"非法"印记的标签或文书——底层的离散者就是那些没有证明和许可的人。然而后殖民理论的话语通常都对底层的概念兴味索然，借用弗雷泽的话说，"身份政治模式"（identity politics model）对于经济不平等问题的态度基本上等于保持沉默。因此，她建议用一种"地位模式"（status model）来重新解释身份，只有使其摆脱单一的文化维度，置于更为复杂的社会框架，才有可能讨论"机制性伤害的机制性补救"①。

《新宿事件》里的"铁头"最后通过日本黑帮的势力而获得了官方签发的身份证，《十字路口》里的姑娘苏米亚提仍然要以非法居留的名义暂时被拘押在警车里。影片为它的身份故事选择了一个悬停的时刻：苏米亚提不愿意继续留在吉隆坡"打黑工"，但是因为护照被前雇主扣留而无法离开；苏吉曼拜托自己的老板给妹妹另找了一份工作，不过还没有落实；为了避免被抓捕，她被暂时安顿在一家破败的旅馆里。在类型常规中，悬停的时刻往往都是事发前的紧张时刻。巡逻的警察拦住了出门购买食物的苏米亚提，正好赶来探望的苏吉曼只能答应警察开出了价码的索贿。虽然也用了巧合的编剧技巧来连贯情节，但是紧张的时刻却并非特殊的时刻，影片通过描述警察对其他移民的盘查与勒索而将其呈现为吉隆坡的日常状态——身份在此成为能够而且必须购买或长期租赁的商品，它由资本决定并经由其交换。借由曝

① Nancy Fraser, "Rethinking Recognition", *New Left Review*, No.3 (2000): 110, 116.

光掌权者如何将移民的身份变成寻租的灰色地带，影片批判了权力的腐败，并且声明这种腐败已经渗透了权力体系，故事的结尾透露了黑市中的寻租者正是警察局的高阶官员和他的黑帮代理人。

值得讨论的并非这些庸常套路的浮泛谴责，而是苏米亚提和苏吉曼的处境揭示了约翰·贝拉米·福斯特（John Bellamy Foster）称之为"绝对资本主义"（absolute capitalism）——新自由主义的基本原理及其后果。其一是国家机器不再针对市场体系的影响进行干预，而是通过其干预促使市场的竞争逻辑扩张至社会生活的所有角落，甚至吞没了国家自身①。因而，在它的治理术中，在申购与许可或驳回的游戏中，身份也成为离散群体中无论在理论上还是实际中都有限的供应。市场的逻辑决定了"签证会发给某些人而不是另一些。只要粗略地扫一眼各国的入境规则就会发现一整套等级标准"②。中产阶级可以自由消费，底层的离散者则必须接受盘剥。其二是对于危险的刺激成为某种必要条件。按照福柯的说法，"没有关于危险的文化，就没有自由主义"，"自由主义的信条就是'危险地活着'。'危险地活着'意思是说个人永久地处于危险境遇之中"③。当然，在影片里，这种危险既是指人作为纯粹的劳动力必须接受资本主义生产关系的驱策与评估，也是指印尼劳工只有谨慎地应付警局和黑帮，才

① John Bellamy Foster, "Absolute Capitalism", https://monthlyreview.org/2019/05/01/absolute-capitalism.
② Keith Negus and Patria Román-Velázquez, "Globalization and Cultural Identities", in *Mass Media and Society*, edited by James Curran and Michael Gurevitch (London: Arnold, 2000), 334.
③ [法]米歇尔·福柯，《生命政治的诞生：法兰西学院演讲系列，1978-1979》，莫伟民，赵伟译，上海：上海人民出版社，2011年，第55页。

能勉强维系自己脆弱的生存，否则就会像被他们送到山林里烧掉的孟加拉国死者一样，作为一堆无用的废弃物被焚化。然而这还只是危险的一方面，另一方面则是新自由主义的治理术既将这些印尼人置于危险的境地，同时又以一种近乎诡辩的推论将其归结为造成了危险的危险——在当值的警察出街盘查他们之前，影片先用一个插入镜头展示了公告板上登记的那些血腥的刑事案件。

如果说《十字路口》里的灰色地带和黑市只是"资本主义无意识"（capitalist unconscious）①的幽暗领域，那么，在赵德胤执导的《再见瓦城》（*The Road to Mandalay*，2016年）里，身份作为商品就是新自由主义全球化进程中的象征界之法。影片讲述的是偷渡到泰国打工的缅甸姑娘莲青的故事，另一个主角则是她在途中结识的同乡阿国。莲青在曼谷的小餐馆里找了一份洗碗的工作，不过很快就因为没有身份证明而被拘押了。爱上了莲青的阿国将其接到自己上班的远郊纱厂，然而她却仍惦记着回到市区。通过各种曲折的关系，莲青加入了乡公所办理身份的队列。极为讽刺的是，她缴纳了相当数额的费用之后换来的那张纸，写满了所有必要的个人信息，但它却不是"身份"。赵德胤的批判性倒不是他把南农针对体制内腐败的谴责转向了作为正常行政程序运作的腐败体制自身——莲青后来也是用自己卖身的钱贿赂了军官才买到身份证，变成了泰国人"美依高悠"。正如《虎厂》中的萍萍梦想着去日本，出卖精液的缅甸劳工则在筹划

① Samo Tomšič, *The Capitalist Unconscious: Marx and Lacan* (London: Verso, 2015), 79-130.

何时能搬迁到澳大利亚一样,《再见瓦城》的意义也在于它把身份楔进了不均衡的新自由主义全球化进程的地理之中。莲青梦想着从腊戌乡下到曼谷市中心,然后是"更好的地方"——台湾,资本的流向已经为她规划了人生的道路,因为"全球化总是特定的权力在特定的地方所追求和支持的特殊计划,这些特定的权力从贸易自由中一直寻求并已经获得了惊人的利益以及财富和权力的不断增加"①。"只收泰铢不要缅币"的交易、泰铢兑换缅币的巨大差额,莲青的生活经验在不断地向她确认这条道路的正确性。若要走得通,首先必须有一张门禁卡,她才能像福柯所说的那样通过迁移来改善自己的处境。为了获取身份,她也必须"作为自己的企业家(entrepreneur),其自身是自己的资本,是自己的生产者,是自己收入的来源"②。然而,莲青能够当作资本的"自身",除了自己的身体之外再无其他。在她终于成为"美依高悠"的当晚,阿国结束了两人的生命。酿成悲剧的原因固然有他即将失去爱人的焦虑,但也有底层的离散者在资本主义的全球化进程中被碾碎的恐惧。

二

"迁移的群体和个体,他们构成了这个世界的一个本质特征,以前所未有的程度影响着民族(以及民族之间)的政治",

① [美]大卫·哈维,《希望的空间》,胡大平译,南京:南京大学出版社,2006年,第77页。
② [法]米歇尔·福柯,《生命政治的诞生:法兰西学院演讲系列,1978-1979》,莫伟民、赵伟译,上海:上海人民出版社,2011年,第200页。

阿帕杜莱在解释他的"族群景观"的时候如此说道①。看起来，族群的标志正是全球化的世界中最直观而且最显眼的符号，也是理解亚洲电影离散叙事的便捷途径之一，因为这些电影的情节也确实往往围绕着不同的族群身份之间的紧张关系展开。《十字路口》里的吉隆坡警察胡赛因向他的同僚抱怨印尼人的强硬态度，忿恨地宣示马来西亚并不是他们自以为能够拥有的国家。交叉剪辑的另一组镜头则展示了怒气未消的印尼青年阿迪正在给下一代传授对峙的战术——正面迎击那些阻拦并且意图榨干你的人，直至其退败。族群身份与冲突的象征符号遍布于电影的叙事进程，即便是那些极为日常化的场景，也会成为族群身份的布道仪式。印尼人聚集在一起吃饭的时候，阿里告诉他们，坐在那里的人好比一个完整的身体，任何一个部位受伤都需要照料和包扎。共享着同一张餐桌的人也是共享着同一种处境的"我们"，在他身后的背景中，墙上挂着的马来国旗则是"他们"的象征。尽管边界分明的聚居与对峙直率地表明了族群身份在这些故事里的重要性，然而并不应当把这些概括了离散经验的亚洲电影仅仅看成在讲述新加坡人与印度人或柬埔寨人与泰国人之间的故事，它们也是离散的族群内部的故事。

《新宿事件》的故事讲到一半的时候，"铁头"已经获得了身份——电影用微妙的空间转换表现了这个从"地下"到"地上"的过程——他和他的兄弟们从处置废弃物的场所来到了歌舞伎町的街道上，随后又在一栋建筑的二楼组建了办公室。故事的

① [美]阿尔君·阿帕杜莱，《消散的现代性：全球化的文化维度》，刘冉译，上海：上海三联书店，2012年，第44页。

主题也自此偏移至群体内部的歧异。背着"铁头"经营毒品的移民群体被警视厅定义为黑帮"华东组",仍想挽回事态的"铁头"赶在最后的抓捕之前劝说他们放弃,结果却被视为叛徒而遭刺杀,挥刀相向者正是他当初从垃圾堆里刨出来的同伴。不只是利益冲突撕裂了族群身份的兄弟情义纽带,还有剥夺性的经济制度。在《再见瓦城》里,阿国表哥管理的纱厂出了事故,机器轧断了缅甸工人福安的脚——这是早自十八世纪晚期以来就有的阶级命运的经典隐喻,离散者的族群身份政治显然既没有改写它的能力,也没有改写它的意愿。表哥拿出了已经拟就的协议书,要求见证人和当事人签字接受赔偿,并且确认责任归结为工人自己的疏忽。莲青为福安申诉,他的残疾会使其回缅甸后无法生活,赔偿金远不足以应付,表哥却只是翻译了资本家简短而冰冷的拒绝。鲍曼曾把集体认同比作"铆钉共同体"(peg communities),人们希望它能在风雨飘摇的世界里针对个体所遭遇的恐惧和风险提供一份集体保险[1]。在某些情境中或许可以,诸如文化的差异将离散者他者化,但是并非时时皆然,因为有一些恐惧和风险是离散族群的成员彼此相似的命运,另一些却并非如此——它们只是底层的悲剧。

族群与阶层并不是彼此对立的概念,当然也并非相互重叠,《一只黄鸟》提供了一个观察这种分化的恰当视角。供职于督管机构的印度女人爱上了西瓦,愿意给他私下提供政府不允许透露的消息。西瓦来到她的居所时,她还试图以亢奋的身体引诱这个

[1] Zygmunt Bauman, "Space in the Globalising World", *Theoria: A Journal of Social and Political Theory*, No.97 (2001): 17.

印度男人，然而他稍显犹豫后就转身离开了，回到塑料帐篷的旁边保护陈辰，使其免受买春客的欺凌。语言和肤色的意义在很大程度上消散了，离散者的族群身份在此让位于底层被剥夺的相似处境与情感，尽管是以利比多的形式。《浮俘》则以一种相反的顺序表达了相同的主题。在权力运作技术的操纵下，新上船的缅甸劳工将柬埔寨少年脉轮视为对手，试图通过竞争与排挤来博取生存的空间。他们不仅抢占床铺和食物，而且学会了像脉轮一样把网中偶尔捕获的大鱼呈送给船主，挪用抵抗的策略为表达忠诚的方法。直至脉轮颠覆了船上的秩序，船主和他的帮凶被扔进了大海，一如他们曾将劳工扔进大海那样，这些缅甸人才终于明白同在一条船上到底意味着什么。这些分化与团结显然不应仅仅概括为离散者的创伤经验或"族群景观"，恰如斯拉沃热·齐泽克所说的那样，正是在被剥夺的阶层问题转换成了"排斥他者性"（intolerance of Otherness）的多元文化主义问题之处，批判话语显露出了它的空洞①。

这种空洞在格雷厄姆·默多克（Graham Murdock）看来，也是游牧知识分子（nomads of the intellectual）的后殖民理论有意无意间绕开的地方。"他们详尽地分析选择与认同的问题，然而对于资本主义全球重构促成的新形式的奴役、剥夺和被迫的迁移却不置一词。在主流的'全球化'修辞当中，也看不到多少关于这一进程的论述。"②这也提醒我们，资本主义的全球化并不

① [斯洛文尼亚]斯拉沃热·齐泽克，《易碎的绝对：基督教遗产为何值得奋斗》，蒋桂琴等译，南京：江苏人民出版社，2004年，第7页。
② Graham Murdock, "Reconstructing the Ruined Tower: Contemporary Communications and Questions of Class", in *Mass Media and Society*, edited by James Curran and Michael Gurevitch (London: Arnold, 2000), 22-23.

仅仅是在浅焦镜头里铺开的故事背景，更是一种具有生产性的社会动力结构。它不只在种种景观里一边建造欢迎商务舱的乘客大驾光临的国际酒店，一边拆毁底层的离散者用破旧的塑料布搭起的帐篷，它也在本土将那些失去了谋生手段的人原地处理为废弃物。在赵德胤的影片里，断了脚的福安回到了腊戌，《冰毒》（*Ice Poison*，2014年）中的摩托车夫却始终没有离开那里。仅靠耕种玉米地已经无法维持生活，他和父亲商议之后，决定以家中仅有的一头牛为抵押租借一辆摩托车载客，然而这一充满了象征意味的变革很快就成为另一次徒劳，人们已经改乘出租车了。追不上资本主义加速度的摩托车夫最终还是接受了运载毒贩的建议，当然很快就遇到了缉捕。仓皇逃回家之后仍然无法承受恐惧，陷入幻觉的车夫一边喊叫着"烧地了"，一边跑到收割后的玉米田中，疯狂地抽打原野里早已干枯的枝叶。电影在此切为一个表现性极强的远景长镜头——画面里烟火升腾，土地沉默，摇摇晃晃的主人公自身就像一根等待着被收割的秸秆。

后殖民理论不仅重新发明了离散的概念，而且看起来还将再次发明。"旧的离散概念暗含着民众虽然分散四海但仍牵系故土的意思，新的概念则强调跨国洄游，多重方向的迁徙和占有多处地方的能力。"狄安娜·布莱顿（Diana Brydon）在她的文章《今日之后殖民主义：自治、世界主义与离散》（*Postcolonialism Now: Autonomy, Cosmopolitanism, and Diaspora*）中如此说道[①]。然而今日之全球现代性重构的世界赋

① Diana Brydon, "Postcolonialism Now: Autonomy, Cosmopolitanism, and Diaspora", *University of Toronto Quarterly*, Vol. 73, No.2 (2004): 701.

予底层离散者的含义却是另一种。借用鲍曼的比方来说，作为现代的标志，"进步"的说法曾被宣扬成一种将把更多的人带往福地的行程，可它真正的意思却是只需要更少的人就能使这辆不停加速的列车运转[1]。总是有一些人被抛出去，但又没有合适的地方可以落下来。底层的离散者不是在全球现代性的进程中培养出了占有多处地方的能力，而是被所有的地方放逐，既丧失了故乡，也不能见容于异乡——他们是全世界的离散者，即便土生土长，从未漂洋过海。如果离散者只是指那些经历了被排斥的创伤而非被剥夺的主体，卷入了资本主义全球化进程的"当地"又何曾接纳过这些被废弃的生命？他们就像凯瑟琳·布（Katherine Boo）讲过的孟买贫民窟安纳瓦迪系列故事里那个十六岁的拾荒少年阿卜杜勒一样，生在孟买，长在孟买，然而栖身在垃圾堆里的经验告诉他，在那个混杂着多种语言的城市里，人们也要像分类垃圾一样给自己分类。只不过国际机场外的巨幅广告牌和"永远美丽"的宣传标语已将这些一生都在本土流浪的离散者隔离在了"游客"的视野之外[2]。正如大卫·哈维所说的新自由主义的全球化和它用以标榜自身的"美丽新世界"（brave new world）[3]的广告与附议该进程的学术话语一道将离散叙事中的底层隔离在了批判理论的视野之外。

[1] Zygmunt Bauman, *Wasted Lives: Modernity and Its Outcasts* (Cambridge: Polity Press, 2004), 15.
[2] [美]凯瑟琳·布，《美好时代的背后》，何佩桦译，北京：新星出版社，2021年，第29-30页。
[3] [美]大卫·哈维，《希望的空间》，胡大平译，南京：南京大学出版社，2006年，第13页。

在过去的二十多年里,"亚洲电影"既是一种被广泛宣扬和积极实践的生产策略,也是一项被特别关注的学术议题。在某种程度上,这些关注本身就意味着一种乐观主义的基调。媒介工业资本不再满足于本土的活动空间,频繁而密集地在跨越民族-国家疆界的层面上进行联合,这种新趋势通常被称为"亚洲新电影"或"新亚洲电影"。然而这些关于"新"的话语也在很大的程度上追随了"新自由主义"的"新"。作为一种话语行动,它基本上可以被看成在附议"新自由主义的市场主义"(neoliberal marketist)①。造成这一状况的根本原因是亚洲论述很少去考虑资本及其运动形式,所以无法解释跨国资本主义为何能够同时成为阻拦其自身的方法。媒介工业资本的跨国流通往往都既是亚洲论述的论点,同时又成为它的论据。这种无法自洽的逻辑既不能支撑亚洲论述的抵抗叙事,因为往往是彼此的争夺

① Wang Hui, "The Politics of Imagining Asia: A Genealogical Analysis", *Inter-Asia Cultural Studies*, Vol.8, Iss.1 (2007): 1.

暗中替换了团结的抵抗。它也无法成全区域认同的建构，因为无论其想象的认同是基于某种普遍化的"亲似性"，还是特殊化的"普遍性"（universality），实际上都采用了同一种循环解释的认知程序：首先把电影生产实践中聚集在一起的资本要素分解到不同的民族-国家归属，然后又将这种聚合认定为超越民族-国家疆界的区域主义表达。这种循环往复的解释多少都表明亚洲论述实际上深陷于跨国资本主义的"无物之阵"不能自拔，后者在以资本的联合为前者提供了灵感的同时，也以"（亚洲）这一概念中的民族主义和超民族主义的张力"[1]为其布下了迷局。

亚洲论述因而有必要将自身当作思考和批判的对象，暂时将"亚洲"或"新亚洲"放在括号之内，虽然这种方法可能也会招致批评，比如詹姆逊就曾指出，这种做法"只不过把本体性的问题悬置起来，并且推迟做出最终的认识论的结论"[2]，但是这种推迟至少可以提供一次机会，允许我们回撤到亚洲论述的起步之处来重新思考。显然正是在这样的犹疑中，我们发现了民族主义的幽灵如何盘桓在那些试图超越民族-国家的"亚洲电影"之中，资本的策略又如何将其挪用为迂回缠绕的路线，乃至最终发现，无论是"新亚洲"还是"新电影"，其实都没有那么"新"。我们也看到了"亚洲电影"的想象如何一方面通过转借他者的阴影，试图将其元叙事中的裂隙遮蔽，然而有时候也是暴露；另一方面又如何竭力在民族主义和资本主义的纠结中进行协调或取舍，然而并非每一次都能成功。问题正如汪晖所说的那

[1] Wang Hui, "The Politics of Imagining Asia: A Genealogical Analysis", *Inter-Asia Cultural Studies*, Vol.8, Iss.1 (2007): 27.

[2] Fredric Jameson, *The Ideologies of Theory* (London: Verso, 2008), 21.

样,"亚洲想象常常诉诸一种含混的亚洲认同,但是,如果我们追问这一构想的制度和规则的前提,那么,民族-国家这一试图被超越的政治结构就会显现出来"①——如果我们进一步追问"亚洲电影"的文本叙述与生产实践,那么,媒介工业资本试图超越的民族主义话语也会显现出来。

亚洲认同的想象从"亚洲电影"的跨国生产中找到了缘由,这一状况常常使我们忽略了"亚洲电影"的跨国生产也从想象的亚洲认同那里借来了名义。甚至是在新千年的前后,也就是"亚洲"被发现的那一时刻,"亚洲"实际上就已经是一种有意识的策略性建构。正如杜琪峰在谈及他的市场方案时所解释的那样,他带着剧组按照剧情的规划不停地在"亚洲地区走来走去,这是一种'亚洲电影的包装',这是一种迈向'亚洲化'的想法"②。然而这些"亚洲化"的想法最后实现的成品却往往要将它的"包装"拆掉,更具学院派色彩的说法则是"解构"——如果这个术语的含义确实如丹尼·卡瓦拉罗所说的那样,"并非某个人要对文本做的事,而是文本已然对其自身所做的事"③。重新细读"亚洲电影"的早前文本,可能会有助于我们去发现南辕北辙的矛盾如何在亚洲论述兴起之初就已经隐含其中。两部影片为此提供了恰当的案例,其中一部是岩井俊二在1996年完成的《燕尾蝶》(*Swallowtail Butterfly*),另一部则是杜琪峰和韦家

① Wang Hui, "The Politics of Imagining Asia: A Genealogical Analysis", *Inter-Asia Cultural Studies*, Vol.8, Iss.1 (2007): 28.
② 新浪娱乐:《刘德华反町隆史〈全职杀手〉瞄准戛纳》,http://ent.sina.com.cn/m/c/2001-07-26/51426.html.
③ Dani Cavallaro, *Critical and Cultural Theory: Thematic Variations* (London: The Athlone Press, 2001), 26.

辉在2001年联合执导的影片《全职杀手》，也是制作者的上述言论所涉及的影片。巧合的是这两部影片都设置了叙述者的旁白，因而可以更合理地将其视为"亚洲"如何被"亚洲电影"所讲述的案例。

 《燕尾蝶》的主要内容是由中国人组成的非法移民群体在日本的生活。叙述者的画外音在片头处就已经声明，因为当时的日元曾是世界上最坚挺的货币，所以这些偷渡者把日本叫作"元都"，日本人则反过来称其为"元盗"。然而关于"元都"的影像却无法在日本的任何一处落实下来，只能被设想成"亚洲的某处"。正如高美佳（Mika Ko）所言，它也从未以整体的形象出现，只是被切割成种种空间的碎片，诸如贫民窟、红灯区、垃圾场，以及早在亚洲动荡的前近代时期就已经深嵌于日本的中国认识并成为经典符号的"鸦片街"——"元都"只是他者隔离聚居的地带①。即便是当那些移民带着足够的钱，奔赴一座看起来更加真实的城市时，他们找到的栖身之处也只是经由华人中介商转手出卖的一栋废弃的建筑，它的日本主人则从未现身。对于"元都"更粗暴也更坦率的拒绝，出现在男主人公"火飞鸿"被捕后的场景里。审讯者听到他说"元都"就是日本人的家乡之后，立刻恼羞成怒，随即将其殴打致死。"元都"就是日本，然而"元都"又不能是日本，这种似曾相识的矛盾几乎就是在回应福泽谕吉（Yukichi Fukuzawa）在十九世纪末期发表的那篇《脱亚论》，只不过并不是"为了在意识

① Mika Ko, *Japanese Cinema and Otherness: Nationalism, Multiculturalism and the Problem of Japaneseness* (New York: Routledge, 2010), 33.

形态上把日本从亚洲切割出来"①,《燕尾蝶》换了一种方向,通过把"元都"所象征的"某处的亚洲"从日本切割出去,再度将其放到了他者的位置上。

岩渊功一把日本的亚洲问题带到了另一个方向上。他援引了岩井俊二的说法,认为"导演并无兴趣着墨于亚洲移民的他者性,其目的乃是通过想象的他者再现日本人所丧失的东西"②。可是不去涂抹他者性,匮乏的再现又如何可能?暂且不论岩渊与岩井要为后泡沫时代的日本找回的"能量与活力",只体现在移民作为形形色色的犯罪分子"通过参与各种可疑的营生而谋财"③的过程中,对于这一过程的叙述本身就是在定义他者。由于碎片化的"元都"缺少方位上的关联,因而"元盗"的行踪便在断裂的剪辑中显得相当诡异,他们总是突然在一个地方出现,然后又毫无征兆地不知所终——只有既充满了魅惑又携带着危险的鬼魂才会如此。这也意味着影片既要展示魅惑,也要控制危险,结果是在大多数情况下,摄影机都拒绝采用故事世界里的人物视点——拒绝使其成为视觉语言上的主体,转而频繁地使用软焦和特写镜头,以此使"元都"及其居民变成物恋的对象④。这种语言上的策略也得到了情节的保证。只有一次,这些移民短暂地进入了真正的日本。一家唱片公司打算把女主人公"固力果"

① Sun Ge, "How does Asia Mean? (Part 1)", *Inter-Asia Cultural Studies*, Vol. Iss.1 (2000): 17.
② Koichi Iwabuchi, *Recentering Globalization: Popular Culture and Japanese Transnationalism* (Durham: Duke University Press, 2002), 179-180.
③ Koichi Iwabuchi, *Recentering Globalization: Popular Culture and Japanese Transnationalism* (Durham: Duke University Press, 2002), 179.
④ Mika Ko, *Japanese Cinema and Otherness: Nationalism, Multiculturalism and the Problem of Japaneseness* (New York: Routledge, 2010), 34-35.

包装成歌星，考虑到她的"元盗"背景会影响销量，建议她假装成日本人。然而伪造的身份最终还是被揭穿了，一种既是在消费亚洲也是在抗拒亚洲的意识形态将其重新遣送回"元都"。正如阿伦·杰罗（Aaron Gerow）所言，"《燕尾蝶》揭示了一种对于亚洲根深蒂固的恐惧，并且体现了试图克服这种恐惧的日本人的主体性"①。

不同于《燕尾蝶》通过把亚洲重新确认为日本的他者而否定了"新的亚洲"，《全职杀手》以其密集的互文本和强烈的自反性解构了亚洲的概念。这部影片看起来确实是讲述了一个关于亚洲的遭遇与竞争的故事，反町隆史饰演的"O"和刘德华饰演的"托尔"为了争夺"亚洲第一杀手"的名号而较量——"亚洲"在此成为某种定义身份的边界。杀手们的足迹与受害者也遍布日本、马来西亚、新加坡、韩国、泰国以及中国香港和澳门地区，同时也混杂着多种语言，张建德（Stephen Teo）据此认为，《全职杀手》"展现了一种流散的泛亚洲意识"②。然而，影片又时时将自己的泛亚洲故事暴露为对于西方的一种模仿。它不仅让主人公的风格化造型和神经质动作效法欧美电影中的人物，参照了诸如《惊爆点》（*Point Break*，1991年）和《杀人三步曲》（*Desperado*，1995年）等影片，还在对白中直接谈论《独行杀手》（*The Godson*，1967年），并且重演了阿兰·德龙（Alain Delon）在其中的经典场景。甚至是故事的灵感也来自《刺客

① Aaron Gerow, "Consuming Asia, Consuming Japan: The New Neonationalist Revisionism in Japan", *Bulletin of Concerned Asian Scholars*, Vol.30, Iss.2 (1998): 35.

② Stephen Teo, *Director in Action: Johnnie To and the Hong Kong Action Film* (Hong Kong: Hong Kong University Press, 2007), 157.

战场》(*Assassins*,1995年)中西尔维斯特·史泰龙和安东尼奥·班德拉斯(Antonio Banderas)饰演的两位杀手为争夺头号之名而展开生死对决。这些公开混装的碎片在拼凑出一部"亚洲电影"的同时也否认了它的本真性,无怪乎罗贵祥会据此认为,"《全职杀手》需要一个说英语的新加坡人来记录亚洲的传奇,暗示着所谓'亚洲风味'(Asian flavor)或'亚洲认同'(Asian identity)只是对于得到西方凝视认可的一种遮掩"[①]。

尚不止于此。经由"说英语的新加坡人"——任达华饰演的警官李锦富,《全职杀手》还将模仿西方的亚洲叙述进一步揭示为一种虚构。李警官无法接受他在追捕两名杀手的过程中一再遇到的挫败,脱下了警服,神情恍惚地留在了香港,要给他们书写传奇。焦虑的作者苦于找不到结局,直至某一天,杀手的情人小秦告诉他,最后是"托尔"杀死了"O"。然而当他追到楼下时,却发现载着小秦离开的正是在她那个版本的情节里死去的那个人。意味深长的是写传奇的作者恰在此时彻底地释然,坦率地接受了虚构的结局,并且通过画外音的独白"将注意力引向了它自身的手法与运作"[②]。讲故事的人在影片里声明:"故事都要有一个结局,将来把它改编成电影之后也需要一个结局。小秦的话有多少是真的,有多少是假的,并没有什么关系。"换句话说,影片在此宣告它只是讲了一个完整的故事,而非真实的故

[①] Kwai-Cheung Lo, "There is No Such Thing as Asia: Racial Particularities in 'Asian' Films of Hong Kong and Japan", *Modern Chinese Literature and Culture*, Vol.17, Iss.1 (2005): 151.

[②] Robert Stam, *Reflexivity in Film and Literature: From Don Quixote to Jean-Luc Godard* (New York: Columbia University Press, 1992), 129.

事。实际上，影片一开始，杜琪峰和韦家辉就耍了一个花招。他们不仅让故事中的人物说出了自己身处其间的故事之名《全职杀手》，而且同时插入了一个简短的镜头，显示出接下来的情节就来自一台正在咔嗒作响的打字机，一个等待着被阅读和被观看的文本。"亚洲"因而只是这种虚构写作的结果，或者说"亚洲"只是一个服务于虚构的故事。

在此后的二十年里，亚洲电影逐渐成为一个备受关注的议题，电影研究的方法与兴趣也发生了很多变化。新形式主义的思路将焦点集中于亚洲电影所展示的美学特殊性，产业经济学的取径则将注意力转向了亚洲电影日新月异的规模扩充和效益增长。凡此种种都鼓励了亚洲论述将新千年标定为一个新基点，在此绘制新的跨越民族-国家的区域主义版图，尽管有一些是抵抗的区域主义，另一些是发展的区域主义。然而在这些区域主义与资本主义和民族主义的关系尚未厘清之前，乃至区域主义与全球化和本土化的关系也尚未厘清之前，可能仍有必要将"亚洲"留置在括号之内，不是将亚洲电影视为一种认同，而是看成一种关系、一种进程，或者像杜赞奇所说的那样，一种"介于资本主义去疆域化的冲动和民族主义的领土边界之间的调节地带"[①]。

[①] Prasenjit Duara, "Asia Redux: Conceptualizing a Region for Our Times", *The Journal of Asian Studies*, Vol.69, Iss.4 (2010): 974.

附录

1991—1999年的韩国电影市场（影片数量/部）

年份	外国电影	韩国电影	
		总量	比例（%）
1991	309	121	28.1
1992	360	96	21.1
1993	420	63	13.0
1994	381	65	14.6
1995	378	64	14.5
1996	483	65	11.9
1997	431	59	12.0
1998	296	43	12.7
1999	348	49	12.3

数据来源：韩国电影振兴委员会。

*按照韩国电影振兴委员会的统计规则，外国电影的统计范围不包括直接发行的电影。

1991—1999年的韩国电影市场（票房统计/亿韩元）

年份	外国电影	韩国电影	
		总量	比例（%）
1991	1263	321	20.3
1992	1347	288	17.6
1993	1515	275	15.4
1994	1502	381	20.2
1995	1532	393	20.4
1996	1573	455	22.4
1997	1784	600	25.2
1998	1955	629	24.3
1999	1734	1128	39.4

数据来源：韩国电影振兴委员会。

1991—1999年的日本电影市场（影片数量/部）

年份	外国电影	日本电影	
		总量	比例（%）
1991	467	230	33.0
1992	377	240	38.9
1993	352	238	40.3
1994	302	251	45.4
1995	321	289	47.4
1996	320	278	46.5
1997	333	278	45.5
1998	306	249	44.9
1999	298	270	47.5

数据来源：日本映画制作者联盟。

1991—1999年的日本电影市场(票房统计/百万日元)

年份	外国电影	日本电影	
		总量	比例(%)
1991	38687	27847	41.9
1992	34227	28134	45.1
1993	46119	25692	35.8
1994	38441	25711	40.1
1995	43130	25343	37.0
1996	40337	23001	36.3
1997	45955	32567	41.5
1998	60969	26391	30.2
1999	56377	26417	31.9

数据来源:日本映画制作者联盟。

2000—2009年的韩国电影市场(影片数量/部)

年份	外国电影	韩国电影	
		总量	比例(%)
2000	404	59	12.7
2001	339	65	16.1
2002	262	78	22.9
2003	271	80	22.8
2004	285	82	22.3
2005	253	87	25.6
2006	289	110	27.6
2007	404	124	23.5
2008	360	113	23.9
2009	311	138	30.7

数据来源:韩国电影振兴委员会。

2000—2009年的韩国电影市场（观影人次/百万）

年份	外国电影	韩国电影	
		数量	比例（%）
2000	41.91	22.71	35.1
2001	44.55	44.81	50.1
2002	54.31	50.82	48.3
2003	55.56	63.91	53.5
2004	54.98	80.19	59.3
2005	60.08	86.44	59.0
2006	55.49	97.71	63.8
2007	79.38	79.39	50.0
2008	87.29	63.54	42.1
2009	80.55	76.41	48.7

数据来源：韩国电影振兴委员会。

2000—2009年的日本电影市场（影片数量/部）

年份	外国电影	日本电影	
		数量	比例（%）
2000	362	282	43.8
2001	349	281	44.6
2002	347	293	45.8
2003	335	287	46.1
2004	339	310	47.8
2005	375	356	48.7
2006	404	417	50.8
2007	403	407	50.2
2008	388	418	51.9
2009	314	448	58.8

数据来源：日本映画制作者联盟。

2000—2009年的日本电影市场（票房统计/百万日元）

年份	外国电影	日本电影	
		数量	比例（%）
2000	116528	54334	31.8
2001	122010	78144	39.0
2002	143486	53294	27.1
2003	136134	67125	33.0
2004	131860	79054	37.5
2005	116380	81780	41.3
2006	94990	107944	53.2
2007	103798	94645	47.7
2008	78977	115859	59.5
2009	88726	117309	56.9

数据来源：日本映画制作者联盟。

*2000年之前的统计数据为发行方收益（Distributor's Income），2000年之后的统计数据为票房总收益（Box Office Gross Receipts）。

2010—2018年的韩国电影市场（影片数量/部）

年份	外国电影	韩国电影	
		数量	比例（%）
2010	286	140	32.9
2011	289	150	34.2
2012	456	175	27.7
2013	722	183	20.2
2014	878	217	19.8
2015	944	232	19.7
2016	1218	302	19.9
2017	1245	376	23.2
2018	1192	454	27.6

数据来源：韩国电影振兴委员会。

2010—2018年的韩国电影市场（观影人次/百万）

年份	外国电影	韩国电影	
		数量	比例（%）
2010	79.78	69.40	46.5
2011	76.85	82.87	51.9
2012	80.28	114.61	58.8
2013	86.06	127.29	59.7
2014	107.36	107.70	50.1
2015	104.36	112.93	52.0
2016	100.47	116.55	53.7
2017	105.97	113.90	51.8
2018	106.24	110.15	50.9

数据来源：韩国电影振兴委员会。

2010—2018年的日本电影市场（影片数量/部）

年份	外国电影	日本电影	
		数量	比例（%）
2010	308	408	57.0
2011	358	441	55.2
2012	429	554	56.4
2013	526	591	52.9
2014	569	615	51.9
2015	555	581	51.1
2016	539	610	53.1
2017	593	594	50.0
2018	579	613	51.4

数据来源：日本映画制作者联盟。

2010—2018年的日本电影市场（票房统计/百万日元）

年份	外国电影	日本电影	
		数量	比例（%）
2010	102521	118217	53.6
2011	81666	99531	54.9
2012	67009	128181	65.7
2013	76552	117685	60.6
2014	86319	120715	58.3
2015	96752	120367	55.4
2016	86900	148608	63.1
2017	103089	125483	54.9
2018	100482	122029	54.8

数据来源：日本映画制作者联盟。

参考文献

[1] ANDERSON B. Imagined communities: reflections on the origin and spread of nationalism[M]. London: Verso, 1991.

[2] ANG I. Diaspora[M]//BENNETT T, GROSSBERG L, MORRIS M. New keywords: a revised vocabulary of culture and society. Malden: Blackwell Publishing, 2005:82-84.

[3] AQUILIA P. Westernizing Southeast Asian cinema: co-productions for "transnational" markets[J]. Continuum: Journal of media & cultural studies, 2006, 20(4):433-445.

[4] BAUMAN Z. Space in the globalising world[J]. Theoria: a journal of social and political theory, 2001(97):1-22.

[5] BAUMAN Z. Wasted lives: modernity and its outcasts[M]. Cambridge: Polity Press, 2004.

[6] BEESON M, STUBBS R. Introduction[M]//Routledge handbook of Asian regionalism. London: Routledge, 2012:1-7.

[7] BERRY C, LISCUTIN N, MACKINTOSH J D. Cultural studies and cultural industries in Northeast Asia: what a difference

a region makes[M]. Hong Kong: Hong Kong University Press, 2009.

[8] BERRY M. Jia Zhangke on Jia Zhangke[M]. Durham: Duke University Press, 2012.

[9] BERRY M. Xiao Wu•Platform•Unknow Pleasures: Jia Zhangke's "Hometown Trilogy" [M]. London: British Film Institute, 2009.

[10] BRYDON D. Postcolonialism now: autonomy, cosmopolitanism, and diaspora[J]. University of Toronto quarterly, 2004, 73(2):691-706.

[11] CAVALLARO D. Anime and memory: aesthetic, cultural and thematic perspectives[M]. Jefferson: McFarland & Company, Inc., Publishers, 2009.

[12] CAVALLARO D. Critical and cultural theory: thematic variations[M]. London: The Athlone Press, 2001.

[13] CHADHA K, KAVOORI A. Media imperialism revisited: some findings from the Asian case[J]. Media, culture & society, 2000, 22(4):415-432.

[14] CHATMAN S. Coming to terms: the rhetoric of narrative in fiction and film[M]. Ithaca: Cornell University Press, 1990.

[15] CHATTERJEE P. Empire and nation revisited: 50 years after Bandung[J]. Inter-Asia cultural studies, 2005, 6(4):487-496.

[16] CHING L. Globalizing the regional, regionalizing the global: mass culture and Asianism in the age of late capital[J]. Public culture, 2000, 12(1):233-257.

[17] CHUA B H, IWABUCHI K. East Asian pop culture: analysing the Korean Wave[M]. Hong Kong: Hong Kong University Press, 2008.

[18] CHUNG I. Risk or chance: "The liberalization of foreign film imports" and its impacts in Korea and Japan[J]. International journal of cultural policy, 2018, 24(1):68-84.

[19] CISNEROS J. D. Contaminated communities: the metaphor of "immigrant as pollutant" in media representations of immigration[J]. Rhetoric & public affairs, 2008, 11(4):569-601.

[20] CONNERTON P. Seven types of forgetting[J]. Memory studies, 2008, 1(1):59-71.

[21] CURTIN M. Playing to the world's biggest audience: the globalization of Chinese film and TV[M]. Berkeley: University of California Press, 2007.

[22] DAVIS D W, YEH E Y Y. East Asian screen industries[M]. London: British Film Institute, 2008.

[23] DEBOER S. Coproducing Asia: locating Japanese-Chinese regional film and media[M]. Minneapolis: University of Minnesota Press, 2014.

[24] DIRLIK A. Culture against history? The politics of East Asian identity[J]. Development and society, 1999, 28(2):167-190.

[25] DIRLIK A. Markets, culture, power: the making of a "second cultural revolution" in China[J]. Asian studies review, 2001, 25(1):1-33.

[26] DIRLIK A. The postcolonial aura: third world criticism

in the age of global capitalism[M]. Boulder: Westview Press, 1997.

[27] DISSANAYAKE W. Colonialism and nationalism in Asian cinema[M]. Indianapolis: Indiana University Press, 1994.

[28] DUARA P. Asia redux: conceptualizing a region for our times[J]. The journal of Asian studies, 2010, 69(4):963-983.

[29] ERLL A. Memory in culture[M]. Basingstoke: Palgrave Macmillan, 2011.

[30] FISKE J. Reading the popular[M]. New York: Routledge, 1989.

[31] FOSTER J B. Absolute capitalism[EB/OL]. (2019-05-01)[2022-11-05]. https://monthlyreview.org/2019/05/01/absolute-capitalism.

[32] FRASER N. Rethinking recognition[J]. New left review, 2000(3):107-120.

[33] GEROW A. Consuming Asia, consuming Japan: the new neonationalist revisionism in Japan[J]. Bulletin of concerned Asian scholars, 1998,30(2):30-36.

[34] HALL S. Cultural identity and diaspora[M]//RUTHERFORD J. Identity: community, culture, difference. London: Lawrence & Wishart, 1990:222-237.

[35] HALL S. Who needs "identity"[M]//QUELLETTE L. The media studies reader. New York: Routledge, 2013:351-362.

[36] HARVEY D. Between space and time: reflections on the geographical imagination[J]. Annals of the association of

American geographers, 1990, 80(3):418-434.

[37] HARVEY D. The enigma of capital and the crises of capitalism[M]. Oxford: Oxford University Press, 2010.

[38] HIRSCH M. The generation of postmemory[J]. Poetics today, 2008, 29(1):103-128.

[39] HUNT L, LEUNG W F. East Asian cinemas: exploring transnational connections on film[M]. London: I.B. Tauris, 2008:88-102.

[40] HWANG D. Busan film commission: spearheading one-stop administrative assistance for location shoots[J]. Korean film observatory, 2001(3):14-16.

[41] IWABUCHI K. Complicit exoticism: Japan and its other[J]. Continuum: journal of media & cultural studies, 1994, 8(2):49-82.

[42] IWABUCHI K. Recentering globalization: popular culture and Japanese transnationalism[M]. Durham: Duke University Press, 2002.

[43] JAMART J H, MITRIC P, REDVALL E N. European film and television co-production: policy and practice[M]. eBook. Gewerbestrasse: Palgrave Macmillan, 2018.

[44] JAMESON F. Globalization and political strategy[J]. New left review, 2000(4):49-68.

[45] JAMESON F. Notes on globalization as a philosophical issue[M]//JAMESON F, MIYOSHI M. The cultures of globalization. Durham: Duke University Press, 1998:54-77.

[46] JAMESON F. The ideologies of theory[M]. London: Verso, 2008.

[47] JIN D Y, LEE D H. The birth of East Asia: cultural regionalization through co-production strategies[J]. Spectator, 2012, 32(2):26-40.

[48] JOO J. Transnationalization of Korean popular culture and the rise of "pop nationalism" in Korea[J]. The journal of popular culture, 2011, 44(3):489-504.

[49] JU S. The pleasures of a pure action movie[J]. Korean film observatory, 2006(19):26-28.

[50] KELLNER D. Media culture: cultural studies, identity and politics between the modern and the postmodern[M]. London: Routledge, 1995.

[51] KIM K H. Ode to My Father (2014): Korean war through cinema[M]//. LEE S. Rediscovering Korean cinema. Ann Arbor: University of Michigan Press, 2019:502-514.

[52] KIM K. The remasculinization of Korean cinema[M]. Durham: Duke University Press, 2004.

[53] KIM S. Filming in Seoul[J]. Korean film observatory, 2002(6):10-13.

[54] KIM Y. The Routledge handbook of Korean culture and society[M]. New York: Routledge, 2017.

[55] KINNIA Y S. Japanese and Hong Kong film industries: understanding the origins of East Asian film networks[M]. New York: Routledge, 2010.

[56] KO M. Japanese cinema and otherness: nationalism, multiculturalism and the problem of Japaneseness[M]. New York: Routledge, 2013.

[57] LANDSBERG A. Prosthetic memory: the transformation of American remembrance in the age of mass culture[M]. New York: Columbia University Press, 2004.

[58] LEE H K. Cultural policy and the Korean wave: from national culture to transnational consumerism[M]//KIM Y. The Korean wave: Korean media go global. New York: Routledge, 2013:185-198.

[59] LEE V P. Y. Introduction: mapping East Asia's cinemascape[M]//East Asian cinemas: regional flows and global transformations. Basingstoke: Palgrave Macmillan, 2011:1-12.

[60] LEE Y K. "Nouvelle renaissance" of Korean cinema[M]//KOFIC. Korean cinema 2000, Seoul: Korean Film Council, 2000:11-21.

[61] LEFEBVRE H. State, space, world: selected essays[M]. Minneapolis: University of Minnesota Press, 2009.

[62] LIM B C. A pan-Asian cinema of allusion: going home and dumplings[M]//CHEUNG E M.K, MARCHETTI G, YAU E C.M. A companion to Hong Kong cinema. Chichester: John Wiley & Sons, Inc., 2015:410-439.

[63] LO K C. There is no such thing as Asia: racial particularities in the 'Asian' films of Hong Kong and Japan[J]. Modern Chinese literature and culture, 2005, 17(1):133-158.

[64] LUK T Y. T. Introduction: Hong Kong as city/imaginary in the world of Suzie Wong[M]//LUK T Y. T, RICE J P. Before and after Suzie: Hong Kong in western film and literature. Hong Kong: New Asia College of The Chinese University of Hong Kong, 2006:ix-xv.

[65] MARTIN M T, YAQUINTO M. Framing diaspora in diasporic cinema: concepts and thematic concerns[J]. Black camera, 2007, 22(1):22-24.

[66] MCCOMBS M. Setting the agenda: the mass media and public opinion[M]. Cambridge: Polity Press, 2004.

[67] METAVEEVINIJ V. Negotiating representation: gender, city and nation in South East Asian transnational cinema[J]. South East Asia research, 2019, 27(2):133-149.

[68] MILLER T, GOVIL N, MCMURRIA J, et al. Global hollywood[M]. London: British Film Institute, 2001.

[69] MIN E, JOO J, KWAK H J. Korean film: history, resistance, and democratic imagination[M]. Westport: Praeger Publishers, 2003.

[70] MOON S. A review of Korean cinema in 2005[M]//KOFIC. Korean cinema 2005. Seoul: Korean Film Council, 2005:6-11.

[71] MULVEY L. Visual pleasure and narrative cinema[J]. Screen, 1975, 16(3):6-18.

[72] MURDOCK G. Reconstructing the ruined tower: contemporary communications and questions of class[M]//3rd ed.

CURRAN J, GUREVITCH M. Mass media and society. London: Arnold, 2000:7-26.

[73] NANDY A. A new cosmopolitanism: toward a dialogue of Asian civilizations[M]//CHEN K H. Trajectories: inter-Asia cultural studies. London: Routledge, 2005:127-133.

[74] NAREMORE J. On Kubrick[M]. London: British Film Institute, 2007.

[75] NEGUS K, VELÁZQUEZ P R. Globalization and cultural identities[M]// 3rd ed. CURRAN J, GUREVITCH M. Mass media and society. London: Arnold, 2000:329-345.

[76] NORA P. Between memory and history: Des lieux de mémoire[J]. Representations, 1989(26):7-24.

[77] NORNES A M. The riddle of the vase: Ozu Yasujirō's Late Spring (1949)[M]//PHILLIPS A, STRINGER J. Japanese cinema: texts and contexts. New York: Routledge, 2007:78-89.

[78] O'SULLIVAN T, HARTLEY J, SAUDERS D, et al. Key concepts in communication and cultural studies[M]. New York: Routledge, 1994.

[79] PANG L. New Asian cinema and its circulation of violence[J]. Modern Chinese literature and culture, 2005, 17(1):159-187.

[80] PAO J L. The pan-Asian co-production sphere: interview with director Peter Chan[J]. Harvard Asian quarterly, 2002, 6(3):45-48.

[81] PAQUET D. Interview with Jay Jeon[J]. Korean film

observatory, Pusan Special, 2006(20):27.

[82] PARC J. The effects of protection in cultural industries: the case of the Korean film policies[J]. International journal of cultural policy, 2017, 23(5):618-633.

[83] PARC J. Understanding film co-production in the era of globalization: a value chain approach[J]. Global policy, 2020, 11(4):458-465.

[84] PARK S H. Structural transformation of the Korean film industry, 1988-1993[J]. Asian cinema, 2000, 11(1):51-68.

[85] PUTTNAM D, WATSON N. The undeclared war: the struggle for control of the world's film industry[M]. London: Harper Collins Publishers, 1997.

[86] ROBINS K. Other[M]//BENNETT T, GROSSBERG L, MORRIS M. New keywords: a revised vocabulary of culture and society. Malden: Blackwell Publishing, 2005:249-251.

[87] SARDAR Z. Orientalism[M]. Buckingham: Open University Press, 1999.

[88] SCOTT J W. Gender and the politics of history[M]. New York: Columbia University Press, 1988.

[89] SHACKLETONS L. Korean's ACTI set to launch pan-Asian film fund[EB/OL]. (2008-10-05)[2022-10-05]. https://www.screendaily.com/koreas-acti-set-to-launch-pan-asian-film-fund/4041241.

[90] SHIN C Y, STRINGER J. New Korean cinema[M]. Edinburgh: Edinburgh University Press, 2005.

[91] SMITH A D. Ethno-symbolism and nationalism: a cultural approach[M]. New York: Routledge, 2009.

[92] SMITH A D. Myths and memories of the nation[M]. Oxford: Oxford University Press, 1999.

[93] SMITH A D. Nationalism: theory, ideology, history[M]. 2nd ed. Cambridge: Polity Press, 2010.

[94] SMITH A D. The cultural foundations of nations: hierarchy, covenant, and republic[M]. Oxford: Blackwell Publishing, 2008.

[95] SMITH A. Images of the nation: cinema, art and national identity[M]//HJORT M, MACKENZIE S. Cinema and nation. London: Routledge, 2005:41-53.

[96] SÖDERBAUM F. Theories of regionalism[M]//BEESON M, STUBBS R. Routledge handbook of Asian regionalism. London: Routledge, 2012:11-21.

[97] STAM R. Reflexivity in film and literature: from Don Quixote to Jean-Luc Godard[M]. New York: Columbia University Press, 1992.

[98] STEPHENS C. New Thai cinema hits the road[EB/OL]. (2001-09-11)[2022-06-18]. https://www.villagevoice.com/2001/09/11/new-thai-cinema-hits-the-road/.

[99] SUN G. How does Asia mean (Part I)[J]. Inter-Asia cultural studies, 2000, 1(1):13-47.

[100] TEO S. Director in action: Johnnie To and the Hong Kong action film[M]. Hong Kong: Hong Kong University Press,

2007.

[101] TER MOLEN S L. A cultural imperialistic homecoming: the Korean Wave reaches the United States [M]//KUWAHARA Y. The Korean wave: Korean popular culture in global context. New York: Palgrave Macmillan, 2014:149-187.

[102] THOMPSON K, BORDWELL D. Film history: an introduction[M]. 2nd ed. Boston: McGraw-Hill, 2002.

[103] THOMPSON K. Storytelling in the new Hollywood: understanding classical narrative technique[M]. Cambridge: Harvard University Press, 1999.

[104] TOMLINSON J. Globalization and culture[M]. Chicago: The University of Chicago Press, 1999.

[105] TOMŠIČ S. The capitalist unconscious: Marx and Lacan[M]. London: Verso, 2015.

[106] TURNER G. Setting the scene for commercial nationalism: the nation, the market, and the media[M]//VOLCIC Z, ANDREJEVIC M. Commercial nationalism: selling the nation and nationalizing the sell. Basingstoke: Palgrave Macmillan, 2016:14-26.

[107] VINCK S D. Europudding or Europaradise? A performance evaluation of the Eurimages co-production film fund, twenty years after its inception[J]. Communication, 2009, 34(3):257-285.

[108] VOLCIC Z, ANDREJEVIC M. Introduction[M]// Commercial nationalism: selling the nation and nationalizing the

sell. Basingstoke: Palgrave Macmillan, 2016:1-13.

[109] WANG H. The politics of imagining Asia: a genealogical analysis[J]. Inter-Asia cultural studies, 2007, 8(1):1-33.

[110] WEI T. In the name of "Asia": practices and consequences of recent international film co-productions in East Asia[M]//LEE V P. Y. East Asian cinemas: regional flows and global transformations. Basingstoke: Palgrave Macmillan, 2011:189-210.

[111] WHITE H. Tropics of discourse: essays in cultural criticism[M]. 3rd ed. Baltimore: The Johns Hopkins University Press, 1987.

[112] YECIES B, SHIM A. The changing face of Korean cinema: 1960 to 2015[M]. New York: Routledge, 2016.

[113] YECIES B. The Chinese-Korean co-production pact: collaborative encounters and the accelerating expansion of Chinese cinema[J]. International journal of cultural policy, 2016,22(5):770-786.

[114] YOMOTA I. What is Japanese cinema? A history[M]. New York: Columbia University Press, 2014.

[115] 阿帕杜莱. 消散的现代性：全球化的文化维度[M]. 刘冉, 译. 上海：上海三联书店，2012.

[116] 阿斯曼. 记忆还是忘却：处理创伤性历史的四种文化模式[J]. 陶东风, 王蜜, 译. 国外理论动态，2017(12)：87-93.

[117] 埃尔，纽宁. 文化记忆研究指南[M].李恭忠，李霞，

译. 南京：南京大学出版社，2021.

[118] 巴赫金. 巴赫金全集：第3卷[M]. 钱中文，译. 石家庄：河北教育出版社，2009.

[119] 白永瑞. 思想东亚：韩半岛视角的历史与实践[M]. 台北：台湾社会研究杂志社，2009.

[120] 鲍曼. 全球化：人类的后果[M]. 郭国良，徐建华，译. 北京：商务印书馆，2001.

[121] 布. 美好时代的背后[M]. 何佩桦，译. 北京：新星出版社，2021.

[122] 布鲁玛. 罪孽的报应：德国和日本的战争记忆[M]. 倪韬，译. 桂林：广西师范大学出版社，2015.

[123] 德里克. 全球现代性：全球资本主义时代的现代性[M]. 胡大平，付清松，译. 南京：南京大学出版社，2012.

[124] 电影艺术编辑部. 亚洲制造：合作的亚洲电影[J]. 电影艺术，2006(1)：4.

[125] 弗雷泽. 正义的中断：对"后社会主义"状况的批判性反思[M]. 于海青，译. 上海：上海人民出版社，2009.

[126] 福柯. 疯癫与文明：理性时代的疯癫史[M]. 刘北城，杨远婴，译. 北京：生活·读书·新知三联书店，2003.

[127] 福柯. 规训与惩罚：监狱的诞生[M]. 刘北城，杨远婴，译. 北京：生活·读书·新知三联书店，2003.

[128] 福柯. 生命政治的诞生：法兰西学院演讲系列（1978-1979）[M]. 莫伟民，赵伟，译. 上海：上海人民出版社，2011.

[129] 高军，詹庆生. 中国市场中的引进片：历史回顾与现实评析[J]. 当代电影，2018(11)：4-9.

[130] 高丽大学校韩国史研究室. 新编韩国史[M]. 孙科志, 译. 济南：山东大学出版社，2010.

[131] 格非. 《世界》札记[J]. 读书，2005(9)：145-152.

[132] 格林菲尔德. 资本主义精神：民族主义与经济增长[M]. 张京生，刘新义，译. 上海：上海人民出版社，2004.

[133] 葛凯. 制造中国：消费文化与民族国家的创建[M]. 黄振萍，译. 北京：北京大学出版社，2007.

[134] 葛兆光. 宅兹中国：重建有关"中国"的历史论述[M]. 北京：中华书局，2011.

[135] 哈贝马斯. 在全球化压力下的欧洲的民族国家[J]. 张庆熊，译. 复旦学报（社会科学版），2001(3)：114-121.

[136] 哈维. 希望的空间[M]. 胡大平，译. 南京：南京大学出版社，2006.

[137] 哈维. 新帝国主义[M]. 初立忠，沈晓雷，译. 北京：社会科学文献出版社，2009.

[138] 韩国电影振兴委员会. 韩国电影史：从开化期到开花期[M]. 周健蔚，徐鸢，译. 上海：上海译文出版社，2010.

[139] 黄哲伦. 蝴蝶君[M]. 张生，译. 上海：上海译文出版社，2010.

[140] 霍布斯鲍姆. 民族与民族主义[M]. 李金梅，译. 上海：上海人民出版社，2000.

[141] 贾樟柯. 贾想1996-2008：贾樟柯电影手记[M]. 北京：北京大学出版社，2009.

[142] 金东虎. 亚洲电影的现状与展望[J]. 艺术评论，2008(6)：69-71.

[143] 金钟元，郑重宪. 韩国电影100年[M]. 田英淑，译. 北京：中国电影出版社，2013.

[144] 李道新. 从"亚洲的电影"到"亚洲电影"[J]. 文艺研究，2009(3)：77-86.

[145] 李扬帆. 韩国对中韩历史的选择性叙述与中韩关系[J]. 国际政治研究. 2009(1)：44-60.

[146] 廖勇超. 从颓败之城到丰饶之都：浅谈《攻壳机动队》二部曲中亚洲城市影像的文化转译/义 [J]. 中外文学，2006(121)：157-173.

[147] 刘易斯. 斯图亚特·霍尔与英国文化研究的形成：流散叙事[J]. 冯行，李媛媛，译. 国外理论动态，2014(10)：83-94.

[148] 马克思，恩格斯. 马克思恩格斯文集：第8卷 [M]. 中共中央马克思恩格斯列宁斯大林著作编译局，译. 北京：人民出版社，2009.

[149] 妹尾河童. 少年H[M]. 张致斌，译. 北京：生活·读书·新知三联书店，2013.

[150] 聂伟. 华语电影与泛亚实践[M]. 上海：复旦大学出版社，2010.

[151] 欧阳江河. 中国独立电影访谈录[M]. 香港：牛津大学出版社，2007.

[152] 齐泽克. 易碎的绝对：基督教遗产为何值得奋斗[M]. 蒋桂琴，胡大平，译. 南京：江苏人民出版社，2004.

[153] 桥本明子. 漫长的战败：日本的文化创伤、记忆与认同[M]. 李鹏程，译. 上海：上海三联书店，2019.

[154] 秋元大辅. 从吉卜力动画学起：宫崎骏的和平论[M].

丁超，译.杭州：浙江大学出版社，2018.

[155] 涩泽尚子.美国的艺伎盟友：重新想象敌国日本[M].油小丽，牟学苑，译.南京：江苏人民出版社，2011.

[156] 山川贤一.宫崎骏和他的世界[M].曹逸冰，译.北京：中信出版集团股份有限公司，2016.

[157] 史密斯.民族认同[M].王娟，译.南京：译林出版社，2018.

[158] 四方田犬彦.日本电影与战后的神话[M].李斌，译.南京：南京大学出版社，2011.

[159] 四方田犬彦.亚洲背景下的日本电影[M].杨捷，译.南京：江苏教育出版社，2007.

[160] 孙歌.寻找亚洲：创造另一种认识世界的方式[M].贵阳：贵州人民出版社，2019.

[161] 万萍.进口分账影片十年票房分析[J].北京电影学院学报，2005(6)：49-60.

[162] 汪晖.琉球：战争记忆、社会运动与历史解释[J].开放时代，2009(3)：6-23.

[163] 王炎.美国往事：好莱坞镜像与历史记忆[M].北京：生活·读书·新知三联书店，2010.

[164] 徐靖.青春燃烧：日本动漫与战后左翼运动[M].桂林：漓江出版社，2021.

[165] 杨念群.何谓"东亚"？：近代以来中日韩对"亚洲"想象的差异及其后果[J].清华大学学报（哲学社会科学版），2012(1)：39-53.

[166] 杨义.中国叙事学 [M].图文版.北京：人民出版社，

2009.

[167] 伊格尔顿. 理论之后[M]. 商正, 译. 北京: 商务印书馆, 2009.

[168] 伊格尔顿. 论邪恶: 恐怖行为忧思录[M]. 林雅华, 译. 长沙: 湖南人民出版社, 2014.

[169] 尹鸿, 许孝媛. 2019年中国电影产业备忘[J]. 电影艺术, 2020(2): 38-48.

[170] 尹鸿. 2009: 中国电影产业备忘[J]. 电影艺术, 2010(2): 5-14.

[171] 苑英奕, 王浩银. 想象东亚: 方法与实践: 聚焦韩国"东亚论"二十年[M]. 北京: 生活·读书·新知三联书店, 2020.

[172] 张建珍, 吴海清. 亚洲电影作为方法: 总体论的与批判的[J]. 电影艺术, 2019(2): 9-14.

[173] 张京媛. 后殖民理论与文化批评[M]. 北京: 北京大学出版社, 1999.

[174] 张燕. 他者想象与自我建构: 韩国电影中的中国元素运用及中国电影海外拓展[J]. 现代传播, 2013(12): 65-69.

[175] 张英进. 影像中国: 当代中国电影的批评重构及跨国想象[M]. 上海: 上海三联书店, 2008.

[176] 周安华. 当代电影新势力: 亚洲新电影大师研究[M]. 北京: 北京大学出版社, 2014.

[177] 周安华. 亚洲新电影之现代性研究[M]. 北京: 中国电影出版社, 2017.

[178] 周星, 张燕. 亚洲类型电影: 历史与当下[M]. 北京:

中国电影出版社，2016.

[179] 佐藤忠男. 日本的战争电影[J]. 洪旗，译. 世界电影，2007(2)：158-165.

[180] 佐藤忠男. 日本电影史[M]. 应雄，等译. 上海：复旦大学出版社，2016.

后记

　　这项工作持续得太久,经历得太多,当我终于可以新建一个文档,开始写这段简短的记录时,甚至感觉仅仅说出了其中的一星半点。何况尺山寸水之外的世界,即便我皓首穷经,也无法得其要领。

　　正如导论中所说的那样,亚洲电影的趋势与状况堪比一张始终都在变幻的气象图,经常是尚未来得及落笔成文,信号所示已是雨覆云翻的另一番模样,这使得我试图以密线细针描摹其蛛丝马迹的努力,有时候只是一场刻舟求剑的徒劳。更恰切的思路,可能是为亚洲电影的表象寻找更广大的背景,从中发现更稳定也更持久地发挥影响的因素及其动力学结构,其意义可能远甚于计较统计数据上的缺斤少两,或者赞叹叙事文本中的翻新出奇。然而由于我的学力所欠,纵是朝思夕计也未能在此背景中洞幽烛微,只能以诚实原谅自己的简陋与浮浅。最终形成的这些文字,虽然大多都曾反复斟酌,但仍有不少疏漏。如果此后还会继续亚洲电影的课题,希望能够有所弥补。 书中的部分篇章此前已在学术期刊发表,特别感谢编辑的辛苦审校,给予这些文字以面世

的空间和机会。

　　感谢我的导师周星教授带领我进入了电影学研究的领域。非常幸运能够成为周老师的学生。导师的教诲与启迪，宽容与理解，无疑是我在北师大度过的学生时代里获得的最珍贵的馈赠。感谢吴冠平教授，我写的第一篇亚洲电影研究的论文即经由吴老师的提点与指正才得以完成。如果没有吴老师的鼓励，我可能完全没有勇气开始这个于我的能力和视野而言都太大太难的课题。感谢张柠教授仍然相信我是一个认真的作者，尽管第一次为张老师主编的《文化中国》写稿，已经是十几年前的事了。感谢周安华教授在我终于落脚江南教书期间的慷慨帮助，非常惭愧，这几年来一直未能躬身前往南京城拜访。特别要感谢弓佩女士，终于在成书前后遇到这样一位率真的编辑，可能是过去这些年里完成这项工作时难得的好运气。感谢我的两位硕士研究生张嘉宁和桂文琪，她们在这个漫长的凛冬帮我校对了冗长的文稿，忍受了连篇累牍的艰涩与潦草。我一向既讷于言，又拙于行，虽然无法在这个简短的后记中列出所有的名字，但是每一位帮助我完成这项任务的朋友，我都已铭记在心。

<div style="text-align:right;">郝延斌
壬寅年腊月十九于小蠡湖畔</div>